KB172556

우주를
조각하다

문신의 예술 세계

Sculpting the Universe: the Art of Moon Shin
by Kim Young-ho

Published by Hangilsa Publishing Co. Ltd., Korea, 2022

MOONSHIN

우주를
조각하다

문신의 예술 세계

김영호 지음

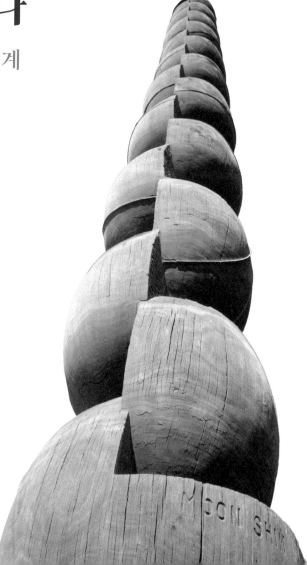

한길사

우주를
조각하다

문신의 예술 세계

일러두기

1. 작품 정보는 작품명, 소재, 크기, 제작 연도, 설치 장소(촬영 연도) 순으로 표기했다.
2. 평면 작품의 크기는 가로×세로, 입체 작품의 크기는 너비×높이×깊이로 표기했다. 단위는 센티미터다.
3. 작품 및 논문 등의 편 단위는 「 」로, 단행본은 『 』로 표기했다.
4. 본문에 쓰인 기울임체는 가상의 상황을 나타낼 때 사용했다.
5. 부록의 인용은 모두 본문 안에 있다.

대자연의 범주를 넘어 존재론적 성찰로
• 프롤로그

　회화가 조각과 만나는 지점, 조각과 음악이 함께 어우러지는 지점에는 어떤 힘과 가능성이 있다. 장르 간 융합이 창조적 에너지로 바뀌는 이 지점에서 세계적 조각가 문신文信, 1922-95의 신화가 시작된다. 피카소·샤갈과 함께 거론되는 문신은 화가로 미술계에 입문해 조각가로 명성을 구축했고, 사망 이후 지금까지도 음악·디자인·복식·조명·문학·영상과 융합되면서 미술의 외연을 확장시키고 있다. 이 책은 문신 예술의 중심 원리로 널리 알려진 '시메트리'*의 개념을 상생·조화·배려라는 미학적 언어로 해석하고, 이것이 어떻게 시대가 요구하는 융합의 정신과 맞닿게 되는지 살펴보려고 한다.

　첫 번째 장은 조각과 환경이 결합된, 이른바 환경조각에 대한 내

　* 대칭 또는 균형으로 번역되는 시메트리(symmetry)는 어떤 물체를 반으로 나누었을 때 양측이 똑같은 모양인 경우를 말한다. 생물은 대부분 시메트리 구조를 취한다. 문신은 대칭성 속의 비대칭, 즉 애시메트리(asymmetry) 구조 속에서 사물의 관계를 관찰하고 이 유기적인 균형감을 작품의 창작 원리로 수용한다.

용이다. 문신은 1970년 프랑스 남부 해양도시 바카레스의 모래사장에서 열린 국제조각전에 초대받았다. 이때 13미터 높이의 「태양의 인간」Man of the Sun을 설치하면서 조각의 공공적 기능에 대한 관심을 작품으로 실현하게 되었다. 그의 이러한 성과는 18년이 지난 1988년 서울올림픽을 계기로 제작한 25미터 높이의 기념비적 작품 「올림픽 1988」을 통해 더 큰 결실을 거두게 된다.

「올림픽 1988」은 스테인리스강을 재료로 도입해 만든 것으로 한국 현대조각사의 노정에 하나의 전환점을 이루었다. 문신은 1984년부터 스테인리스강을 작품에 사용하기 시작했고, 이 새로운 재료는 표면의 반사 효과로 풍경을 비추어 담아냈다. 주변에 흐르는 구름이나 태양, 새와 인간에 이르는 대상들을 끌어안은 문신의 작품은 관객들에게 새로운 시선을 선사하기에 이른다. 한편 이장에서 우리는 문신의 환경조각이 식고소사이나 불빛조각으로까지 그 외연을 확장하고 있다는 점도 보게 될 것이다.

두 번째 장은 조각과 음악의 다국적 만남에 관한 기록이다. 문신이 사망하고 12년째가 되는 2006년 여름, 독일 남서부에 자리 잡은 휴양도시 바덴바덴Baden-Baden에서 문신 조각전이 개최되었다. 도심 광장에 설치된 일련의 조각들은 독일의 유명 작곡가들에게 창조적 영감을 불어넣었고, 급기야 문신을 향한 헌사곡들이 줄을 잇게 되었다.

우리는 이 장에서 장르의 경계를 뛰어넘는 조각과 음악의 보편적 창작 원리를 살펴보게 될 것이다. 예술 작품을 창작하고 비평하는 데 사용하는 전통적 미학의 기준들, 가령 균제·조화·통일·리듬 등의 형식은 특정 장르에 한정된 것이 아니다. 시각과 청각이라

는 감각기관의 차이에도 불구하고 조각과 음악은 미적 체험이라는 측면에서 동일한 감각의 지평에 공존하고 있다. 우리는 이 두 장르 사이의 관계를 하나로 묶어내고 융합시키는 공통분모가 형식논리로서의 '시메트리'라는 사실을 알게 될 것이다.

융합이라는 단어와 관련해 좀더 강조해둘 것이 있다. 융합은 단순한 뒤섞임이 아니다. 이질적인 것들 사이의 관계를 새롭게 설정함으로써 개체적 단위의 존재성을 극대화시키는 일이다. 이러한 융합은 동일한 유형의 개체뿐만 아니라 성질이 다른 개체 사이에도 가능하다. 따라서 이 책의 주된 관심사는 문신의 예술에서 다른 장르 혹은 형식들 사이의 융합을 가능하게 하는 동위구조를 발견하려는 데 있다.

분열과 갈등이 갈수록 심화되는 현실을 극복하기 위해 우리가 찾아야 할 사상적 체계가 문신의 작품 안에 있다. 그의 예술은 개인적 삶뿐만 아니라 삶을 둘러싼 시대적 정황, 즉 시대정신을 드러내는 데 기여하고 있다. 그는 시대가 요구하는 상생과 조화의 원리를 시메트리 형식을 통해 절대적인 가치로서 보여주었고 이는 타자에 대한 배려를 지닌 융합 미학으로 정착되고 있다.

세 번째 장에서는 문신이 걸어온 삶과 예술의 노정을 살펴본다. 문신은 일본의 탄광촌에서 태어나 식민, 해방, 군정, 전쟁, 국토 재건으로 이어지는 한국 근현대사의 격변기를 모두 겪은 인물이었다. 그의 활동 영역은 비단 현해탄을 오가는 정도에 국한되지 않았다. 한국인 아버지와 일본인 어머니 사이에서 태어난 그는 1961년 38세의 나이에 프랑스로 건너가 조각가로 활동하면서 국제적인 명성을 얻었다.

한국·일본·프랑스·동유럽 국경을 넘나드는 유목적 삶 속에서 자신만의 시메트리 미학을 만들어냈고, 예술 언어를 통해 동서를 융합하는 메신저가 되었다. 문신의 날갯짓이 일으킨 돌풍은 그가 사망한 이후에도 계속되었다. 특히 조형 예술의 범주를 넘어 음악과의 결합으로 실현된 장르 간 융합은 하나의 아름다운 사건이 되었다.

문신의 예술에 적용된 융합 미학이라는 화두는 다양한 유형의 채화와 드로잉 작업에서도 예외 없이 나타난다. 이 책의 네 번째 장은 문신의 회화 작품을 분석하고 있다. 그는 도쿄의 일본미술학교에서 양화를 전공해 화가로서 미술계에 입문했다.

문신의 공식적인 첫 개인전은 1948년 서울 동화화랑에서의 회화 작품전이었다. 전시의 서문은 당시 서울대학교 미술학부 교수로 있던 김진섭吉振燮, 1907-75*이 썼는데, 그는 문신의 그림에 깊은 찬사를 보냈고 그와의 '늦은 만남'을 못내 섭섭해하며 월북했다. 김진섭은 문신 그림의 가치를 '작가의 품격과 교양이 감득되는 솔직한 소박성'과 '낡은 사상과 양식의 허의를 벗어버린 작가의 의지'에서 찾았다.

프랑스로 건너간 문신은 조각가로 활동하면서 동시에 다양한 드로잉 시리즈를 통해 회화에 대한 열정을 쏟아냈다. 그의 드로잉은

* 길진섭은 평양에서 태어나 1932년 도쿄미술학교 양화과를 졸업했다. 졸업 이후 서울에서 활동하며 이종우·장발·구본웅·김용준 등과 목일회를 조직하고 그룹 활동을 전개했다. 1946년 서울대학교가 개교될 당시 미술학부 교수로 취임해 좌파 계열의 미술계를 이끌었다. 1948년 8월 해주에서 열린 남조선인민대표자대회에 남한 미술계 대표로 밀입북하면서 북한에 정착해 평양미술학교 교원을 역임했다.

몇 개의 유형으로 구분되는데, 그 가운데 백미는 '에로스 드로잉' 시리즈다. 문신에게 에로스는 신비로운 영감이었고, 생명 현상의 구조와 미적 감흥의 비밀을 자신의 조각 작품 속에 녹여내는 하나의 원리였다.

마지막 부분인 다섯 번째 장은 토탈 아트Total Art*라는 제목으로 마무리하고 있다. 복식 디자인과 보석 디자인, 그리고 도자기 그림으로 외연이 확대되는 문신 예술의 다양한 줄기들을 추적해 정리했다. 이 대목에서 우리는 토탈 아트를 지향했던 문신의 의지와 후대에 남겨진 예술의 산업화 가능성에 대해서 생각해볼 수 있다. 문신의 융합 미학을 산업화 영역에 접목시키는 일은 조심스럽지만 고무적인 일이라 생각된다.

모더니즘의 순결주의 물결이 지나간 오늘날 우리의 일상과 현실은 예술로부터 영양분을 공급받으며 한 단계 높은 대중문화의 시대를 가꾸어가고 있다. 예술과 산업의 융합은 포스트모던 시대의 예술에 주어진 하나의 과제이자 변화의 동인이다. 이러한 관점에서 문신의 토탈 아트는 우리에게 여전히 유의미한 화두가 아닐 수 없다.

이 책이 세상에 나오게 된 데는 몇 가지 계기가 있었다. 그 가운데 숙명여자대학교 문신미술관이 제정한 문신저술상의 첫 번째 수혜자가 된 것이 가장 결정적이었다. 이 책에 올린 「문신의 시메트

* 총체 예술·종합 예술로도 불리는 토탈 아트는 순수와 실용, 예술과 비예술, 장르와 장르 사이의 경계를 넘어 다양한 시도를 펼치는 현대 예술의 흐름이다. 사운드 스컬프처·퍼포먼스·해프닝·설치 미술·미디어 아트 등을 탄생시키는 배경이 되었다.

리 조각에 나타난 음악성」은 당시 대상 수상 논문을 풀어 정리한
것이다.

 이 자리를 빌려 부족한 논문의 심사를 맡아 "비교 미학, 나아가
융합 미학의 원근법을 제시했다"고 격려해주신 김복영 선생님께
깊은 감사를 드린다. 또한 문신의 동반자이자 문신미술관의 관장
으로서, 무엇보다 한 사람의 화가로서 미술계를 위해 헌신하고 있
는 최성숙 선생님께도 경의를 표한다.

 이 책은 증보판이다. 2008년 12월 첫 출간 이후 10년이 넘어서
면서 내용을 다시 정리할 필요성을 느끼게 되었다. 때마침 2022년
문신 탄생 100주년을 맞아 기념사업을 추진하면서 증보판을 낼 계
기가 마련되어 새로운 책으로 선보이게 되었다. 작가론을 쓰는 일
은 사실의 기록이라는 관점에서 언제나 심리적 부담이 뒤따른다.
하지만 불완전한 도전 하나히니가 완성도 높은 미래 역사의 자원
으로 작동한다는 사실에 용기를 낸다.

 증보판의 제목을 『우주를 조각하다』로 바꾼 것은 나름의 이유
가 있다. 문신은 우주라는 단어에 매력을 느끼고 「우주를 향하여」
Toward the Universe라는 제목의 조각 시리즈를 제작했다. 우주라는 단
어는 매력적이다. 그것은 대자연의 영역을 포괄하는 개념이며 동
시에 더 크고 무한한 세계를 나타낸다. 현대 물리학자들이 말하는
상대적이고 불확정적인 세계이며 불가佛家에서 말하는 세계 밖의
더 큰 세계인 마하摩訶의 영역이다.

 책 내용의 구성과 문체를 새롭게 정비하려는 의도와 더불어 문
신 예술을 바라보는 관점을 새롭게 제시할 필요성을 느꼈다. 이 책
을 통해 문신의 시메트리 미학이 대자연의 범주를 넘어 존재론적

성찰의 대상으로 새롭게 다가올 수 있기를 바란다. 나의 이러한 생각을 이해하고 증보판을 만드는 일에 함께해주신 한길사에 감사드린다. 특히 자신의 책처럼 편집 작업에 정성을 쏟아주신 최현경 선생의 노고에 고마움을 전한다.

2022년 7월
김영호

제1장

조각은
원래 환경적이다

조각은 기원에서부터 환경과 밀접한 관계를 맺으며 발전해왔다. 조형적 순수성을 내세우며 화랑의 울타리 안으로 들어가버린 근대 이전까지 조각은 원래 '환경적'이었다. 가령 마을 어귀에 세워진 장승이나 묘지를 지키는 석상, 그리고 종교적 예식을 위한 성상 등은 인간의 삶에서 비롯된 조각들로서 공간을 새롭게 인식하게 하는 기능을 가진 것이었다. 또한 시내 곳곳에 설치된 초상조각들은 당대의 권력가나 위인의 업적을 기리기 위한 정치적 목적의 산물이었다. 이렇듯 예술의 장르로서 조각의 역사는 주술·종교·정치라는 인간의 환경과 불가분적 관계를 지니며 전개되어왔다.

모더니즘의 시대에 접어들면서 상황은 달라진다. 예술의 순수성이 강조되고 형식에 대한 탐구가 본격화되면서 그동안 작품이 사회와 맺어왔던 관계에서 점차 멀어지게 된 것이다. 조각뿐만 아니라 회화의 경우에도 점·선·면·색채·구성·구도 등의 순수 조형적 요소가 강조되기에 이르렀다. 이러한 변화는 그간 예술의 거대 주제로 여겨지던 주술·신화·종교·역사·권력의 모습을 작품에서 배제시켰고 급기야 20세기에 들어와 추상미술이 탄생했다. 작품

의 내적인 문제로서 재료의 물성과 물질에 대한 집착이 이어지면서 인간의 모습과 그 주변 이야기들은 자취를 감추게 된 것이다. 어쩌다 인체조각이 만들어졌다 해도 그것은 소장가 개인의 저택이나 응접실을 장식하기 위한 탐미적 대상으로 제작되는 경우가 허다했다.

그러나 세계를 살육의 도가니로 몰아넣은 두 차례의 전쟁*을 겪는 동안 예술은 다시 현실과 삶을 주제로 끌어안을 수밖에 없었다. 격변하는 사회 속에서 인간은 사회적 환경뿐만 아니라 자연환경에 대해서도 각성했다. 산업화가 심화되며 극심해진 환경 파괴에 인간들은 자연스레 생태와 생명에 눈길을 주기 시작했다. 이러한 상황에서 1960년대에 이르러 일련의 작가들이 미술과 환경을 연계한 작품 활동을 개시했으니, 이때 생겨난 미술의 유형이 바로 환경조각이다. 환경조각은 공중公衆을 위한 환경을 새롭게 조성하고 도시의 자연을 쾌적하게 유지하기 위한 노력으로 태어났다. 어찌 보면 모더니즘 미술 100년을 청산하고 조각 본래의 공공적 기능을 되찾게 된 것이다.

환경조각이 지닌 매력이자 마력은 환경을 바꾸는 힘이다. 하나의 조각 작품은 그것이 놓이는 위치에 따라 색다른 장소성을 지니게 되면서 환경 자체를 변화시킨다. 작품은 일종의 기호와 같아서 항상 동일한 의미를 지니지 않고 주어진 환경, 즉 조건과 맥락에 결합함으로써 새로운 의미를 잉태한다. 이러한 예술과 환경의 상호연관성에 주목하는 경향을 환경미술이라 부르며 환경미술의 실험

* 제1·2차 세계대전.

적 공간으로 등장한 것이 이른바 조각공원이다. 오늘날 환경조각은 점차 특정한 울타리를 벗어나 마을 어귀·도심·해변에 이르기까지 그 외연을 확대하고 있다.

세계적 조각가 문신이 1970년 바카레스 항구에 설치한 기념비적 작품 「태양의 인간」이나 1988년 서울올림픽을 계기로 제작한 「올림픽 1988」은 모두 환경조각의 특성인 장소성·공공성·대중성 등의 개념을 정확히 반영하고 있다. 한편 스테인리스강으로 제작한 「화」和 시리즈와 「우주를 향하여」 시리즈 역시 작품이 설치된 주변 환경을 작품 속으로 끌어들여 새로운 의미를 만들어내고 그이미지를 다시 내보냄으로써 관객들과 소통하는 대표작이다.

이 글은 문신의 환경조각에 나타나는 특성을 융합의 개념으로 해석하고 그 의미를 소통에서 찾으려고 한다. 모든 시대가 찾아 헤매는 소통의 가능성은 다름 아닌 예술·환경·인간을 융합적으로 묶어 통합된 구조로 인식하는 문신의 예술에서 시작될 것이다.

조각에서 생명을 끄집어내다

프랑스에서 조각을 시작할 무렵 문신은 순수한 형태가 무엇인지에 천착했다. 조각가로서 그의 활동이 개시되던 1960년대 초는 마이욜·브랑쿠시 풍*의 추상조각이 파리 화단을 주름잡고 있었다. 당대의 명성에 비추어 문신 또한 이들로부터 영향을 받았을 것이다. 그러나 문신이 본격적으로 조각적 볼륨과 구조에 대해 관심을

* 마이욜은 종교나 신화에 등장하는 특정 인물이 아닌 인간과 자연의 조화를 나타내는 여성의 보편적 신체미를 추구한 조각가다. 그의 조각은 후에 브랑쿠시와 무어로 이어지는 추상조각의 탄생에 영향을 미쳤다.

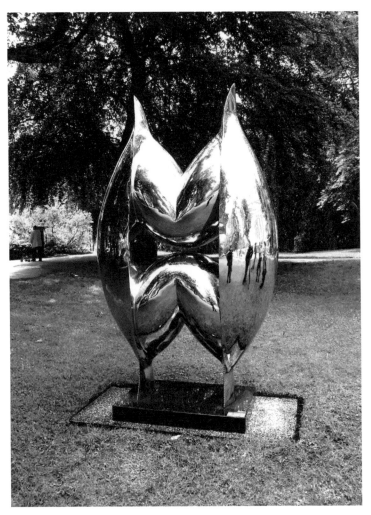

「화 Ⅲ」, 스테인리스강, 180×280×70, 1989, 독일 바덴바덴(2006).

갖게 된 사연은 매우 독특하다.

그는 1961년부터 1964년까지 3년여 동안 파리에서 서북쪽으로 80킬로미터 떨어진 라브넬 고성의 보수·개조 작업을 맡게 되면서 건축 공간의 구조에 매력을 느꼈다. 무작정 프랑스로 떠난 그에게 생업으로 주어졌던 석공 일이었지만 조각가로서의 천성을 깨닫게 한 계기가 된 것이다.

1965년에 잠시 귀국하기 전까지 프랑스에 머무른 초기 5년 동안 그가 제작한 그림과 흑단黑檀* 목조木彫는 추상적 경향을 띠고 있다. 당시 문신은 친구들이었던 남관·한묵과 교류하면서 추상미술에 대한 토론을 자주 했다. 그러나 그는 이내 순수 조형적 미술로부터의 일탈을 시도했다. 일시 귀국한 1966년과 1967년에 제작한 「인간이 살 수 있는 조각」 시리즈는 조각 내부에 빛을 설치해 인공적인 광선을 포함한 주거 환경의 개념을 담고 있다. 폴리에스테르 재질로 제작된 이 입체 작품들은 그가 라브넬 고성에서 체험한 건축 공간에 대한 연구의 산물이었다. 이 시리즈는 모더니스트였던 문신의 조각이 순수 조형을 넘어서서 환경적 요소를 담아냈음을 보여주는 증좌다.

1967년 다시 프랑스로 떠나 파리에 정착한 문신은 본격적으로 추상조각을 시작했다. 1970년대의 전시회 관련 자료 사진에 등장하는 작품들을 보면 문신 고유의 시메트리 구조를 지닌 흑단 조각

* 흑단은 인도와 말레이반도 등지에서 생산되는 나무로 악기·지팡이 같은 강도가 높은 물건을 제작하는 데 쓰였다. 강한 물성과 표면의 광택이 문신의 시메트리 조각에 적합했다. 견고해 다루기가 쉽지 않지만 마치 철제 같은 재료적 속성으로 인해 문신의 작품에 지속적으로 사용되었다.

「인간이 살 수 있는 조각 I」,
석고, 1966.

「인간이 살 수 있는 조각 II」,
석고, 1966.

「인간이 살 수 있는 조각」,
석고, 1967, 을지로 아틀리에.

들이 특별히 눈에 들어온다. 후에 문신 예술의 양식으로 자리 잡게
될 시메트리 조각은 매우 개성적인 것으로 평가되었다. 프랑스 평
론가 자크 도판Jacques Dopagne, 1921-2002은 다음과 같이 그의 유일성
을 칭송하고 있다.*

"문신의 작품은 결코 어느 누구의 것도 닮지 않은 유일한 것이
다. …그의 작품은 가장 총괄적인 하나의 법칙에 순종하고 있다.
바로 균형이다."

문신의 작품에 나타나는 균형의 미학은 마치 자연에서 성장하는
식물·곤충·동물처럼 생명력을 지니고 있으며 조각을 이루는 부분
적인 선율들이 서로 유기적인 관계를 만들며 하나의 통일체를 이
루고 있다. 자크 도판은 이러한 문신의 작품에 근원적 종교성을 적
용했다.

"문신은 진중함을 가지고 인간들이 오랜 세월 한결같이 갈망
해오던 샤머니즘의 범신론적 영감의 세계로 우리를 초대하고
있다."

문신의 조각은 모더니즘의 순수 형식주의적 요소를 지니고 있으
나 궁극적으로는 형식을 넘어 자연과 생태 그리고 나아가 종교적

* 자크 도판, 「파리의 문신」(1992), 『문신의 삶과 예술세계: 평론집 1』, 숙명여
자대학교 문신미술관 엮음, 종문화사, 2008, p.94.

1973년 파리조각센터에서 열린 '목각 7인전'.

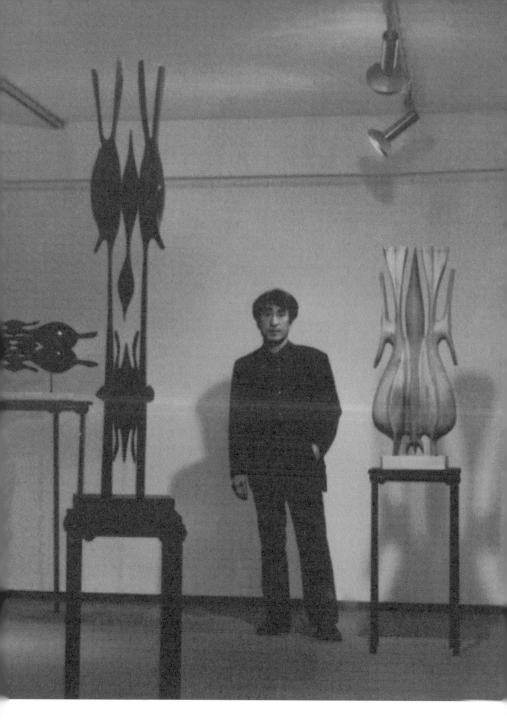

요소들을 함께 보여준다. 그의 작품은 기하학적인 조형 요소들로 구성된 추상조각의 논리를 따르고 있지만 거기에서 읽히는 것은 개미·박쥐·새 등의 형태에서 나아가 나무의 줄기나 잎맥 그리고 신체와 같은 구체적 대상이다. 이러한 점에 미루어 문신은 모더니스트로서 구상과 추상의 합일을 단계적으로 실천했던 브랑쿠시·무어와 같은 반열에 포함될 수 있을 것이다. 문신은 자신의 작품 제작 방식과 의도에 대해 다음과 같이 자세하면서도 명확하게 밝히고 있다.

"한 조각 작품을 제작하기 위해 나는 많은 데생을 한다. 그것들은 단지 선과 선들로 연결된 원, 타원, 또는 반원만으로 구성된 것이다. 종이 위에 전개된 이 원과 선들을 하나의 구체적인 양量으로 만들기 위해, 단단한 재료(흑단, 쇠나무)의 한 덩어리에다 직접 깎기 시작한다. 이 양들은 무엇보다 먼저 나의 포름forme*이 되기를 바란다. 이것들에는 여하한 구상적 현실의 재현도 바라지 않는다. 그러나 그것들은 자연스러운 형태들이다. 그것은 그들 자체의 현실을 가진 형태들이다. 즉 주제가 없지만 그들 자체의 실재를 가진 포름이다. 오직 내가 바라는 것이 있다면, 작업을 하는 동안에 이 형태들이 생명력을 가지게 되며 궁극적으로 생

* 모더니즘 미술의 조형 원리다. 종교·신화·전쟁 등의 주제에 봉사하며 기록하고 찬양하는 미술의 기능에서 벗어나 작품 자체가 지닌 고귀한 형태와 물성에 주목하는 것이다. 그 결과 회화의 실재는 평면 위의 물감이 되고, 조각의 실재는 순수한 입체 덩어리가 된다.

명의 의미성을 가지게 되길 바랄 뿐이다."*

이러한 문신의 작업 단상에서 우리는 순수 형식의 방식을 취한 조각이 스스로 생명의 의미를 지닌 존재로서 자리 잡기를 바라는 문신의 창조자적인 면모를 엿볼 수 있다. 그러나 문신의 바람은 그의 조각이 환경을 만나기 전까지 때를 기다려야만 했다.

사연과 더불어 진화하는 조각

1970년 여름 마침내 문신에게 기회가 왔다. 프랑스 남부 지중해 연안에 자리 잡은 천혜의 휴양도시 바카레스 항구Port-Barcares의 사장沙場미술관에서 열린 국제조각심포지엄에 초대받게 된 것이다. 총 8인의 작가가 선정된 이 행사는 페르피냥시가 바카레스 항구의 길게 뻗은 해변을 따라 현대 조각을 설치한 예술 관광도시를 건설하기 위해 마련한 것이었다. 문신은 이 심포지엄에서 13미터 높이의 대형 나무조각 「태양의 인간」을 현지에서 제작하고 설치했으며 이를 계기로 유럽 조각계에 알려지게 되었다. 이후 문신은 파리의 그랑팔레와 시립미술관, 그리고 파리 근교의 라데팡스 등지에서 열리는 프랑스의 주요 살롱인 살롱 그랑 에 쥔느 도주르디Salon Grands et Jeunes d'Aujourd'hui · 살롱 드 마르스Salon de Mars · 살롱 콩파레종Le Salon Comparaisons · 살롱 드 메Salon de Mai 등에 꾸준히 초청받고 출품했다.

* 김명숙, 「20세기 한국이 낳은 조각가」(2005), 『문신의 삶과 예술세계: 평론집 1』, 앞의 책, p.166.

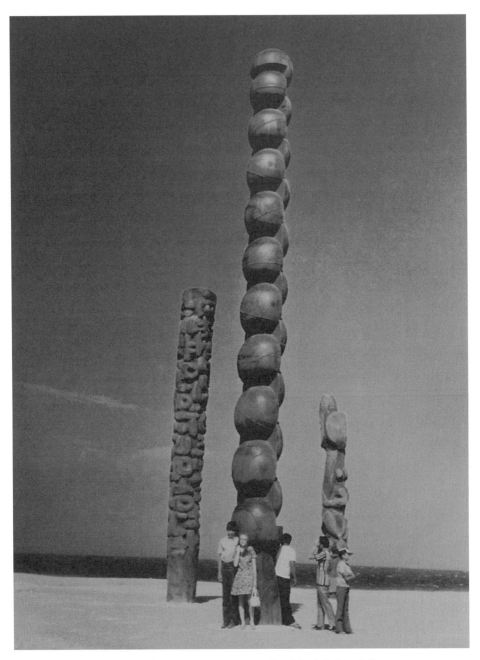

「태양의 인간」, 아피통, 120×1300×120, 1970, 남프랑스 바카레스 해변.

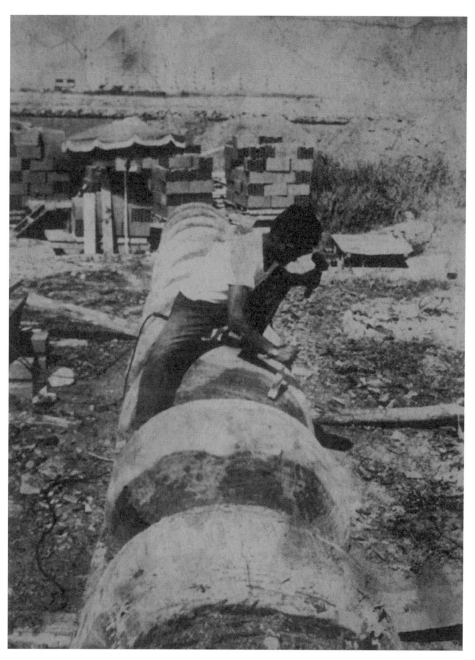

1970년 바카레스 야외 미술관 현장에서 작품을 제작하고 있는 문신.

「태양의 인간」은 해변에 설치된 일종의 토템조각이었다. 원시 신앙의 숭배 대상으로서 토템을 주제로 삼은 것은 효과가 있었다. 광활한 모래밭과 바다를 배경으로 문신이 만들어 세운 조형물이 토템사상과 연계되면서 원시 종교의 현대적 발현이라는 차원의 평가들이 나오게 된 것이다. '동양'의 작가가 '프랑스'에서 체류하며 '아프리카'의 목재를 통째로 깎아 세운 이 작업은 시도부터 남달랐다. 당시 47세의 중견 조각가 문신의 기획력은 국제적 무대를 대상으로 활동할 충분한 역량으로 무장되어 있었다.

문신은 아프리카에서 보내온 거대한 목재를 파헤치며 그 안에서 반구체가 어긋나게 쌓인 형상을 꺼냈다. 태양빛 아래 전기톱으로 대략의 형태를 거칠게 떠내고 망치와 끌로 나무를 파내는 그의 작업은 한 편의 드라마 같았다. 아니면 그 모습은 대자연에 맞서 거석을 세우는 선사인의 모습이거나 황홀경의 상태로 영적 교류를 기원하는 샤먼의 춤을 연상시킨다. 망치와 끌로 격하게 몸을 움직이며 재료와 충돌하는 과정에서 현대적 토템이 탄생되었다. 그것은 이역만리에서 홀로 추는 춤이었고 그가 살아온 삶의 궤적이자 미래를 향한 조각가의 도전이었다. 이제 토템은 그의 숙명적인 주제가 되었다.

「태양의 인간」 속에는 문신의 예술을 이해하는 데 도움이 될 흥미로운 기본 형식들이 발견된다. 이 작품은 원통형의 지지대 위에 20개의 동일한 크기의 반구가 서로 엇갈려 올려진 형태이며 절단면이 서로 맞붙어 있다. 20개의 단위 가운데 첫째 반구와 상층의 마지막 반구는 온전한 구체에서 4분의 1만을 절단한 모습으로 절묘한 완결성을 만들어낸다.

1970년 바카레스 야외 미술관 현장에서 작품을 제작하고 있는 문신.

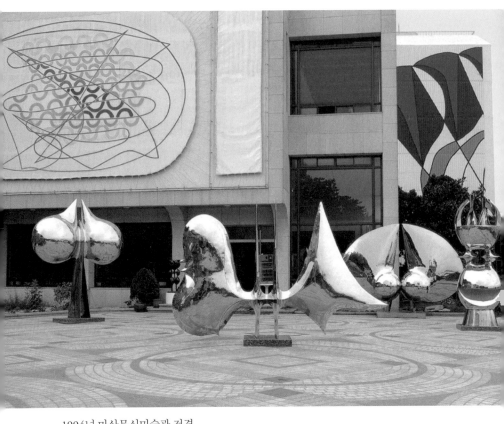

1994년 마산문신미술관 전경.

이 작품의 백미는 반구의 표면을 가로지르는 하나의 선이나. 그것은 반구 단위들을 하나로 연결하는 끈이자 전체를 하나로 통일시키는 생명선과도 같은 역할을 한다. 목재의 표면에 돌출된 모습으로 동물의 피부에 불거져 나온 핏줄을 연상시키기도 한다. 이렇듯 문신은 구체·반구·선의 구조와 의미를 통해 추상적 형태를 일궈내면서 동시에 그 속에서 유기적 생명 현상의 맥박이 뛰도록 했다.

최소화된 조형 단위로 생명과 구원救援의 본성에 접근한 「태양의 인간」은 야외 공간인 해변에 설치되면서 주변과 융합해 공간에 새로운 기운을 불어넣는 예술적 장치가 되었다. 작품은 바다에 서 있으나 그 바다는 문신의 작품을 통해 세계적 명소로 다시 소개된다. 우리가 한국에 있으면서도 바카레스를 회자하는 것은 그의 작품이 그곳에 서 있기 때문이다. 문신의 「태양의 인간」은 해변을 찾은 관객들에게 말을 걸고 그들의 입을 통해 일상으로 외출한다. 이렇듯 환경은 예술과 만나 하나의 사건을 만들어내고 그 사건은 수많은 사연과 더불어 외부로 확산된다. 문신의 작품은 바카레스 백사장에서 벌어진 사건을 대외로 소통시키는 가운데 그 자신을 신화의 세계로 이끌고 있다.

우주의 운율을 시각화하다

1980년 문신은 20여 년의 프랑스 생활을 청산하고 영구 귀국했다. 귀국 후 그는 고향인 마산에 문신미술관을 건립하기 위한 사업을 추진해나갔다. 1994년에 개관한 문신미술관은 문신의 유언에 따라 2003년 마산시(현 창원시)에 헌납되었고, 2004년 마산시립

미술관(현 창원시립마산문신미술관)으로 다시 태어난다.

1980년대는 문신 예술에서도 기념비적인 시기였다. 이 10년 동안 그는 스테인리스강을 재료로 대작들을 탄생시켰다. 한국에서 스테인리스강이 조각에 사용되기 시작한 것은 대략 1960년대 말부터였으며 1970년대에 보급되기 시작해 1980년대에 와서야 새로운 금속조각의 재료로 대중화되었다. 문신은 이 새로운 재료를 사용하면서 예술의 전성기를 구가했다. 스테인리스강은 강도와 경도가 큰 철에 크롬과 니켈을 첨가해 철의 최대 결점인 녹을 방지했다. 무엇보다 표면을 매끄럽게 연마해 반사 효과를 낼 수 있었고, 수은빛의 강렬한 은색이 만드는 반짝임은 현대성을 내세우는 경향의 작품 재료로서 안성맞춤이었다.

문신의 스테인리스강 작업은 1984년 이후 집중적으로 이루어졌다. 「화」 시리즈와 「우주를 향하여」 시리즈는 이 시기의 대표작들이다. 「화」 시리즈는 시메트리 구조로 균제·균형·화합 등의 미학을 나타내고 그것을 유기적 자연의 생명 현상과 연계한 작품으로 평가되었다. 「우주를 향하여」는 스테인리스강 재료 자체가 지닌 독특한 성질을 우주라는 새로운 주제와 연계시킴으로써 문신 예술의 또 다른 면을 일으켜 세운 작품이다. 이 연작들은 바덴바덴시가 2006년 독일 월드컵 개최를 기념하며 마련한 문신 조각전에 출품되었다. 시내의 야외 공간에 설치된 작품을 보고 독일 현지 음악인들이 문신에게 헌사곡을 작곡해 바치는 경이로운 사건이 벌어지기도 했다.

그 가운데 가장 기념비적인 작품은 「올림픽 1988」이다. 제24회 서울올림픽을 계기로 올림픽조각공원 조성 계획이 수립되었고 서

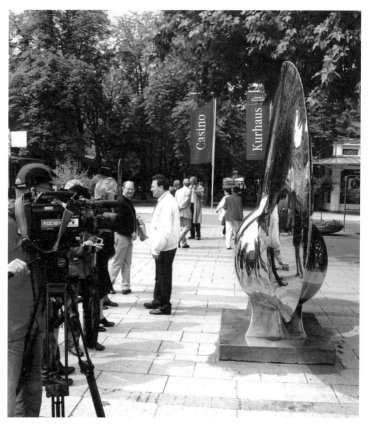

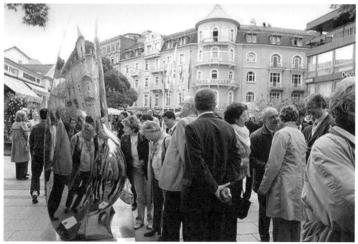

2006년
바덴바덴시에서
열린 독일월드컵 기념
'문신조각초대전'.

울 국제야외조각초대전*의 형식을 빌린 조각들이 공원에 설치되었다. 이 작품은 공원에 설치된 72개국 조각가들이 제작한 191점 작품 가운데 하나였다. 「올림픽 1988」은 「태양의 인간」과 마찬가지로 기념비적 성격을 지녔으며 형태상으로도 유사하다. 그러나 환경 조형이라는 장르의 동일성에도 불구하고 두 작품의 차이는 재료나 제작 방식에서 크게 차이 난다.

「올림픽 1988」은 25미터의 높이를 지닌 두 개의 탑이 한 쌍으로 나란히 서 있고 그 주변에 작은 조각을 배치해놓았다. 하나의 탑은 「태양의 인간」에서처럼 원통형의 기단 위에 19개의 반구가 서로 엇갈려 올려진 형태다. 기단 위 첫째 반구와 상층의 마지막 반구는 구체의 4분의 3의 형상을 취하게 해 전체적으로 완결된 조형성을 보인다. 이러한 기둥이 한 쌍을 이루고 있어 두 개의 탑은 모두 38개의 반구로 짜여져 있다. 이 작품은 멀리서 보면 마치 거대한 묵주의 형상이다. 문신은 작업 노트에서 이 작품이 "하나가 두 개가 되고 두 개가 세 개, 그리고 무한히 늘어나는 이것이 함께 둥글게 뭉쳐 영원히 발전해 무한히 뻗어 오르는 것"을 상징한다고 적었다.

프랑스 평론가 피에르 레스타니Pierre Restany, 1930-2003는 이 작품에 대해 "우주와 생명의 운율을 시각화한 베리에이션"이라 칭송했다.** 하늘을 배경으로 서 있는 이 작품은 빛의 근원이자 동시에 그

* 서울 국제야외조각초대전은 1987년 여름과 1988년 봄 두 차례의 국제야외조각심포지엄을 통해 36점의 조각 작품을 확보하고 있었다.
** 피에르 레스타니, 「우주와 생명의 운율을 시각화한 바리에이션」(1988), 『문신의 삶과 예술세계: 평론집 1』, 앞의 책, pp.85-86.

▶ 「올림픽 1988」 1/30 축소판,
스테인리스강, 28×84×28, 1988.

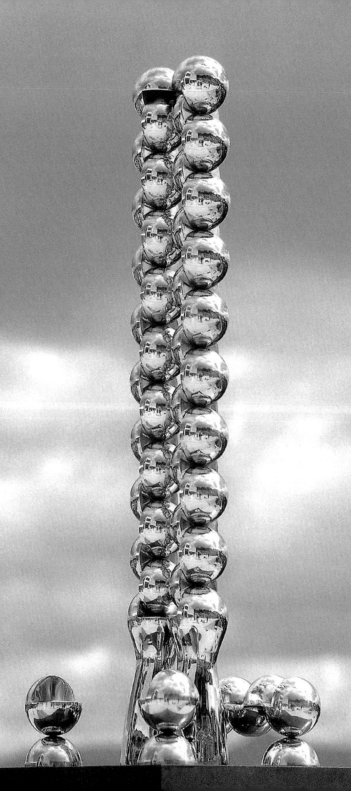

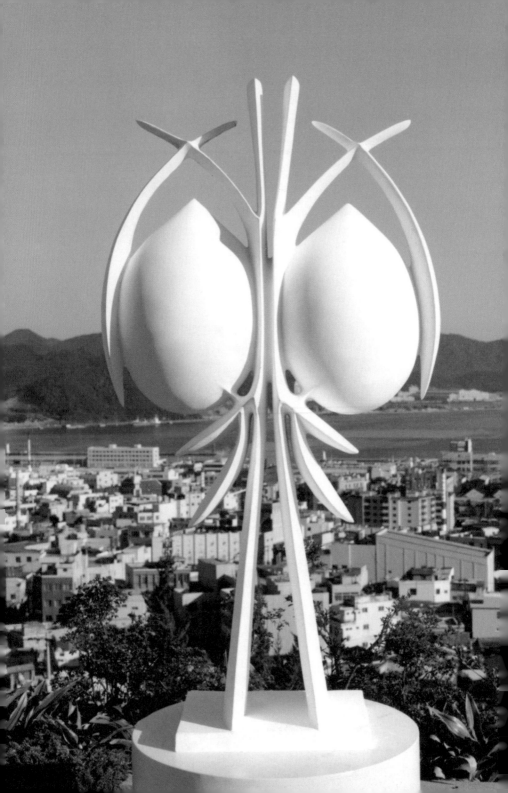

빛을 사방으로 엇가르며 연쇄적으로 발산한다. 작품을 보는 이는 자신을 초월한 시적인 차원으로 진입하게 된다. 피에르 레스타니가 문신의 작품에서 주목한 것은 작품의 구조가 아니라 그 구조의 표면에 부딪혀 반사된 빛이었다. 표면의 떨림은 이 금속 특유의 반짝이는 효과에 의해 강조되는 파상적波狀的인 리듬이었다.

그러나 융합 미학의 차원에서 「올림픽 1988」을 포함해 문신이 조각한 스테인리스강 작업들에 나타나는 가치는 자연과 작품이 상호 소통하는 구조를 지닌다는 것에 있다. 문신의 스테인리스강조각들은 작품이 놓이는 장소와 시간에 따라 작품의 의미가 달리 나타나게 되며 작품의 내용뿐만 아니라 주변의 환경을 변화시킨다는 환경조각의 원리를 충실히 반영한다.

그의 조각은 세상을 비추는 거울이다. 작품의 표면은 외부로부터 받아들인 빛을 반사해 세상으로 되돌려줄 뿐만 아니라 관찰자가 표면에 비추어진 자연의 외상들에 주목하게 하면서 또 다른 맥락의 자연을 조성한다. 조각 표면의 곡면을 흐르는 구름과 그 아래로 지나치는 행인들의 이미지를 감상하는 것은 문신의 스테인리스강 작품을 보는 즐거움의 하나다. 낮이 가고 밤이 되면 밤하늘에 떠있는 별과, 도시를 서둘러 지나는 자동차의 불빛마저도 놓치지 않고 비춰낸다. 조각상 앞으로 다가온 연인들의 실루엣을 비추는 일은 더욱이 사양할 필요가 없다.

문신의 거울은 자연·도시·인간의 모습을 그저 있는 그대로 담아 비추지 않는다. 상像은 조각의 형태와 표면의 운율에 맞추어 변주된다. 오목거울 앞에서 일그러진 자신의 모습을 보고 낯섦을 느끼듯 문신의 스테인리스강조각은 도시·자연·인간을 타자화시킴

◀「무제」, 석고, 75×110×30, 1991,
창원시립마산문신미술관.

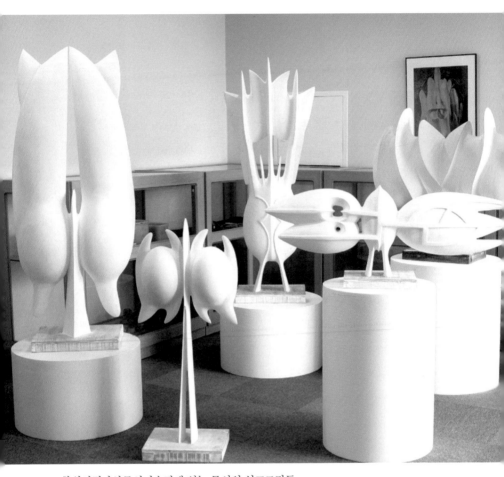

창원시립마산문신미술관에 있는 문신의 석고조각들.

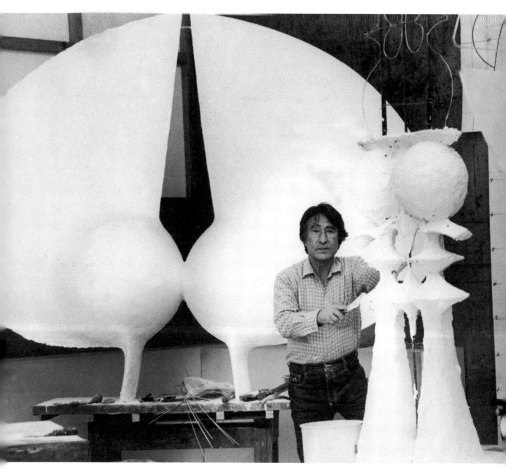

1984년 석고원형조각 「평화」 작업 중인 문신.

으로써 그 존재의 새로움을 각성시킨다. 낭만 시詩가 언어의 은유
와 상징의 보고라면 문신의 조각은 이미지에 실린 의미들을 왜곡
시켜 새로운 가치로 안내하는 통로라 할 수 있을 것이다.

세계를 하나 더 추가한다는 것

문신의 조각예술 세계에서 빼놓을 수 없고, 특별한 의미를 갖는
것이 석고조각이다. 석고조각은 부서지기 쉽고 수분에 약한 재질
특성상 야외에 설치하기 쉽지 않다. 그러나 백색이 주는 청결함과
연마된 후 표면에 흐르는 우윳빛 광채는 내부 공간을 부드럽게 변
주시키는 나름의 독자적인 맛이 있다.

문신은 1940년대부터 이미 부분적으로 석고 재질을 이용한 부
조 제작을 시도했다. 그러다 본격적으로 석고를 다루게 된 것은
1961년 프랑스로 떠난 이후 라브넬의 고성 수리 작업을 시작하면
서부터였다. 경제적으로 어려운 환경에서 문신은 제작비 절약의
한 방편으로 석고 작품을 제작했다. 이후 1965년에 일시 귀국했을
때에도 폴리에스테르와 더불어 석고를 활용한 작품을 다수 제작했
고, 2차 도불전渡佛展에서는 석고조각에 조명을 설치한 작업을 선
보이기도 했다.

1967년 프랑스로 다시 건너간 이후에도 창작은 계속되었다.
1972년 파리 지하철에서 열린 '살롱 드 마르스 국제조각전'에 출
품한 대형 석고조각 「우주를 향하여」는 프랑스 일간지 『르 피가로』
*Le Figaro*의 일면에 실리면서 화제가 되었다. 이듬해인 1973년 사다
리에서 추락해 허리를 다치고 병원 신세를 지게 된 사연도 8미터
의 석고조각 작업 도중이었다는 점을 고려하면 석고조각은 문신

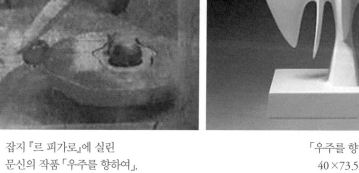

잡지 『르 피가로』에 실린
문신의 작품 「우주를 향하여」.

「우주를 향하여」, 석고,
40×73.5×25, 1989.

의 파리 체류 시기에 주요 화두였음을 알 수 있다. 문신은 이후에도 파리를 중심으로 개최되는 각종 살롱에 오리지널 석고조각을 출품했다.

문신의 석고조각은 두 개의 방식으로 나뉜다. 하나는 청동 주물을 제작하기 위한 원형으로서의 석고조각이고 다른 하나는 석고조각 자체가 오리지널 조각인 경우다. 전자인 원형조각은 청동조각이 주조되기 이전에 제작되어 보통 주물이 완성된 후에 파기하는 것이 일반적이다. 후자인 오리지널 석고조각이란 말 그대로 일품성을 지닌 작품으로서 목조나 소조와 같이 작가의 손맛과 조형 능력이 그대로 묻어나는 작품이다. 문신을 석고조각의 대가로 만든 것은 바로 후자이며 이는 조각의 영역을 확대하는 데 기여했다.

문신은 석고조각을 제작하기 위해 굵은 철선으로 심봉을 만들고 알루미늄 망을 씌워 기본 형태를 만들었다. 그 위에 석고를 올린 뒤 표면을 윤택하게 갈고 닦아 윤기가 흐르는 개성적인 백색 석고조각의 장르를 개척했다. 이렇게 제작된 석고조각은 복제 조각과는 달리 표현의 직접성을 보여준다. 대리석 같은 섬세함과 품위를 지닌 석고 조각상들은 문신의 조형 능력을 한 단계 높여주게 된다.

문신의 재료 연구는 불빛조각으로 이어졌다. 그는 말년에 9개의 불빛조각을 제작했다. 철근을 용접해 형태를 만들고 색상을 입힌 다음 거기에 전구를 감아 설치해 불빛을 내도록 만든 것이다. 불빛조각은 새로운 형태의 창작물은 아니었지만 그가 끝없이 실천해왔던 재료와 형식 실험의 마지막 단계라는 점에서 의미가 있다.

화가로서 예술 활동을 시작한 문신은 추상의 길로 접어들면서 폴리에스테르·목재·대리석·청동·석고·스테인리스강·목조에

1994년 마산문신미술관(현 창원시립마산문신미술관)에
전시된 문신의 불빛조각들.

이르는 조각 재료들을 사용하며 그 독특한 속성을 주제와 결부시키는 데 소홀하지 않았다. 문신의 대표작 「화」 「우주를 향하여」 「개미」 등을 포함해 그가 제작한 원형의 조각들은 다양한 재료와 크기로 실험되고 재생산되었다. 불빛조각 또한 철근과 전구로 그 외연을 확장시킨 결과였다.

　문신의 불빛조각은 1994년 문신미술관이 개최한 불빛조각 전시를 통해 소개되었다. 야간에는 공간을 따라 밝혀진 불이 크리스마스트리나 도시의 네온사인처럼 빛나며 주변을 아름답게 장식했고, 주간에는 마치 백지에 그려진 선묘 드로잉을 삼차원의 공간으로 펼쳐놓은 것 같은 환상적인 이미지를 보여주었다. 물론 조각에 빛을 이용한 작업은 처음이 아니었다. 앞서 살펴본 것처럼 문신은 1965년 일시 귀국했다가 재차 파리로 떠나기 전, 서울의 신세계화랑에서 개최한 개인전에서 이미 폴리에스테르 재질의 구조체에 불빛을 장치하고 「인간이 살 수 있는 조각」이라는 제목을 붙인 바 있다. 평론가 이구열李龜烈, 1932-2020의 회고에 따르면 "그것들은 보는 사람에게 그 형태 그대로의 현대적이고 환상적인 집을 지어 살고 싶은 충동을 강하게 불러일으켰다. 자유로운 곡선과 곡면의 건축적 형체, 백색의 재료와 깊숙한 내부 공간에서 발산하던 붉고 푸른 빛의 미묘한 조화는 참으로 유혹적이었다."*

　문신이 말년에 완성한 불빛조각들은 1960년대의 작업처럼 고유한 구조를 이루지는 않았지만 환경적인 요소를 강하게 보여준다. 이 마지막 작업은 문신이 걸어온 조각가로서의 노정이 종합된 문

* 이구열, 「시메트리의 변환」, 『예화랑 개인전 도록』, 1981.

1970년 바카레스 야외 미술관 현장에서 제작되고 있는 「태양의 인간」.

2006년 남프랑스 바카레스시 관광 책자 표지에 실린 「태양의 인간」.

신미술관의 개관을 축하하는 축제의 조각이기도 하다.

　문신의 환경조각은 조각이 기원에서부터 추구해온 '삶과의 유기적 관계'를 회복하는 성과를 거두었다. 그를 조각의 길로 안내한 라브넬 고성 보수 작업은 생존의 문제와 더불어 건축이 만들어낸 삶의 공간에 대한 관심을 촉발시켰다. 그를 국제적 조각가의 반열에 올려놓은 바카레스의「태양의 인간」이나 올림픽을 계기로 설치한「올림픽 1988」또한 그러한 삶의 노정으로부터 온 것이었다.

　해변이나 백사장은 일반 미술관이나 화랑과는 달리 살아 있는 유기적인 공간이다. 야외에 설치된 작품들은 그것의 주변을 흐르는 바람이나 빛과 적절한 관계를 맺으면서 제삼의 가치를 만들어낸다. 그런데 순전한 자연이 아니라 유적이나 경기장 주변부와 같은 인간 삶의 흔적이 담겨 있는 환경인 경우 그 가치는 보다 분명한 삶의 메시지를 지니게 된다. 올림픽 경기장 주변에 설치된 인물 조각상이 스포츠의 정신과 신체의 힘을 가시적으로 상징하게 되는 것과 같은 이치다.

　바카레스 해변에 조성된 사장미술관과 올림픽조각공원은 이렇듯 테마조각공원으로서 설립 취지나 목적이 명확히 설정되어 있다. 뿐만 아니라 해변과 토성이라는 장소성은 조각 작품들에 영향을 끼쳐 관광과 역사를 문화적 가치와 연계시키는 성과를 만들어낸다.

　문신의 대표작인「태양의 인간」「올림픽 1988」은 각각 바카레스와 올림픽공원을 대표하는 조형물로 알려져 있다. 2008년 보도된 바와 같이 바카레스시에서 문신의 작품을 시의 상징으로 정해 해

외에 홍보하고 있는 것은 문신의 작품이 38년이라는 세월 동인 변함없이 위상을 떨치고 있었다는 반증이라 할 수 있다. 또한 올림픽 공원의 중심에 우뚝 선 문신의 「올림픽 1988」은 세자르 발다치니 Cézar Baldaccini, 1921-98의 「엄지손가락」Le pouce*과 비교되며 표현 방식의 다양성과 유기적 자연관을 창작의 근간으로 내세우는 포스트모던의 사상을 설명하는 사례로 쓰이고 있다.

문신 예술은 모더니즘에서부터 시작했으나 모더니즘의 형식적 울타리를 넘어 환경과의 융합을 시도하고 마침내 동시대의 정신을 비추어 반영하는 거울로서 자리매김했다. 궁극적으로 그는 자신의 평생을 건 숙원 사업이었던 문신미술관을 건립하며 삶의 공간에 대한 관심을 자신만의 집으로 완성하며 생을 마쳤다. 이제 그의 미술관은 영내에 배치된 분신과도 같은 조각들과 더불어 불멸의 자리를 잡았다.

* 프랑스 조각가 세자르는 누보 레알리즘(121쪽 참조)의 대표 작가다. 1947년 부터 철사나 쇳조각을 용접해 곤충이나 새 등을 제작했고, 1960년을 전후해 냄비·스푼·통조림 통에서 나아가 자동차까지 압축해 작품으로 선보이며 오브제 미술의 선두 주자가 되었다. 「엄지손가락」은 자신의 손가락을 높이 6미터 크기로 확대한 것으로 올림픽조각공원의 대표작 가운데 하나다.

조각이
만들어낸 음악

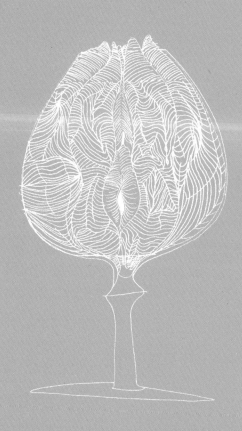

문신이 세상을 떠난 지 12년째로 접어든 2006년 여름, 독일의 남
서부에 자리 잡은 세계적인 휴양도시 바덴바덴*에서 아름답고도
경이로운 사건 하나가 벌어졌다. 2006년 독일 월드컵 개최를 계기
로 바덴바덴시가 '문신 조각전'을 기획하며 다국적 교류의 문을 활
짝 연 것이다. 피카소로 시작해 문신과 샤갈로 이어지는 3대 거장
시리즈로 기획된 이 개인 전시회에는 문신의 대형 스테인리스강
작품 4점과 청동 작품 6점 등 대표작 10점이 출품되었다. 전시 공
간은 바덴바덴시의 심장인 레오폴트 광장, 그리고 오페라 공연장
과 고성을 둘러싼 푸른 숲과 초원을 배경으로 자리 잡은 야외 광장
이었다.
　이 전시가 아름답고도 경이로운 하나의 사건인 이유는 단순히
독일의 유명 휴양지에서 한국인 조각가의 개인전이 처음 열렸다는
사실만이 아니다. 도심 광장에 설치된 문신의 조각 작품이 독일 현

* 바덴바덴은 1988년 서울 하계올림픽 개최가 결정된 1981년 올림픽위원회가
　열린 도시로 나름의 인연을 맺고 있었다.

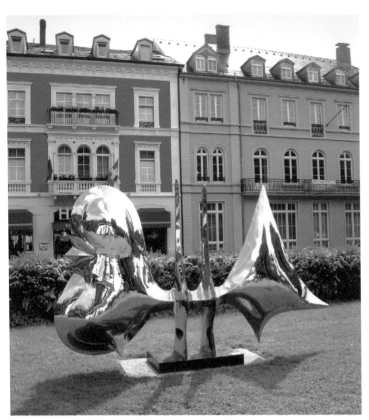

「화 Ⅱ」, 스테인리스강,
382×234×65, 1988,
독일 바덴바덴(2006).

2007년 문신미술
영상음악축제에서
안드레아스 케르슈팅의
작품을 연주 중인
'앙상블 시메트리'.

지 음악가들에게 특별한 영감을 불어넣었고, 그 결과 문신을 추모하는 헌정곡들이 줄지어 창작되었기 때문이다. 아울러 유럽 현지 유명 오케스트라의 젊은 단원들로 구성된 실내악단 앙상블 시메트리Ensemble Symmetry가 창립되며 문신의 예술을 기리는 국제적인 연주 활동이 개시되었다.

'문신 조각전' 개막식에 참석했던 독일 SWR 방송국의 전속 겸 수석 작곡가인 보리스 요페Boris Yoffe, 1968- 는 상징적인 제목의 추모 실내악 「달의 하나됨과 외로움」Loneliness and Oneness of the Moon을 작곡해 헌정했으며, 이듬해인 2007년에는 안드레아스 케르슈팅Andreas Kersting, 1976- 이 문신의 작품 「화 Ⅱ」를 주제로 대규모 관현악곡 「문신교향곡」Eleonthit을 작곡했다. 유럽의 음악인들이 동양의 조각가를 찬미하는 곡을 지어 헌정한 이 일은 실로 유례없는 사건이었다. 작가에 대한 구체적인 정보도 없이 오직 작품에 감흥을 받은 음악인들이 자발적으로 나선 데에는 그만한 까닭이 있었을 터이다. 언어를 초월한 본능적 공감이었을까. 이렇게 창작된 추모곡들은 곧바로 공연으로 이어졌다. 보리스 요페의 작품은 2006년 '문신 조각전' 전시 말미를 장식하기 위해 서둘러 마련된 추모 음악회에서 연주되었고, 안드레아스 케르슈팅의 작품은 2007년 바덴바덴시에서 공식적으로 기획한 '문신미술영상음악제'에서 국립 바덴바덴 필하모닉 오케스트라에 의해 초연되었다.

사건은 여기서 그치지 않았다. 마침내 바이올린 연주자·지휘자·작곡가로 활동하고 있던 거장 볼프강 마르슈너Wolfgang Mashner, 1926-2020까지 나섰다. 마르슈너는 공연 현장에서의 활동뿐만 아니라 쾰른·프라이부르크·도쿄를 비롯한 주요 도시의 음악대학과 수

2008년 세계국립극장페스티벌에 특별 초대 공연 중인 앙상블 시메트리.

앙상블 시메트리 단원들과 독일 바덴바덴 시장 볼프강 게르스트너(왼쪽).

많은 국제 마이스터 코스에서 가르치며 젊은 바이올린 연주자를 육성해온 인물이었다. 그가 내놓은 창작곡은 「예술의 시메트리」 Symetry of Arts라는 제명으로 발표되었고, 2008년 9월 초 앙상블 시메트리의 내한 연주로 마산 3·15 아트센터 대극장과 서울 장충동의 국립극장 대연주장에서 초연되었다.

앞에서도 잠깐 소개한 앙상블 시메트리는 문신의 예술에 감동받은 독일 체류 음악가들이 조직한 실내악단이었다. 당시 악단을 구성한 한국·독일·일본의 젊은 연주자 9명은 이미 뮌헨 필하모닉·베를린 심포니·바덴바덴 필하모닉·SWR방송 교향악단을 비롯한 유수 단체에서 악장과 수석 등으로 활발히 활동하던 터라 문신의 예술과 미학을 국제적으로 전파하는 견인차가 되었다. 악단의 리더는 바덴바덴 필하모닉에 소속되어 있던 한국인 오보이스트 이영국이 맡았다. 서울 장충동 국립극장의 공연을 본 음악 평론가 탁계석卓桂奭, 1953- 은 앙상블 시메트리가 "최고 악단이 갖추어야 하는 고품격 사운드와 절제와 균형미, 통일성을 모두 갖추고 있었"으며 "단원의 호흡과 일체감도 만족할 만한 수준이었고 세련되고 명쾌한 화성감은 편안하게 느껴졌다"고 평가했다.*

바실리 칸딘스키Wassily Kandinsky, 1866-1944나 파울 클레Paul Klee, 1879-1940처럼 화가들이 자신의 회화 작품에 음악적 요소들을 도입한 사례는 종종 찾아볼 수 있지만 음악가가 곡을 창작하기 위해 특정 미술가의 조각적 요소를 도입한 경우는 흔치 않다. 문신의 사례는 동양과 서양의 예술가들이 대륙의 경계를 넘어 예술적 교감을

* 탁계석, 「문신의 예술 '음악날개' 달고 세계로」, 『주간한국』, 2008. 9. 23.

이루어냈다는 차원뿐만 아니라 서로 다른 예술 장르인 조각과 음악의 융합이라는 차원에서, 그리고 다국적 청년 음악인들이 실내악단을 조직해 소통과 화합을 실천했다는 차원에서 하나의 아름답고도 경이로운 사건이었다.

프랑스 평론가 로베르 브리나Robert Brina는 「문신 작품의 리듬과 정신세계」라는 제명의 글에서 다음과 같이 적고 있다.

"문신은 볼륨에서나 선묘에서나 리듬의 작가다. 그는 역동적이고 대칭적인 영감을 즐겨 다루지만 기하학적 균형의 보편성과 세부적 정확성을 제거하고 있다. 선과 형태의 충동이 주제 사이에 미묘한 편차를 낳고 있다."[*]

브리나는 문신의 작품에 나타나는 이 리듬감을 "극동 지역의 명상과 작가의 불가사의한 우주관이 함께 어우러진 영혼의 메시지"로 보았다.

조각과 음악의 융합은 어떻게 이루어질 수 있었던 것일까. 앞서 언급한 세 명의 독일 작곡가들의 작품은 어떤 창작 동기와 배경으로 만들어진 것이며, 문신의 조각과 음악 사이에는 어떤 공통적인 형식과 논리가 있었던 것인지 쉽게 상상할 수 없다. 조각과 음악의 이 결합은 오래전부터 학계에서 논의되고 있는 융합 미학과 연관해서 비로소 그 가치가 분명해졌다.

[*] 로베르 브리나, 「문신 작품의 리듬과 정신세계」, 『현대화랑 개인전 도록』, 1979.

오선지 위에 펼쳐진 시메트리 조각

음악에서 리듬의 배치는 작곡가들이 유심히 신경 써야 할 문제다. 이때 리듬이란 음의 장단이나 강약 따위가 일정한 규칙에 따라 반복되는 흐름이다. 이는 미술에서 다양한 정서를 드러내는 선·형태·색채가 일정한 규칙과 반복을 통해 어떤 감동을 만들어내는 것과 유사하다. 이렇게 음악과 미술은 음이나 조형의 요소들을 사용해 작가가 원하는 감각적 리듬을 만들어낸다는 점에서 동일한 속성을 지니고 있다.

오래전부터 음악가들은 리듬의 형식을 수학 논리에서 찾았다. 그 가운데 대표적인 것이 바로 피보나치Fibonacci 구조다. 작곡가들이 이 구조에 관심을 갖게 된 것은 피보나치 수열, 즉 각각의 항이 그 앞에 있는 두 항의 합이 되는 수열에 주목하면서부터였다. 0, 1, 1, 2, 3, 5, 8, 13, 21, 34,…의 구조를 곡의 부분이나 전체에 이용한 것이다. 제2차 세계대전 이후 가장 주목받던 작곡가 가운데 한 사람으로 알려진 이탈리아 베네치아 출신의 루이지 노노Luigi Nono, 1924-90는 피보나치 수열의 일부와 그 역행의 배열, 즉 1-2-3-5-8-13-13-8-5-3-2-1의 순서를 많은 부분에 도입해 관현악곡 「중단된 노래」Il canto sospeso를 작곡했다. 독일 작곡가이자 실험적 전자음악을 연구하며 유명해진 슈토크하우젠Karlheinz Stockhausen, 1928-2007도 일련의 템포 주기 속에서 연주되는 음표의 수를 정하는 데 이 피보나치 수열을 이용한 것으로 알려져 있다.

피보나치 수열은 황금분할과 깊은 관계를 가지고 있다. 행렬에서 앞의 숫자를 뒤의 숫자로 나누면 그 값이 1.618에 수렴하게 되는 것이다. 가령 $3 \div 2 = 1.5$, $5 \div 3 = 1.6666666667$, $8 \div 5 = 1.6$, $13 \div$

8=1.625, 21÷13=1.6153846154, 34÷21=1.619047619 등으로 점차 1:1.618의 황금비 값에 가까워진다. 시각예술 분야에서 황금분할은 고대 그리스 이래로 가장 아름답고 조화로운 모양으로 여겨져왔다. 음악에 적용된 황금비율 또한 청각을 통해 인지되는 가장 아름답고 조화로운 음율 구조로 이해할 수 있지 않을까. 좀더 연구해야 할 부분이지만 주목할 점은 악보 위 리듬의 수학적 배치에서 필연적으로 나타나는 것이 시메트리 구조라는 것이다.

음악의 시메트리 구조에 대한 연구는 몇 되지 않는 국내 작곡가들 사이에서도 진행되어왔다. 중앙대학교에서 후진을 양성하고 있는 작곡가 김진우는 시메트리에 대한 연구를 시도한 음악인 가운데 한 사람이다. 그는 안톤 베베른Anton Webern, 1883-1945의 「피아노 변주곡 27번」을 분석하면서 이 작곡에 나타난 시메트리 구조를 그래프로 펼쳐 보였다. 오른쪽 그림은 김진우 교수가 그린 평면 도면으로, 1악장의 첫 음열을 이루고 있는 1번에서 7번 마디를 보면 3번과 4번 마디 사이의 솔G# 음을 중심으로 좌우 대칭 구조를 이루고 있음을 한눈에 확인할 수 있다. 베베른은 동일한 곡 2악장에서 라A 음을 중심으로 상하 대칭을 구조화시키기도 했다.

한편 이탈리아 작곡가 프랑코 도나토니Franco Donatoni, 1927-2000 역시 베베른에 이어 작곡에 시메트리를 적용한 음악인으로 알려져 있다. 그는 전위적 작곡 기법에 많은 관심을 가졌으며 단선율의 곡을 통해 시메트리 구조를 눈으로 쉽게 확인할 수 있도록 했다. 그가 1979년에 작곡한 「아르고」Argot의 악보는 선적인 음의 대칭 구조를 한눈에 보여준다. 32분음표로 구성된 음악은 매우 빠르면서도 거침없는 파도 같은 음색을 품고 있다. 바이올린으로 연주되는 그의

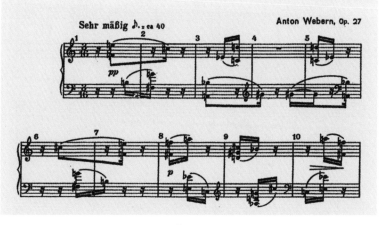

안톤 베베른의 「피아노 변주곡 27번」 1악장 도입부.

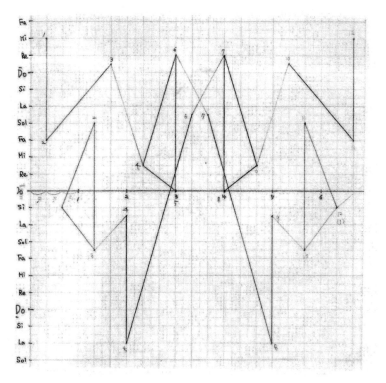

안톤 베베른의 「피아노 변주곡 27번」 1악장 첫 음열 1-7마디에 나타난
시메트리 구조. 3-4마디 사이의 솔(G)# 음을 중심으로 좌우 대칭을 이룬다.

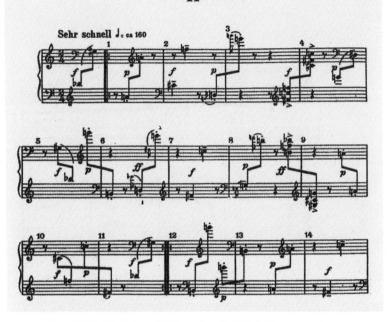

안톤 베베른의 「피아노 변주곡 27번」 2악장 첫 음열 1-11마디.

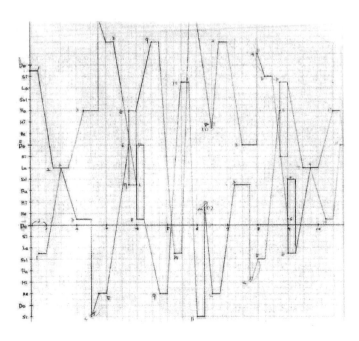

안톤 베베른의 「피아노 변주곡 27번」 2악장 첫 음열 1-11마디에 나타난
시메트리 구조. 라(A) 음을 중심으로 상하 대칭을 이룬다.

프랑코 도나토니의 「아르고」 도입부.

프랑코 도나토니의
「아르고」 도입부를
도표로 정리한 그림.
9번을 기준으로
상하 대칭을 이룬다.

음악을 들어보면 인간이 쪼갤 수 있는 최소의 단위 음표가 지닌 긴박한 속도감과 규칙성을 느낄 수 있다. 이 곡은 여러 악기가 동원될 때 나타나는 복합적이고 파악하기 어려운 시메트리 형태에서 벗어나 단순한 하나의 선적 구조로 표현되어 있다. 빠른 음렬 구조임에도 내부에 품고 있는 시메트리의 구조로 인해 안정되고 편안한 심리를 갖게 해준다.

작곡을 통해 나타난 시메트리 구조는 이렇듯 다양한 형식으로 표현된다. 그것은 단선율 또는 복합 선율을 통해 하나의 선적 흐름이나 복수의 선적 흐름으로 표현될 수도 있으며, 특정 부분의 음을 기준으로 삼아 좌우 또는 상하 대칭 구조의 형식으로 표현될 수도 있다.

이상에서 보듯이 문신의 조각에 나타나는 시메트리와 선율의 형식은 음악의 형식과 동일하게 받아들여질 가능성을 충분히 지니고 있다. 음악이 지닌 시메트리와 리듬은 어떻게 특정한 형태나 구조로 시각화될 수 있었나. 다행스럽게도 이러한 질문의 답을 구하는 것은 그다지 어려운 일이 아니었다. 음악에서 시메트리 구조는 현대음악의 영역 속에서 활발히 연구되어왔다. 작곡의 형식을 연구하는 음악인들은 시메트리 구조를 곡을 이루는 단위인 리듬의 배열에서 찾아냈다. 시간의 흐름을 음악적 기호로 표상해놓은 것이 악보라면 그 악보를 다시 조형적 도형으로 그래프화해서 옮기는 일도 가능해 보인다. 만일 그것이 가능하다면 이른바 악보에 나타난 시메트리 구조를 입체적 볼륨으로 구현해보는 단계로 나갈 수 있을 것이다.

모세혈관의 합창

이제 문신의 조각과 음악에 나타나는 볼륨과 선율이 서로 어떤 관계를 맺고 있는지 물어볼 순서가 되었다. 이러한 질문 제기는 어떻게 조각이 음악의 언어로, 혹은 음악이 조각의 언어로 이해될 수 있는지를 살펴보는 일과 다르지 않다. 나아가 음악과 조각 사이를 장르의 차이로 단호하게 구분 짓고, 순수성의 미명 아래 장르 간 울타리를 견고하게 구축해온 저간의 관례를 반성하고 융합을 이룰 수 있는 일련의 가능성을 타진하는 일이 될 것이다.

우선 문신의 조각에서 찾을 수 있는 시메트리 구조의 형식에 대해 살펴보자. 예를 들어 「우주를 향하여」 연작과 「화」 연작 등에 나타나는 조각의 대칭 구조를 평면으로 나타낼 때 몇 가지 패턴이 발견된다. 하나의 구심점에서 외부로 팽창하는 시메트리 구조는 다음의 그림 1과 같이 나타날 수 있다. 하지만 그림 3에서처럼 두 개 이상의 구심점을 설정할 경우 좀더 복잡한 구조를 띠게 된다. 그림 1이 나비의 구조라면 그림 3은 날갯짓하는 나비의 모습을 구조화한 것이라 할 수 있다. 투시도법의 기하학적 패턴을 이용해 시메트리의 복합적 변주를 표상하고자 한 작가의 의도가 읽히는 대목이다.

좌우 대칭의 형태는 하나의 중심축을 기준으로 삼아 양옆으로 펼쳐지는 것이 기본이다. 하지만 문신의 작품에서 구조의 표상 방식은 다양하게 변주되고 있다. 그림 2처럼 중심축이 서로 어긋나기도 하고, 그림 4처럼 상하 구조로 표현되기도 한다. 이 모든 변주에서 중요한 사실은 좌우 혹은 상하의 단위가 서로 미세한 비대칭의 형태를 기지고 있다는 것이다. 따라서 문신의 시메트리는 '비대칭

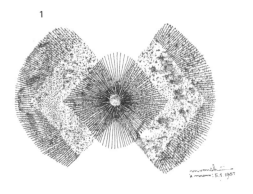

1

「무제」, 종이에 먹·동양화 채색, 26×18, 1987.

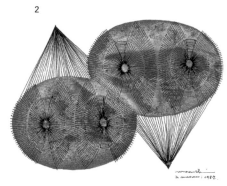

2

「무제」, 종이에 먹·동양화 채색, 33×26, 198

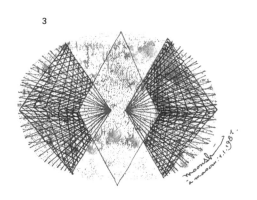

3

「무제」, 종이에 먹·동양화 채색, 26×18, 1987.

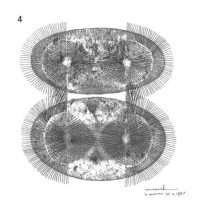

4

「무제」, 종이에 먹·동양화 채색, 26×25, 19

적 대칭의 구조'를 나타낸다. 여기서 새롭게 태어나는 미학적 원리
는 서로 다른 것들의 차이를 인정하고 하나로 끌어안으려는 유기
적 질서다. 이러한 유기적 시메트리의 구조를 균제·균형·화합이
라는 단어로 규정할 수 있다. 문신의 작품이 독일의 음악인들에게
창조의 영감을 불어넣을 수 있었던 것은 바로 이 확장성과 대칭과
비대칭을 넘나드는 오차를 통해 파생되는 미학적 숨결 때문이었을
것이다.

　하나의 음색과 선율이 최대한 존중되면서 동시에 작품 안에서
서로 다른 음색과 선율이 조화를 이루어야 하는 것이 음악이다. 관
현악곡은 각 그룹의 악기들을 배치하고 그것을 하나의 통일체로
완성시켜 단일성을 이룬다. 문신이 조각에서 찾아내려 했던 세계
또한 이와 같았다. 오선지에 펼쳐진 음계가 저마다의 음량과 음색
을 지니고 그것들의 집합이 하나의 곡을 완성으로 이끌고 있다면,
문신의 조각은 시간의 마디들이 한꺼번에 시각적 대상으로 구현되
어 공간 위에 펼쳐놓은 악보와 다르지 않다.

　다음으로 문신 조각에서 시메트리 구조를 결정하는 선율의 형식
을 살펴보겠다. 문신의 드로잉 이미지에서 느껴지는 감흥 또한 저
마다의 음감을 품은 채 오선지에 그려진 악보의 선적 이미지와 다
르지 않다. 다음의 채화 드로잉 그림 5에서는 문신이 조각과 드로
잉에서 사용하는 다양한 선의 종류를 엿볼 수 있다. 무한대의 공간
을 상징하는 타원형의 화면 안에 상하로 세워진 선들은 여러 종류
의 리듬감을 나타낸다. 이 다양한 개체들을 하나의 형식 속에 단일
화하려는 듯 또 하나의 타원형 구조를 이루고 있는 푸른 물감이 드
리핑dripping 기법으로 산포되어 있다. 잉크의 날카로운 이미지는

5

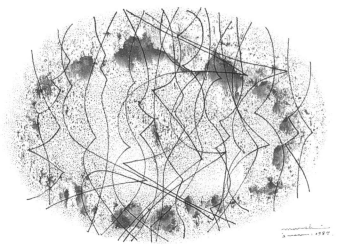

「무제」, 종이에 펜·동양화 채색, 50×35, 1987.

6

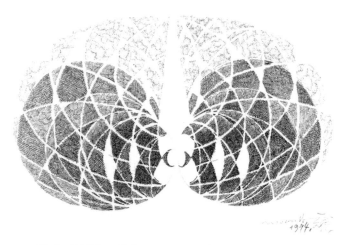

「무제」, 중국잉크·연필, 31×22.5, 1974.

마치 하나의 공간을 관통하는 금속 관악기의 선율과도 같으며 입체주의자들에 의해 해체되고 재조립된 인체의 표상처럼 보이기도 한다. 군상을 이룬 선들의 하모니가 추상적 감흥을 선사하며 선율 그 자체의 존재감을 뿜내고 있다. 자유롭게 드리핑되어 종이 표면에 얹힌 푸른 물감은 타악기를 두드리는 연주자의 몸짓처럼 작가의 흔적을 기록하고 있다.

각 선의 음율과 드리핑된 망점의 뉘앙스는 독립적 영역을 품고 있으나 하나의 화면에 조화를 이루면서 영원성을 나타내는 이미지를 연출해내고 있다. 조각가 문신은 자신의 이 같은 선적 감흥을 수많은 채화와 드로잉 연작을 통해 표상해냈다. 이러한 감흥은 결국 그의 조각 작품에서 울림을 느끼게 하는 조형적 성취로 이어지게 된다.

스스로 "모세혈관의 합창"*이라고 표현했듯이 이는 그의 드로잉 작품을 이루는 선묘들의 음율을 설명하는 말이며 나아가 철재 표면에 흐르는 동맥으로 이어지면서 그의 조각이 음악과 연계성을 지니고 있다는 사실을 나타낸다. 세부적인 형태의 다양한 선율을 감상하는 일도 가능하지만 대개 조각 작품은 전체의 볼륨을 통합적으로 인식하게 된다. 이러한 감상법은 관현악 같은 음악에도 마찬가지로 적용될 수 있다.

마지막으로 문신 조각의 몸체에 비추어진 외부의 자연 이미지들에 대한 것이다. 이미지들은 대개 조각 표면의 굴곡 혹은 볼륨과 깊

* 김영호, 「문신의 에로스 드로잉」(서문), 『숙명여자대학교 문신미술관 전시도록』, 2000.

이에 따라 다양하게 변형되어 나타난다. 가령 앞의 그림 6에서와 같이 시메트리 구조의 내재율에 의해서 이미지의 형상이 변주된다. 따라서 투영된 자연 이미지는 조각의 내부적 음율에 의해 다양하게 재탄생된다. 마치 볼록거울을 볼 때 코가 유난히 강조되고, 오목거울을 볼 때는 얼굴이 가깝게 보인다거나, 어떤 거울에서는 키가 난쟁이로 보이고, 다른 거울에서는 키다리로 보이는 것처럼 문신의 입체 조각 또한 자체 볼륨의 질서에 따라 신비로운 상이 연출된다. 이때 눈여겨볼 대목은 바로 조각 자체가 지닌 내재율이다. 그것은 기하학의 도형처럼 질서를 지닌 것이며 동시에 아름답고도 오묘한 환상의 세계로 우리를 안내한다. 자연 속의 기하학, 프랙털fractal 구조가 주는 신비가 문신의 작품으로 다시 태어난 것이라 할 수 있다.

밀로의 비너스에 담긴 기하학적 법칙인 황금비가 조각을 완전한 고전적 이상의 아름다움으로 이끄는 것처럼, 문신의 조각에 담긴 기하학적 시메트리는 우리에게 자연의 질서와 우주의 법칙을 선사한다. 이 모두의 결과로 나타나는 이미지란 자연에서 비롯된 것이지만 그 자체가 품은 내적 질서에 의해 독립적인 가치를 지니게 된다는 점에서 조각이 지닌 내재율은 음악적 질서 속의 내재율과 다르지 않을 것이다.

조각가를 위한 세 편의 헌정곡

바덴바덴 '문신 조각전' 출품작은 1980년대에 제작된 「우주를 향하여」 연작과 「화」 연작 등 문신의 예술 전성기를 대표하는 것들이다. 이 작품들은 모두 시메트리라는 문신 특유의 조형 언어가 묻

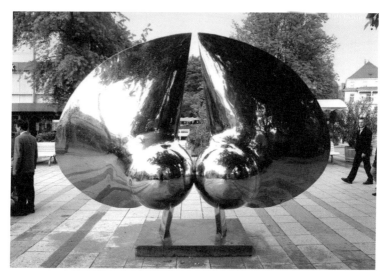

「화 I」, 스테인리스강, 400×276×92, 1988.

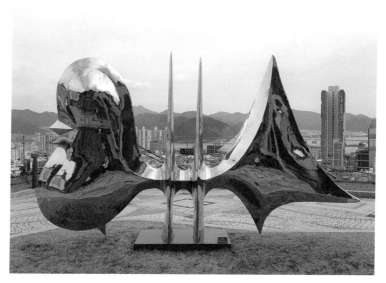

「화 II」, 스테인리스강, 382×234×65, 1988.

어난다. 당시 전시회 개막식에 참석했던 이영국의 증언에 따르면 문신의 작품은 바덴바덴시 중심에 자리 잡은 레오폴트 광장과 천년의 역사를 간직한 리히텐탈러 알레 공원 그리고 피셔 다리까지 도심을 관통하는 길을 따라 설치되어 있었다. 그 가운데 바덴바덴 필하모닉 오케스트라 연습실 앞에 설치된 두 점의 작품 「화 I」「화 II」가 특히 악단 단원들의 관심을 끌었으며 창조의 영감을 자극했다. 뒤이어 나오게 될 헌사곡 탄생에 직접적인 영향을 미친 것이다. 「화 I」은 '비둘기 두 마리가 하늘로 올라가며 입맞춤하는 형상'처럼 보이는 스테인리스강 작품이었는데 이영국은 이 작품에서 "두 개의 음표가 같은 음을 내기 위해 서로를 절제하는 진정한 화음을 느낄 수 있었다"고 말했다.

　"어느 날 오케스트라 연습 시간에 지휘자가 해결되지 않던 소리의 밸런스에 대해 얘기하다 갑자기 바깥에 있는 선생 작품을 이야기하며 진정한 조화는 멀리 있을 때나 가까이 있을 때 기본적인 느낌이 같은 것이라고 말했다."[*]

　문신 예술의 추종자가 되어버린 이 독일 필하모닉 오케스트라 지휘자의 언급처럼 문신이 작품명으로 정한 '화'라는 단어는 조화·일치·협조·화합 그리고 나아가 절제와 배려 등의 미학적 의미를 함께 지니고 있다. '화'를 의미하는 한자 '和'나 영어 'unity'는 모두 단일한 개체와 더불어 그 개체들의 관계성을 동시에 나타내

* 이영국, 「한국의 영혼」, 『문신의 삶과 예술세계: 평론집 1』, 앞의 책, p.317.

는 단어들이다. 이 개념은 두 개 이상의 단위 혹은 주체들이 어우러진 유기적이고 복합적인 관계의 의미를 품는다. 결국 문신의 조각에 표상된 '화'는 개체들의 어울림을 전제한 집합이며, 서양 예술이 오랫동안 유지해온 고전적 가치인 통일성·불변성·단일성·일관성 등의 미학을 지시하는 개념으로 확대 해석될 수 있다.

문신 조각의 형태와 그 안에 담긴 미학적 개념들은 바덴바덴의 음악인들에게 진솔하게 전해지며 공감대를 형성했다. 그들은 문신의 은빛 조각에서 음악 작품의 창작과 연주의 중심 원리 하나를 발견했다. 시간과 함께 사라지는 소리의 세계가 공간과 함께 견고하고 항구적인 시각적 조형물로 자리 잡을 수 있다는 경이로운 사실은 문신 조각의 조형 세계를 음악의 어법으로 풀어 연주회라는 반복적 시간의 형태 속에서 연출해보려는 생각을 품게 만들었다. 이영국은 다음과 같이 고백했다.

"일상의 반복인 수많은 연주 속에서 초점 없던 몸짓과 습관들이 우연찮게 다가온 한 덩어리의 전혀 상관없을 것 같던 작품으로 말미암아 완전히 바뀌어버렸다."[*]

그리고 이러한 생각은 그가 속해 있던 지역과 집단의 몇몇 동료 음악가들에게도 동시에 일어나고 있었다.

우선 보리스 요페의 헌정곡에 대해 살펴보자. 그의 작품 「달의 하나됨과 외로움」은 제명으로 작품의 창작 취지를 어림해볼 수 있

* 이영국, 앞의 글, p.319.

작곡가 보리스 요페.

다. 작가의 성 '문'과 달을 지시하는 'Moon'이 동음어라는 점에 주목하고 단어가 지닌 의미의 이중성을 활용한 이 제목은 요페가 문신의 「화」가 지향하는 예술적 세계를 나름의 은유적 어법으로 소화하고 있음을 보여준다. 후에 요페의 작품이 지고의 아름다움을 추구하는 예술가의 외로움이 자연과 우주와 합일되어 승화하는 모습을 문신에 비유한 곡이라는 평가를 받은 것은 이러한 맥락에서 이해될 수 있다. 요페는 이 곡을 만들기로 작정했을 때 문신에 대해 잘 알지 못했고 오직 그의 작품이 발산하는 유기적이고 강렬한 힘에 매료되어 있을 뿐이었다. 그는 헌정곡의 창작 배경에 대해 다음과 같이 적고 있다.

"바덴바덴에서 문신 전시회가 열린 이후 나는 산책할 때마다 그의 아름다운 작품들을 경이롭게 관찰했다. 그러나 그 예술가의 이름이 무엇인지, 어느 지역의 사람인지에 대해서는 궁금해하지 않았다. 그것은 언제나 하나의 강렬한 만남이었고 미학적인 (그래서 존재론적이기도 한) 여러 가지 질문들에 대해 깊이 생각하는 계기가 되었다. …문신을 추모하는 작품을 쓰려고 마음먹었을 때 이 곡은 나에게 이 예술가와 나눈 내적 대화의 유기적인 연속이었다. …나는 이제 이 예술가의 이름도 알고 그의 출신에 대해서도 약간 알게 되었고 그리하여 한국적인 요소들을 작품에 반영하게 되었다. 언제나 나를 매혹시키는 것은 시조時調의 형태, 달을 단일과 고독(한마디로 홀로 있음)의 메타포로 보는 것이다. 이 두 메타포는 한국의 시뿐만 아니라 서양의 시에서도 통용뇌는 것이다.

문신의 창작에서 중추적인 역할을 하는 단일unity이라는 개념
은 (유대교의 주춧돌일 뿐만 아니라 미학적 경험의 본질로서도)
나의 미학적이고 형이상학적인 창작 활동에서도 아주 중요한 카
테고리에 속한다. 이 예술가와의 대화 속에서 나는 단일의 일면
에 집중하게 되었다. 즉 그것이 동반하는 외로움, 내 작품에서 사
람들은 어쩌면 그것을 감성적 배경으로서 인식할 수 있을 것이
다. 아울러 중요한 것은 (내 작품 속 '미완성의' '되어가는') 대칭
성과의 싸움으로, 이는 문신의 조각 작품이나 시조 형태와 동일
하게 연관을 맺고 있다. 무대 위 앙상블의 배치에서도 그의 조각
작품을 상기시키려 애를 썼다."*

문신 헌정곡을 둘러싼 요페의 미학은 단일성의 개념을 축으로
삼고 있다. 여기서 '하나'의 의미를 품은 단일성은 배타적인 개념
이 아니다. 앞서 언급한 것처럼 그것은 집단의 단일성을 뜻하며 단
일한 집단을 이루는 개체 사이의 조화·일치·협조·화합, 그리고
나아가 절제와 배려의 의미를 포함한다.

마치 숭고崇高의 개념이 '두려움을 동반한 쾌의 개념'으로 고독
감을 필연적으로 수반하듯이** 요페는 문신의 작품에 숨겨진 단일
성을 '자연과 우주에 합일된 화합'의 구조로서의 시메트리에서 찾

* 이영국, 앞의 글, p.320.
** 영국 철학자 에드먼드 버크(Edmund Burke, 1729-97)는 숭고를 아름다움과
구분되는 독립적인 범주로 정립했다. 그에 따르면 숭고는 공포와 두려움을
동반한 환희의 감정이다. 이러한 그의 주장은 칸트와 리오타르의 숭고론으로
이어진다.

았고 나아가 이 완벽을 지향하는 구조의 단일성 속에서 창조자의 어떤 외로움을 발견해냈다. 그리하여 그 속에 '지고의 아름다움'이 있다고 해석했다. 그의 미학은 결국 기쁨과 슬픔, 고통과 행복, 음과 양 등의 이질적 개념이 서로 유기적인 관계를 맺으며 융합된 단일 구조를 드러내고 있다는 점에서 동양 철학의 색즉시공色卽是空 사상과 일치하는 바가 없지 않다.

한편 안드레아스 케르슈팅의 관현악곡 「문신 교향곡」은 「화 II」에 대한 특별한 감흥과 함께 미학적 연구를 거쳐 작곡된 것이다. 케르슈팅은 비대칭의 구조를 강조하고 있는 「화 II」의 구조에 특별한 관심을 보였다. 또한 이 작품이 특정한 자연물이나 형태에 대한 암시나 구체적 설명 없이 추상적 형상 그 자체로서의 존재성을 갖고 있음에도 주목했다.

나아가 천년의 역사가 깃든 바덴바덴 중심의 고즈넉한 도시 자연에 자리 잡아 은빛의 투명한 몸으로 주변의 도시와 인간 그리고 자연물들을 비추는 이 조각에서 작품을 관찰하는 인식의 주체와 그 대상이 한데 어우러지고 있음을 파악하는 것도 소홀히 하지 않았다.

그것은 현실을 반영하는 거울처럼 스스로 존재하는 유일한 물질이며, 동시에 관객들에게 현존하는 자신의 모습을 새롭게 발견하도록 안내하는 "부드럽고 우아하면서도 긴장감으로 꽉 차 있는" 미학적 대상이었다. 케르슈팅은 자신의 헌정곡 창작 동기에 대해 다음과 같이 적고 있다.

"나의 오케스트라 작품 「문신 교향곡」은 문신의 예술 작품, 특

히 그의 조각 작품인「화 II」*를 토대로 만든 것이다. 이 작품은 문신의 다른 조각 작품들과는 달리 비대칭적으로 만들어진 점에서 특별히 관심을 끈다. 나의 음악 또한 문신의 거대한 조형물 형태를 따라 견고한 소리의 공명을 위한 오선지 위의 공간뿐만 아니라 밝고 부드러운 순간을 위한 열린 공간을 두었다. 예술가 뤽 피에르Luc Pierre, 1966- 의 관찰에서도 유사한 점을 찾아볼 수 있다. 그는 '작품들은 부드럽고 우아하면서도 긴장감으로 꽉 차 있는 것으로 보이며, 이 모든 것들이 조화롭게 잘 어우러져 있다. 마치 모든 부분들이 조화를 이루며 식물이 성장해가는 것처럼 음악 또한 성장하는 것'이라고 말한다. 소리와 구조들이 서로 각각 흘러 나가다가 하나가 되고, 하나는 하나에서 발전되어 나간다.

문신에게 작품이 예술가가 으레 남기고자 하는 메시지 전달 없이 오로지 그 자신만을 위한 것이듯, 나의 작품「문신 교향곡」또한 어떤 프로그램도 없다. 나는 나의 작품을 어떤 정해진 것으로 표현하기를 원하지 않고, 작품 자체가 곧 표현이기를 원한다. 미리 설계된 어떤 현실을 모방하는 것을 원하지 않는다. 그것은 고유한 현실을 그대로 간직하는 형태인 것이다. 오케스트라 소리 구성에는 워터폰Waterphon처럼 서로 다른 금속 소리가 함께 존재한다. 비브라폰Vibraphone · 크로탈Crotales · 징Gongs 등의 소리 구성은 문신의 조각 작품인「화 II」의 금속 표면에서 빛이 반사되어 주변이 끊임없이 무지개 빛깔로 피어나고 있는 모습을 참고

* 원본에는「화 III」로 잘못 표기되어 있음.

78

한 것이다."*

케르슈팅의 관점은 비대칭을 통해 균제의 의미를 포착하고 있다는 점에서 문신 시메트리 조각의 핵심을 건드리고 있다. '화'는 성질이 다른 개체들의 조합이기 때문이다. 두 개의 다른 형태가 하나의 지반 위에 배치되어 균형을 이루는 관계의 미학이 그곳에 존재한다. 나아가 케르슈팅이 파악한 문신의 조각에 나타나는 화의 개념이 '조화·일치·협조·화합 그리고 나아가 절제와 배려'를 전제한다는 점에서 앞서 언급한 보리스 요페의 관점과 다르지 않다는 사실을 발견할 수 있다. 이렇듯 문신의 조각에 담긴 미학적 사고를 청각의 음율로 표현해낸 케르슈팅의 작품은 현지 언론에서 "고도의 추상성과 초월적 정신성을 음악 언어로 형상화한 현대 음악으로 일상적인 언어를 초월한 다른 차원의 미학적 긴장과 감동을 느끼게 한다"**고 높이 평가받았다.

문신 작품에 곡을 헌정한 세 번째 독일 음악가 볼프강 마르슈너는 시메트리 구조에 특별한 관심을 갖고 있었다. 그의 헌정곡 「예술의 시메트리」는 형식 개념으로서 대칭의 구조를 오선지의 선적 음계로 번안해낸 작업이었다. 주지하듯이 미술에서 대칭이란 어떤 형태의 균형을 위해 중심축의 좌우를 같게 배치하는 구성 방식을 말한다. 마르슈너의 음악은 형식주의 미학을 도입하고 있었다. 그의 음악에서 쓰인 시메트리는 '자연의 배후에 감추어져 있던 초월

* 안드레아스 케르슈팅, 「문신 악보 창작동기」, 『문신의 삶과 예술세계: 평론집 1』, 앞의 책, pp.336-337.
** "Natur erweckt Skulpturen zum Leben", *Badener Tagblatt*, 2006. 6. 6.

Mit dem symbolischen Durchschneiden eines Bandes eröffnen Vertreter Koreas und Baden-Badens die Ausstellung. Foto: Gorniebeck

Konzert im Kurgarten eröffnet Ausstellung

Kammermusik von Isang Yun

Baden-Baden (kst) – Zur Eröffnung der Ausstellung mit Skulpturen des südkoreanischen Bildhauers Moon Shin im Zentrum der Kurstadt fand gestern ein Konzert in der Konzertmuschel vor dem Kurhaus statt, das ausschließlich Werken des koreanischen Komponisten Isang Yun gewidmet war. Wer Zweifel hatte, dass die Konzertmuschel der richtige Ort für moderne Kammermusik sei, wurde vom Gegenteil überrascht: Die Akustik war ausreichend, nur mit dem Wind, der die Notenblätter attackierte, hatten die Ausführenden zu kämpfen.

Der Komponist Isang Yun lebte von 1917 bis 1995. Er studierte Musik in Osaka, Tokio, Paris und Berlin bei Boris Blacher und anderen und unterrichtete später an den Hochschulen in Hannover und Berlin. Yun verband avantgardistische Stilmittel der europäischen Musik mit den Traditionen der koreanischen Musik. seine Werke eigneten sich also vorzüglich für die Eröffnungsfeierlichkeit in dieser partnerschaftlichen Ausstellung der Stadt Masar, Korea, und der Stadt Baden-Baden.

Zu Beginn spielte Marton Vegh, Querflöte, zwei Stücke für Flöte solo: „Salomo" und „Der Affenspieler", letzteres gehört zur Sammlung „Die chinesischen Bilder". In „Salomo" stellten sich geheimnisvolle, warme Töne vor, die in der Höhe kletterten und wieder absanken. Beim „Affenspieler" wurde es lebhafter mit musikalischer Verspieltheit und Clownerie, deren spieltechnische Raffines-sen Marton Vegh mit Bravour vorführte. Zwei Etüden für Violoncello solo schlossen sich an, „dolce" und „leggiero", vorgetragen von der jungen Cellistin So-Hyun Seong. Wieder machte sich erst Besinnlichkeit breit, den sonoren, vollen Klang des Instrumentes betonend, dem ein leichtes, behändes Spiel mit verschiedenen Intervallen folgte. Souverän formulierte So-Hyun Seong diese beiden nicht leicht zu erfassenden Kompositionen.

Zum Abschluss des Konzertes präsentierte ein Streichquintett des „Ensembles Andresen" aus Mannheim mit Enrico Palascino und Eun Ehe Kim, Violinen, Yuichi Yazaki, Viola, David Kim, Violoncello und Tim Wunrum, Kontrabass, unter dem Dirigat von Matthias Andresen „Tapis pour Cordes" von Isang Yun. „Tapis" war 1987 eine Auftragskomposition der Gesellschaft für Neue Musik in Mannheim. Wer sich wunderte, dass ein Streichquintett einen Dirigenten benötige, bemerkte schon nach den ersten Klängen seine Notwendigkeit. Nur durch die unerschütterliche, stete rhythmische Vorgabe Andresens war es möglich, die schwierige Tonschöpfung im guten Zusammenspiel zu interpretieren. Eine Melodik fehlte oder war nur angedeutet. Spannung entstand durch verschiedene Klangfarben, energische Einwürfe oder Hinausziehen der Tonfolgen.

Es war eine großartige Leistung des Streichquintetts, die bewundernden Beifall der zahlreichen Zuhörer verdient hatte.

Delegation aus Korea reist zur Eröffnung der Ausstellung mit Arbeiten von Moon Shin an

Natur erweckt Skulpturen zum Leben

Baden-Baden (mg) – Für Aufsehen sorgen die Skulpturen des verstorbenen koreanischen Künstlers Moon Shin in der Baden-Badener Innenstadt schon seit einigen Tagen: Gestern nun wurde die anlässlich der Fußball-Weltmeisterschaft organisierte Skulpturenausstellung unter Anwesenheit der Witwe des Künstlers und von Vertretern der koreanischen Stadt Maxan, wo Moon Shin gewohnt und gearbeitet hatte, offiziell eröffnet. Zwei koreanische Sender zeichneten für Sondersendungen die Zeremonie auf.

„Es handelt sich um eine ganz besondere Ausstellung, die uns Einblick gewährt in die bildende Kunst Koreas", betonte

Oberbürgermeisterin Sigrun Lang beim Festakt in der Konzertmuschel vor dem Kurhaus. Sie wünschte den an prominenten Stellen in der Innenstadt aufgestellten Monumental-Skulpturen viele Bewunderer, die die Chance ergreifen, sich auf diese Art der koreanischen Kultur anzunähern. Daher freue sich Lang auch, dass mit dem Mannheim String Quartett unter der Leitung von Matthias Andresen auch koreanische Musik von Isang Yun zu hören war (siehe hierzu nebenstehenden Bericht).

Langs koreanischer Kollege, Chool-Gon Hwang, Bürgermeister von Masan, stellte die Gemeinsamkeiten zwischen Ko-

rea und Deutschland heraus: Beide Staaten würden wissen, was es bedeutet, wenn ein Land geteilt ist. Aber beide Länder würde auch die Freude verbinden, eine Fußball-WM auszurichten beziehungsweise ausgerichtet zu haben. Korea und Japan waren vor vier Jahren Gastgeber der Fußball-Weltmeisterschaft. Die Ausstellung solle nicht nur einen künstlerischen Genuss bieten, erklärte der koreanische Bürgermeister, sondern sie solle auch „Das Band unserer Freundschaft verstärken".

Der Koordinator der Ausstellung und Galerist vor Ort, Frank Pages, bedankte sich bei der Eröffnung für die „großzügi-

ge Unterstützung" der koreanischen Partner, und die Witwe des Künstlers, Sung-Sook Choi, stellte die Liebe ihres verstorbenen Mannes zur Natur heraus. Seine Skulpturen würden gewissermaßen zum Leben erweckt werden, da sie in die Natur und Umgebung der „schönen Stadt Baden-Baden" eingebettet seien.

Mit dem symbolischen Durchschneiden eines Bandes gaben die Vertreter Koreas und der Stadt Masan sowie Oberbürgermeisterin Lang, Bürgermeister Kurt Liebenstein und Frank Pages die Skulpturenausstellung, die bis Mitte September zu sehen sein wird, offiziell für die Öffentlichkeit frei.

독일 바덴바덴 현지 언론에 실린 문신 작품 전시회 소식.

작곡가 볼프강 마르슈너.

적 존재가 스스로 발현한 것'으로 규정하고 있는 분신의 생각과 다르지 않은 것이었다. 나아가 마르슈너는 문신의 작품이 지닌 시메트리 구조에서 상징적 메시지를 발견하고 이 점이 작품을 넘어 인간의 존엄성을 떠오르게 한다고 칭송했다. 마르슈너는 2008년 서울에서 열린 앙상블 시메트리의 공연을 계기로 자신의 작품을 둘러싼 창작 배경을 다음과 같이 적었다.

"오스카 와일드는 예술의 목적이 예술은 드러나고 예술가는 은폐시키는 것이라고 말했다. 나는 더 설명할 것이 없다. 그 자체로 다 설명된 것이다. 감춰져 있던 한 존재가 조각 작품으로 변신한 것이라고 문신 선생께서 말한 바 있다. 방정식이나 포물선, 마치 기하학에서 대칭을 이루며 무한 속으로 질주해가는 곡선으로 구성된 문신의 조각 작품은 새로운 평가를 받을 것이다. 그의 미학은 대칭적 상징성에 의해 유지되며 정신적인 에너지와 천재성이 동반된다. 환상과 현실의 통합─'나는 노예처럼 작업하고 서민과 같이 생활하고 신처럼 창조한다.'

2006년 열린 문신의 바덴바덴 전시회는 음악가들에게 영감을 주었다. 문신은 자신의 예술로 강한 동세와 환상을 말하는 몇 안되는 조각가다. 그의 예술은 청각 예술의 특징을 띠고 있다. …대칭성을 상징하는 문신의 작품은 우리 모두에게 예술의 필요성뿐만 아니라 인간의 존엄성과 품위를 떠올리게 한다."*

* 2008년 세계국립극장페스티벌 특별초청공연 팸플릿 수록.

예술과 인간의 존엄성이라는 가치는 작품 자체의 시메트리 형식과 그 구조를 삼차원적으로 펼쳐놓은 곡선이 만들어낸 것이었다. 그의 헌정곡 「예술의 시메트리」는 문신의 선묘적 볼륨에서 피어나는 동세와 환상을 청각적 선율로 풀어 해석해낸 것이다. 그가 문신의 조각에서 청각 예술의 특성을 발견할 수 있다고 평가한 것은 조각의 형식과 음악의 형식 사이에 선율이라는 공통분모가 숨 쉬고 있다는 믿음에 기인한 것이었다.

생명의 율을 공유하는 두 예술

이상의 세 독일 작곡가들이 남긴 헌정곡의 창작 배경이 형식적인 측면에서 시메트리라는 단일한 조형 원리에 기초하고 있음을 살펴보았다. 조각과 음악이 함께 공유하는 이 원리는 다양한 상징과 미학적 개념들을 파생시키며 보편적 가치를 만들어낸다. 우리는 그 미학 개념들을 종합해 다음의 세 가지 키워드를 통해 정리할 것이다. 첫째는 화Unity, 둘째는 선율Melody, 그리고 셋째는 유기적 불확정성이다.

우선 문신의 시메트리 조각에서 화는 그의 작품 전체에 나타나는 중심 미학 개념이다. 화는 균제·균형·화합 등의 개념과 친족어라 할 수 있다. 전시회에 소개된 「화 I」을 포함한 문신의 시메트리 작업 대부분은 좌우가 같아 보이는 대칭 원리를 기본적으로 따르고 있다. 그런데 이 좌우 대칭의 기본 원리에 충실한 관객 누군가는 다음과 같이 질문할 수도 있다. *작곡가 안드레아스 케르슈팅이 특별한 관심을 보인 「화 II」는 좌우 대칭의 구조를 과감히 파괴한 작품이 아닌가?* 이러한 지적은 물론 합리적이다. 하지만 엄격한 의미

에서 이 작품 역시 시메트리의 구조와 화의 미학 원리를 벗어나지 않았다.

시메트리란 대칭적 구조를 나타내는 형식 개념일 뿐만 아니라 균제·균형·화합의 뜻을 동시에 품은 미학 개념이기 때문이다. 시메트리는 궁극적으로 화의 미학, 즉 균제·균형·화합이라는 미학적 의미 체계 속에서 보다 넓은 포괄적 가치를 지니게 된다. 엄밀히 말하자면 문신의 조각에서 좌우 비대칭적 시메트리는 오히려 그의 예술에 미학적 가치를 확산시키는 보다 효율적인 요인이라 말할 수도 있다.

안드레아스 케르슈팅이 문신에게 관현악곡 「문신 교향곡」을 바칠 정도로 「화 Ⅱ」에 특별한 관심을 갖게 된 것은 두 개의 다른 개체가 하나의 축 위에서 서로 조화를 이루며 양립하고 있는 구조에서 상생의 의미를 발견했기 때문이었다. 이질적인 개체들이 하나의 지평 위에 평화롭게 공존하고 있는 문신의 작품에서 진정한 화합의 가치를 이끌어낸 그의 시선에는 과연 근대 철학을 이끌어온 독일인의 품격이 엿보인다.

좌우 비대칭의 형태가 극대화된 「화 Ⅱ」의 구조도 다시 한번 찬찬히 보자. 배가 볼록한 곡선으로 이루어진 한쪽의 형상과 배가 오목한 곡선으로 이루어진 다른 한쪽의 형상은 대립적이지만, 하나의 중심축 위에서 만난 두 형상은 시각적 혹은 미학적 완결감을 드러낸다. 문신은 이러한 대칭과 비대칭의 관계를 활용한 조형상의 전략을 대부분의 조각 작품에 적용시켜 표현해왔다. 완벽한 기하학적 대칭 구조를 지닌 것처럼 보이지만 정작 문신은 작품 제작 과정에서 기계나 도구를 사용해 형태의 정확도를 높이지 않았다. 그

가 구현해낸 시메트리 구조는 작가의 손길과 숨결이 빚어낸 자연스러운 결과였다.

　작품의 제작 과정에서 발생되는 차이는 자연물이 태어나고 성장하는 과정에서 필연적으로 나타나는 차이와 다르지 않다. 이 차이는 동일한 종 안에서 다양한 개체적 속성을 만들어내는 원리다. 이렇듯 문신은 '화'라는 미학을 통해 차이의 시각적 변주를 넘어 대칭과 비대칭 사이의 관계성과 거기에서 파생되는 존재론적 균제·균형·화합의 메시지를 구현해냈다.

　선율旋律*은 문신의 시메트리 조형 원리를 음악과 연계시키는 또 하나의 미학 개념이다. 조각에서의 선율은 다양한 형태의 볼륨이 시각적 리듬을 유발하며 진동을 만들어내는 것이다. 음악에서의 선율이 청각을 통해 인식된다면, 조각에서 형태의 진동을 만들어내는 것은 형태 자체가 아닌 관찰자의 시선, 즉 감상자의 안구 운동에 의한 심리 현상이다.**

　문신의 시메트리 조각에서 생겨나는 선율은 하나의 축 위에 존재하는 두 개 이상의 형태들을 지각하는 것에서부터 시작된다. 이때 그 형태를 가시적으로 결정짓는 것이 다양한 정서를 자아내는 선들이다. 선의 흐름은 작품에 다양한 리듬을 만들어내고, 그 리듬이 3차원적 볼륨을 만들어내는데, 이 과정에서 등장하는 미학 개념이 바로 선율이다. 문신의 작품에 나타나는 선율이 음악의 세계에서도 동일하게 사용되는 미학 개념이라는 것은 새삼스러운 주장이

* 높낮이가 다른 음이 리듬을 가지고 연속적으로 진동하는 것.
** 최근 이러한 연구는 신경과학의 영역에서 시선추적(eye-tracking) 기법으로 활용되고 있다.

▶「비상-법의 상징」, 스테인리스강, 220×570×100, 1995, 서울 대법원.

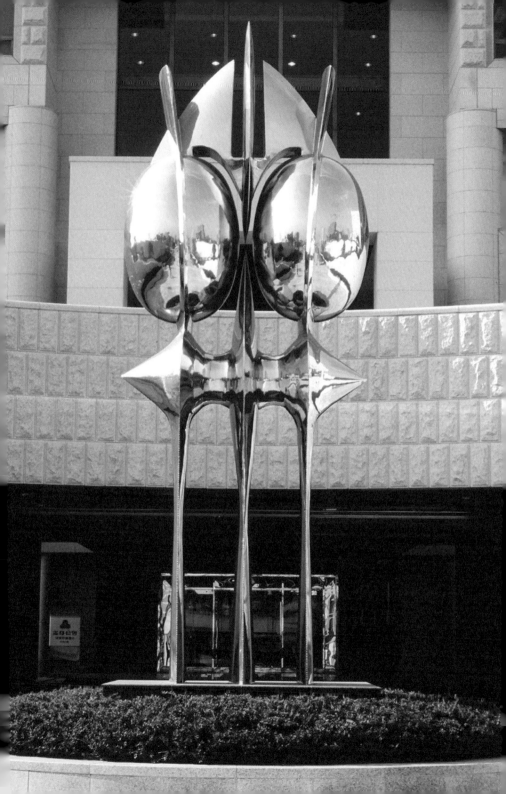

아니다. 조각과 음악에 흐르는 선율은 그것을 바라보는 주체의 감각을 활성화시키는 리듬이라는 점에서 생명의 율이라 할 수 있다.

문신이 연출해내는 선율은 톱날처럼 날카로운 파상의 울림을 지니기도 하고 북소리처럼 큰 서클을 이루기도 하면서 하나의 단위 형태를 구성한다. 「밀로의 비너스」가 좌우 비대칭적 균형을 지닌 입상의 조형 원리인 콘트라포스토contrapposto*를 통해 고전기의 이상적인 아름다움을 표현해낸 것처럼, 문신의 조각 또한 비대칭적 대칭의 선율을 통해 차이와 다양성을 만들어내며 생명의 본성을 표상해낸다. 생명의 본성이란 우주적 본질과 대자연의 법칙성이다. 물론 문신의 조각에 직선이 없는 것은 아니다. 하지만 그가 사용하는 직선은 다양한 표정을 지닌 선율의 조형성을 뒷받침하는 역할로 그 쓰임새가 제한되고 있다. 가령 작품이 얹힌 조각대의 기하학적 패턴은 오선지에 펼쳐진 직선들처럼 자유롭고도 자연스러운 선율의 유희를 위한 반석으로 작용한다.

문신의 조각 작품에서 발견되는 다양한 표정의 선율은 과연 음악 세계와 상통하는 면이 있다. 청각을 진동하는 선율에서 우리가 느끼는 감정은 대체로 시각 경험으로 접하게 되는 선율에 대한 심리적 감정과 유사하다. 눈과 귀를 통해 들어온 빛과 파장은 신체 기관을 거쳐 뇌에 전달되어 어떤 감흥이나 이미지를 떠오르게 한다. 악보 위에 재현해놓은 문신의 조각 작품에 대한 감흥은 다시 악기

* 콘트라포스토는 '대립적인 것'이라는 의미의 이탈리아어로, 인체 입상에서 몸의 중심 흐름을 S자 형으로 나타내는 포즈를 말한다. 기원전 5세기경 그리스 고전기 조각상에서 시작되어 르네상스와 신고전주의의 조각과 회화로 이어지는 대표적 조형 원리가 되었다.

를 매개로 한 연주 활동을 통해 관객들에게 되돌아간다. 이 과정에서 작동하는 미적 개념이 바로 리듬·음율·볼륨 등이며 나아가 유기적 생명감과 대자연의 질서라는 의미를 산출한다.

문신의 시메트리 조각에서 파생되는 선율은 감상자를 유기적 생명의 세계로 안내한다. 시메트리의 형식논리가 상징적 이미지로 이어지면서 경이로운 생명의 이미지가 연출되는 것이다. 문신은 자신의 작품이 자연물의 외형을 모방한 것이 아니라는 사실을 작가 노트를 통해 여러 차례 강조했다. 때때로 우리가 그의 작품에서 새싹이나 개미 혹은 새나 인체를 연상하게 되더라도 자연물의 형태나 재현 방식 자체가 문신의 예술 세계를 이해하는 중심 요인이 될 수는 없다.

문신이 작품을 통해 드러내고자 하는 것은 자연 속에 존재하는 동식물의 외적 형태가 아니라 그 유기체들을 경영하고 있는 대자연의 법칙성 혹은 생명 현상의 원리다. 이때 생명의 이미지란 바로 시메트리 구조 속에 숨겨진 유기적 볼륨과 그 볼륨의 근간으로서 선묘에 작동하는 선율에 기초하고 있다는 것이다.

문신의 시메트리 조각에서 찾아볼 수 있는 세 번째 미학 개념은 유기적 불확정성이다. 유기적 불확정성은 스테인리스강의 표면에 비추어진 주변 이미지들에서 추출한 개념이다. 문신의 조각은 작품 자체의 재료나 형태의 차원을 넘어 순간적이고 즉흥적이며 우연적인 특성을 보인다. 따라서 관객이 그의 작품에서 경험하게 되는 세계는 복합적이고 비예측적이며 탈중심적인 속성으로 정리될 가능성을 지니게 된다.

「화」시리즈에서 볼 수 있듯이 그의 작품은 마치 하나의 거울처

럼 주변의 풍경을 비추어낸다. 그것은 나무나 바위 그리고 작품 앞에 서 있는 인물이나 주변 건축물에 이르는 세상의 모든 이미지를 품고 있다. 관찰자의 관람 동선을 따라 시간의 흐름 속에서 이미지를 송출해내는 그의 작품을 비디오에 비유할 수도 있을 것이다. 하지만 프로그램화된 영상을 쏟아내는 비디오와는 달리 그의 작품은 무한의 시간 속에서 변화하는 세상의 모습들을 지속적으로 비추어준다. 그의 작품에는 사계절이 모두 담겨 있다. 여름이면 숲이 우거지고 겨울이면 눈이 내릴 것이다. 관찰자의 시선을 따라 변화하는 불확정적 이미지는 즉흥적인 특성을 지니며 이와 더불어 우연과 우발의 미학으로 다루어질 수 있는 것이다.

문신의 작품은 자연의 모습을 비추어 보여주거나 그 자체가 하나의 변주된 자연으로 다가온다. 우리가 그의 작품을 세밀하게 관찰하면 투영된 자연 그 이상의 경험을 누릴 수 있다. 작품 표면의 거울 효과가 대상의 외형을 변주시키고 있기 때문이다. 조각 표면의 굴곡은 비추어진 이미지를 다양하게 왜곡하고 변형시킨다. 이두 현상 사이의 간극, 즉 외적 자연과 시각적 이미지 사이의 간극은 보는 이들의 의식을 제삼의 영역으로 안내한다. 상상과 현실이라는 두 개의 이미지가 유기적으로 결합되어 하나의 세계, 즉 화의 세계가 만들어지는 것이다. 문신의 조각 앞에 선 관객들은 현실 이미지가 조각적으로 변형되는 체험을 통해 가상 현실의 세계를 경험할 수 있으며, 조각 속의 변형된 이미지가 자신이 서 있는 현실과 결합됨으로써 증강 현실의 세계를 맛보게 될 것이다.

유기적 불확정성은 스테인리스강의 표면에 비추어진 주변 이미지들의 차원을 넘어 작품 자체의 시메트리 형식에서도 찾아볼 수

있다. 이른바 대칭과 비대칭의 구조 사이에서 나타나는 순간과 우연 그리고 즉흥의 세계다. 이러한 시메트리 형식 구조의 유기적 불확정성은 유럽의 음악가들뿐만 아니라 미술평론가들에 의해서 종종 다루어져 왔다. 프랑스 평론가 로베르 브리나는 문신 작품의 볼륨과 선묘에서 유기적 리듬을 발견하고 그 신비주의적 정신세계를 동양 사상에 연결하면서 다음과 같이 적었다.

"자연 발생적인 창조의 개화이자, 극동의 명상과 고유한 우주관에 물들여진 한 영혼의 메시지다."[*]

화和, 서로 달라야만 가능한 세계

이상에서 본 것처럼 문신의 조각은 음악과 깊은 관계를 지니고 있다. 문신은 평소에 모차르트를 좋아했으며 작품을 구상할 때 오보에 4중주를 즐겨 들었다고 한다. 문신에 대한 세 편의 헌사곡은 문신의 조각에 나타나는 음악성을 구체적인 선율의 미학인 악보와 연주를 통해 재현한 작품이라는 점에서 대중적 관심을 끌었다. 조각과 음악 사이의 공통분모들을 찾아내 그것들의 미학적 원리와 실천 방식에 대해 살펴보는 것이 이 글의 취지였지만, 화성학和聲學에 대한 필자의 부족함으로 인해 어려움이 있었다. 다만 얻을 수 있었던 성과는 문신의 조각과 음악에 공통적으로 나타나는 특성을 미학적 감흥의 측면에서 살펴보자, 화의 개념과 그 실천적 적용의

* 로베르 브리나, 「문신 작품의 리듬과 정신세계」, 『현대화랑 개인전 도록』, 1979.

문제가 동일한 선상에서 이해될 수 있다는 사실이었다. 문신의 조각에서 화의 개념은 시메트리 구조를 통해 시각적으로 드러난다. 그것은 음악의 세계에서 청각적으로 드러나는 것이기도 하다. 조각과 음악에 미학적 연결 고리가 형성되는 셈인데, 이것이 무슨 의미와 가치를 지니는 것일까.

우선 조각이라는 시각적 표현 매체가 음악이라는 시간적 표현 매체와 융화된다는 것은 우리 감각기관의 고유한 기능을 확장시키는 데 기여한다. 특정한 화가가 그린 그림의 거친 마티에르^{matière}*를 두고 우리는 그의 작품이 매우 '촉각적'이라고 표현한다. 눈으로 손의 감각을 느끼는 것이다. 어떤 음악에서는 조각적 볼륨을 느낄 수 있다. 이렇게 우리의 오감은 상호 교류할 수 있는 기능을 가졌으며 이것을 가능하게 해주는 것이 미학적 감흥이라 할 수 있다.

시각과 청각이라는 감각기관의 차이 때문에 조각과 음악은 태생부터 이질적인 것으로 구분되어왔고 각각의 고유한 영역을 고수하며 창작과 비평 또한 독자적인 장르로 전개되어왔다. 그러나 본질과 순수를 추구하던 모더니즘의 시대가 저물고 1960년대에 이르러 혼성과 다양의 시대가 도래하며 장르 안에서 혹은 장르 간 경계를 넘어서는 예술 활동이 실험되기 시작했다. 조각의 장르 안에서는 오브제미술·설치미술·공공미술 등이 등장했다. 장르 간 경계를 넘어선 예로는 사운드 스컬프처^{Sound Sculpture}와 행위미술, 이벤트나 퍼포먼스 등을 들 수 있을 것이다. 사운드 스컬프처는 소리를

* 미술 용어로 사용되는 마티에르란 재료·재질·소재를 의미하는 말로, 작품 표면의 특수한 질감이나 그것을 통해 얻어지는 미적 효과를 의미한다.

동한 공간의 지각 가능성에 주목해 조각이 독점해온 공간 개념을 청각으로 확장시킨 경우이며, 행위미술·이벤트·퍼포먼스는 무용과 미술의 융합을 이루며 등장한 예술 경향이라 할 수 있다.

감각의 확장은 결국 인식 능력의 가능성을 확장하는 것과도 같다. 장르 간 경계를 와해시킨 저간의 예술계 현실은 예술가들 사이의 소통의 다리를 건실하게 해주는 데 기여했다. 폐쇄적 이기주의를 걷어내고 예술의 통합적 기능을 활짝 열게 해줄 수 있다는 사실은 융합 미학이 지닌 미덕이다.

이러한 장르를 넘나드는 융합적 예술 경향들은 청각과 시각 사이의 유기적 연관성을 발견하면서 나타났다는 점에서 의미가 주어진다. 청각과 시각이라는 감각은 결국 신체로 귀결되며 조각이나 음악 작품을 감상하는 일은 뇌와 신경의 작용에 의해 체화된 신체의 경험으로 이해되고 있다. 1980년대 후반부터 새롭게 부상하고 있는 인지과학cognitive science은 신체화된 마음 이론을 제시하면서 마음은 본유적으로 신체화되어 있다는 점을 밝히고 있다. 이들에 따르면 신체화된 마음은 무의식적이며 은유적인 특성을 지닌다. 나아가 몸과 마음은 이원적이지 않으며 모든 경험은 상호 의존적인 것임을 강조한다. 이 대목에서 우리는 청각과 시각이라는 서로 다른 감각이 신체적 경험으로 통합된 융합 예술의 가능성을 보게 된다.

장르 간 융합이 혼성을 의미하는 것은 아니다. 문신 예술의 핵심인 화의 개념처럼 그것은 다위적 개체로서의 타자를 인정하고 나아가 배려하는 태도를 말한다. 전체의 조화를 위한 부분의 역할이 중대해지는 현상은 오늘을 사는 우리에게 필요한 가치다. 문신의

조각이 언어의 장벽을 넘어 독일에서 인정받고 무언의 음악으로 국경을 초월해 예술인들 사이의 소통을 촉진한 것은 문신의 예술이 진정 세계적인 가치를 지닌 것임을 부정할 수 없게 만든다. 나아가 그의 철학이 현실적인 문화 교류의 차원으로 이어지게 된 것은 조각이라는 독특한 장르로 가치를 표현해낸 그만의 탁월한 개성이 있었기 때문이라는 것도 새삼 밝혀둘 필요가 있다.

제3장

조각가
문신의 우주

작품은 작가의 산물이다. 우리가 어떤 작가의 작품을 좋아하게 되는 이유 가운데 하나는 그 작품에서 작가가 경험했던 삶의 흔적에 더불어 공감할 수 있기 때문이다. 한 걸음 더 들어가보면 작품 속에는 작가 자신이 속해 있던 사회적 환경과 그 환경에 대응하며 형성한 생각의 틀, 이른바 세계관이 숨 쉬고 있음을 알게 된다. 인간이 한평생 취할 수 있는 경험의 폭이 매우 한정적임을 떠올린다면 예술가들이 내놓은 작품과 세계관을 통해 인간 존재의 의미와 가치에 대한 경험을 다양하게 누릴 수 있다는 점이 감사하다.

작품 생산의 주체로서 작가를 연구하는 학문을 작가론이라 부른다. 작가가 걸어온 일생의 행적을 모두 모은 글이 전기傳記다. 따지고 보면 전기는 미술사의 기원을 이루는 연구 방식이었다. 이탈리아인 조르조 바사리Giorgio Vasari, 1511-74가 16세기에 쓴 『르네상스 미술가 평전』*은 르네상스 시대를 살았던 미술가 200여 명의

* 원제목은 *Le Vita De' Piu Eccellentti Architetti, Pittori, et Scultori(1560-70)*이며, 직역하면 '가장 뛰어난 건축가·화가·조각가들의 삶(1560-70)'이다. 이 책은 『이탈리아 르네상스 미술가전』이라는 제목으로 탐구당에서 1986년 출판

행적을 기록한 책으로, 후에 '인물 미술사'라는 장르의 근간이 되었다. 전기적 미술사는 예술가의 자기표현·독창성·자율성이 세간에 인정받기 시작했다는 증거다. 18세기 중반 이후 순수예술 체계가 확립되면서 예술가의 위상과 지위는 전에 없는 정점에 도달하게 된다.[*]

다시 시간이 흐르고 19세기 중반 이후에 등장한 인상주의와 더불어 모더니즘 미술의 시기가 도래하면서 바사리 류의 인물 중심 행적을 기록한 전기적 미술사는 점차 소외되었다. 모더니즘 미술사의 흐름이 형식주의로 수렴되면서 나타난 현상이다. 이른바 '인명 없는 미술사'로도 불리는 형식주의 미술사는 프랑스의 앙리 포시용Henri Focillon, 1881-1943과 독일의 하인리히 뵐플린Heinrich Wolfflin, 1864-1945 등에 의해 20세기 전반기를 장식했다.[**]

그러나 20세기 중반 이후 모더니즘 미술의 쇠락과 더불어 기존 미술사의 종말이 선언되면서 미술가에 대한 관심과 연구는 다시 새로운 기류를 형성하기 시작했다. 에르빈 파노프스키Erwin Panofsky, 1864-1945는 이 시기의 대표적인 인물이다. 그는 뵐플린이 작품을 둘러싼 양식의 현상을 제시했을 뿐 양식의 근원을 해명하지 못했

되었고 이 완역본의 축약본은 『이탈리아 르네상스 미술가 평전』이라는 제목으로 한명출판사에서 2000년 재간행되었다. 2019년에는 『르네상스 미술가 평전』이라는 제목으로 한길사에서 6권 세트로 출간되었다.

[*] 18세기 중반 이후 유럽에서 나타난 제도적 변화, 가령 미술경매·미술전시회·미술관 등의 부흥은 자율적인 예술 개념을 인정한 중요한 증거들이다.

[**] 형식주의 미술사는 영국의 로저 프라이(Roger Fry, 1866-1934)와 클라이브 벨(Clive Bell, 1881-1964)에서 미국의 클레멘트 그린버그(Clement Greenberg, 1909-94)와 마이클 프라이드(Micheal Fried, 1939-)에 이르는 모더니즘의 지배적인 미술사론이다.

다고 비판하면서 해석학으로서의 미술사 연구를 주장했다. 이러한 파노프스키의 관점은 형상의 의미 파악과 이해에 주력하는 도상학圖像學의 단계를 거치며 작품의 본질적 의미를 해석하는 도상해석학으로 발전했다. 오늘날 작품의 본질적 의미란 창작의 주체인 작가의 심리적 현상과 더불어 사회적 범주에서 파악해야 하는 성질의 것으로 인식되고 있으며 '시대의 지배적인 정신적 경향성'을 규정하려는 노력은 인물 미술사라는 장르를 새롭게 구축하는 근간이 되고 있다.

이 장에서는 문신의 예술을 전기적 맥락에서 살펴보려고 한다. 문신에 대한 평가는 대부분 작품에 한정된 '시메트리 구조의 추상조각'이라는 키워드로 정리되어왔다. 이 장의 전제는 작품의 형식으로서 시메트리 추상이 작가의 현실에 대한 관점, 즉 세계관의 결실이라는 것이다. 우리는 시메트리 추상의 형식에 대한 분석뿐만 아니라 시메트리 추상의 이념을 만들어낸 작가의 삶과 그 환경을 살피는 데도 중점을 둘 것이다. 작가의 손길을 통해 무의식적으로 나타난 시각적 징후를 분석하고 그것을 통해 작가가 살았던 시대의 정신성을 읽어내는 것이 과연 가능한가 하는 것이 우리에게 주어진 질문이다. 또한 그 이념의 실체란 무엇인가라는 질문도 마땅히 이 장에서 찾아내야 할 과제로 삼았다.

식민, 해방, 군정, 전쟁, 국토 재건

문신은 1922년 1월 16일 일본 규슈九州 지방의 탄광촌에서 광부로 일하던 부친 문찬이文贊伊와 일본인 모친 치와타다키千綿タキ 사

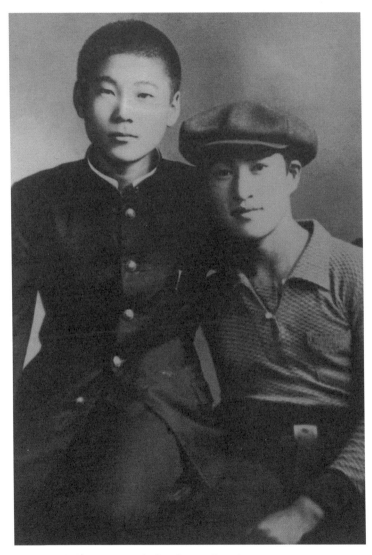

보통학교 시절(1936~37) 동창 서두환(왼쪽)과 문신(오른쪽).

이의 2형제 가운데 차남으로 태어났다.* 다섯 살이 되던 1928년에 문신은 부모를 따라 귀국해 마산에 정착하게 되지만 아버지와 어머니는 일 년 뒤에 자식들을 남겨둔 채 일본으로 떠나버리고 만다. 문신의 회고에 따르면 그 이후 "10세까지 아버지와 생이별했고 어머니는 영영 한국에 돌아오지 않았다."** 두 형제는 마산 할머니 댁에 맡겨지지만 할머니마저 사망하는 바람에 삼촌 댁에서 살게 된다. 어머니의 버림과 가난이라는 혹독한 형벌을 감내하며 성장한 문신의 소년 시절은 유복함과는 거리가 멀었다. 뿐만 아니라 일제 강점기의 식민 통치하에서 태어나 성장한 그의 소년기가 정체성에 대한 혼란과 방황으로 얼룩져 있었음을 어렵지 않게 예측해볼 수 있다.

문신은 기복이 심했던 삶의 편린들 속에서도 주어진 현실에 잘 적응했다. 회고에 따르면 그는 유년 시절을 목가적인 추억으로 간직했다. 일본에 정착한 이주 한국인이자 자유분방한 기질의 아버지에 대한 기억도 경외감으로 차 있었음을 알 수 있다. 소설가 이병주는 이러한 문신의 성품에 대해서 "운명에 순종하면서도 그 흐름에 맡겨버리지 않고 그 흐름을 자기 뜻하는 방향으로 돌릴 줄 아는 지혜가 있었다"고 적고 있다.*** 문신은 마산 합포구의 성호초등학교에 다니면서 일찍이 그림에 재능을 보였는데, 그림 그리기는 그에

* 호적에는 1923년으로 되어 있으며 본명은 문안신(文安信)이다.
** 『소년에서 거장으로: 자료로 본 문신의 일생』, 홍미선 엮음, 숙명여자대학교 출판부, 2006, p.19
*** 이병주, 「문신의 인간과 예술」(1986), 『문신의 삶과 예술세계: 평론집 1』, 앞 이 책, p.18

게 암담한 현실 속에서도 미래를 꿈꾸게 해준 상상의 놀이터이자 위안처였다.

1938년 열다섯 살의 문신은 어머니의 나라 일본으로 밀입국하게 된다. 그보다 앞서 일본에 유학 중이던 친구 서두환의 도움으로 아버지에게도 비밀에 부쳐 시도한 일종의 무단가출이었다. 당시 시국은 20세기 아시아 최대 규모의 전쟁이라 불리는 중일전쟁*이 시작되어 식민지 청년들을 학도병으로 차출해 전쟁터로 내몰고 있는 때였다. 그의 밀입국은 위험천만한 모험이었다. 문신의 아버지는 1934년 일본으로부터 영구 귀국한 상태였고 경제적으로 넉넉지 않은 와중에도 일곱 명의 서모庶母를 거느리는 한량의 기질을 가지고 있었다고 전해진다. 일본에 도착한 문신은 도쿄의 일본미술학교 양화과에 입학했다. 그리고 1939년부터 1945년까지 수학하면서 인상주의와 표현주의 미술 양식과 기법을 습득했다. 이 시절에 그린 작품으로 1943년에 제작한 「자화상」이 있으나 유학 시절에 관한 일담이나 자료는 알려진 것이 거의 없다.

1945년 해방과 함께 한국으로 돌아온 문신은 마산·부산·서울 등지를 오가며 그림을 그리고 개인전을 개최하는 등 화가로 활동하기 시작했다. 패전국에 귀속된 나라, 미군정이 주도하는 해방구라는 역설적 상황과 대한민국 정부 수립 이후의 혼란, 그리고 뒤를 잇는 전쟁의 포화 속에서 화가로서의 문신이 걸어야 할 길은 어떤

* 1937년 7월 7일 일본의 중국 대륙 침략으로 시작되어 1945년 제2차 세계대전이 끝날 때까지 계속된 중화민국과 일본 제국 사이의 대규모 전쟁이다. 연합국에 대한 일본의 항복으로 종결되었고 전사자 300만여 명을 포함해 2,000만 명이 넘는 사상자를 냈다.

1942년 도쿄에서의 20세 문신.

것이었을까. 일제 식민지 치하에서 태어나 부모의 사랑을 제대로 받아보지도 못한 채 현해탄을 오가는 방황과 도전의 삶을 살았던 청년. 일본 땅에서 서구의 미술 양식과 기법을 받아 배우고 귀국 후에는 해방과 전쟁의 소용돌이 속에서 자신의 실존에 대한 강한 의지를 세우며 예술을 통해 억압된 영혼을 달랬던 화가. 그가 바로 문신이었다.

평론가 이구열은 문신의 작품에 나타나는 "그 특이한 형체의 환상성과 공상성은 이 예술가의 고독했던 성장 환경과 기복이 심했던 사생활에서 증식된 정신적 내면성의 발로로 볼 수 있다"고 진단했다.[*] 순탄하지 않은 유년 시절의 환경에서도 고향처럼 푸근한 마산의 바닷가와 야산을 거닐며 보았던 곤충들에 대한 각별한 시선이 어느덧 그의 환상적이고 공상적인 생리로 발전했다는 것이다. 작가의 유년 시절에 대한 기억은 오랫동안 내면에 잠들어 있다가 도쿄를 거쳐 서울과 파리를 오가는 작가의 예술 노정에서 조형적 결실로 서서히 나타나게 된다. 우리는 문신 자신의 영문 이름을 닮은 달Moon을 주제로 삼은 유화 「달 표상」이나 우주계를 주제로 삼은 「우주를 향하여」라는 조각 시리즈를 비롯해 개미와 바닷새에서 영감을 얻은 작품들을 통해 그 환상적이고 공상적인 자취를 발견할 수 있을 것이다.

부유하는 삶
1961년 서른여덟 살의 문신은 프랑스로 건너간다. 몇 해 전 창립

[*] 이구열, 앞의 글.

된 모던아트협회*에 가담하며 집단 전위운동에 동참했던 그가 프랑스행을 결정했던 이유는 무엇이었을까. 의욕을 앞세워 도착한 문신은 당장의 제작 생활 기반을 마련하기 위해 일거리를 찾아야 했다. 운이 좋게도 6년 전 파리에 정착한 김흥수의 소개로 파리에서 북쪽으로 80킬로미터 떨어진 라브넬Ravenel 고성의 보수·개조 작업을 맡게 되었다. 문신은 거의 3년 동안 이탈리아 출신 세르지오와 함께했던 석공 일이 자신에게 조각가의 길을 걷게 한 계기가 되었다고 회고한다. 고성 건축의 삼차원 공간이 주는 조형적 매력이 조각의 세계로 들어서는 데 확신을 불어넣었다는 것이다. 이 시절부터 그는 흑단 목조를 시작하며 조각가로서의 길을 걷기 시작했다.

일본 남서부의 탄광촌에서 태어나 한국과 프랑스를 오가는 유목적 삶을 살았던 문신은 언제나 자력으로 자신의 길을 개척하는 모험가였다. 그는 자신에게 주어진 어떤 힘든 일도 마다하지 않았고 타고난 능력은 이를 뒷받침해주었다. 평론가 이구열은 문신의 기질에 대해 이렇게 적고 있다.

"그는 자신이 처한 현실적 문제를 타개하는 데 언제나 묵묵한 행동으로 맞섰다. 그는 매사에 열중하는 행동적 기질이 있었다.

* 모던아트협회는 1957년 동화화랑에서 제1회전을 개최하면서 출범한 한국 최초의 현대회화 단체다. 당시 재야에서 활동하던 중견 화가 유영국·한묵·이규상·황염수·박고석에 의해 결성되었고, 후에 김경·정규·문신·천경자·정점식 등이 가입했다. 1960년 6회전을 마지막으로 해체했으며, 문신은 1958년 3회전부터 참가했다.

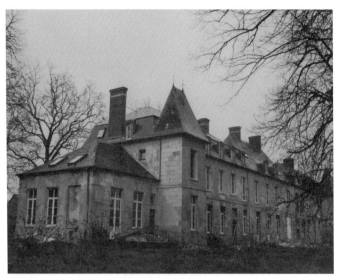

첫 프랑스행(1961-64) 당시
문신의 조각 작업에
용광로 역할을 했던 라브넬성.

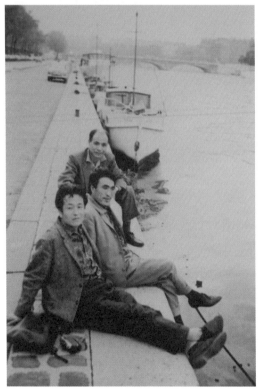

1963년 파리 센 강변에서.
앞에서부터 한묵, 문신, 남관.

그러나 그 이면의 정신적 고독과 어떤 열망은 그만큼 절실하고 들끓는 것이었다. 그의 독특하고 내밀한 조형 발신發身은 거기서 비롯된 것이다."[*]

문신은 프랑스로 건너간 후 1965년 임시 귀국 전까지 4년간 추상화 창작에 몰두하며 한편으로 조각에 관심을 가지게 되었다. 귀국 이후에는 홍익대학교에서 강의를 하는 등 작가 활동을 전개하며 유화와 합성수지의 입체 작업을 겸하는 실험과 모색의 과정을 거치며 전열을 가다듬었다. 그러나 국내에서의 활동은 유목적 기질의 그에게 만족을 주지 못했던 것일까. 급기야 그는 다시 1968년 프랑스로 떠나갔다.

문신은 프랑스와 한국을 오가던 시절, 유목적 삶에서 체득한 초월적 세계에 대한 환상을 그대로 작품에 쏟아냈다. 잠시 국내에 머물던 1966년에는 분화구가 나타나는 달 표면을 주제로 「달 표상」이라는 유화 작품을 제작했다. 그의 창조적 염원에 우주계에 대한 집착의 일면이 있었다는 사실은 1970년에 제작한 「우주를 향하여」라는 이름의 조각 작품 시리즈에서도 엿볼 수 있다. 훗날 그가 귀국해 선택한 새로운 재료 스테인리스강에서 공간 확장과 탈공간적 감성이 느껴지는 것도 결코 우연이 아니다. 주변의 풍경이나 풍물을 거울처럼 비추는 스테인리스강조각의 표면은 문신 내면에 흐르는 미래적 가치와 낭만성을 보여준다.

문신의 유목적 기질은 여성 편력에서도 나타난다. 그는 한 여성

* 이구열, 앞의 글.

1973년 프랑스에서의 문신.

에게 정착하지 못했다. 이미 한국에서 결혼 생활에 파경을 맛보았던 그는 프랑스에서 만난 초등학교 동창생과 재혼했으나 그 인연 또한 오래가지 않았다. 짧게 귀국했던 1965년에 둘은 헤어졌고 문신은 1967년에 홀로 프랑스로 돌아왔다. 파리에 정착하면서 화랑을 경영하고 있던 독일인 리아 그랑빌러Lia Grandvillers를 만나게 되었고 그녀와 생활하면서 작품 제작 활동을 이어나갔지만 10년이 넘는 동거도 막을 내렸다. 그랑빌러와도 헤어진 문신은 1979년 5월 독일 유학 중 잠시 파리에 들른 최성숙과 만나 결혼했다. 그녀와의 결혼을 계기로 문신은 20여 년의 프랑스 생활을 마감하고 한국으로 영구 귀국하게 된다. 스물세 살의 나이 차에도 불구하고 여생을 함께할 인연을 맺게 된 것이다.

프랑스를 떠나오기 직전 문신은 파리 남쪽 30킬로미터 거리에 자리 잡은 프레테Fretay라는 마을에 농작물 창고를 빌렸다. 2층 다락방을 개조하고 5년 동안 기거하면서 작품 제작에 몰두했다. 당시 작업실을 방문했던 최성숙의 회고에 따르면 작업실 분위기가 말이 아니었던 것 같다. 대부분의 이방인 예술가들이 그랬던 것처럼 고독을 동반한 그의 유목적 삶은 영감을 자극하고 새로운 탐구의 열정을 만드는 데 기여했다.

1980년 한국으로 돌아온 문신은 마산의 추산동에 둥지를 틀었다. 그리고 같은 장소에서 미술관 건립 사업에 착수하는 한편 본격적인 작품 제작에 열정을 바쳤다. 귀국 후 15년은 문신의 생애에서 가장 왕성한 작품 제작과 전시 활동을 전개한 시기였다. 조각가로서 그의 명성은 프랑스에서 한국까지 이어졌고 국내의 언론과 기관은 그에 대한 경의를 표했다. 문신은 마산에 작업 기반을 두었지

1983년 문신과 그의 부인 최성숙.

만 국내로 활동을 제한하지 않았다. 1990년부터 1992년에 진행된 유럽 5개국 순회전은 그가 국제적 무대에서 거장의 반열에 올라 있었음을 증명해주었다. 하지만 운명은 문신의 자유를 가로막았다. 순회전 준비를 위한 작업과 미술관 건립의 과업에 그의 건강을 대가로 치르게 한 것이다. 문신은 자신의 숙원 사업이던 미술관을 개관한 이듬해인 1995년 5월 24일 위암으로 세상을 떠난다.

방황하는 모든 영혼을 위하여

문신의 삶은 외로움과 방황의 연속이었다. 하지만 이 고단한 삶은 그의 도전 정신과 창작 의지를 견고하게 만든 근간이기도 했다. 불과 물을 넘나드는 담금질을 통해 보검寶劍이 탄생되듯 유년기에 겪은 고독과 이별의 경험은 그에게 강한 삶의 의지와 존재에 대한 성찰의 능력을 선사해주었다. 달리 말하자면 문신은 유년기와 청년기에 겪은 외로움과 방황의 시간을 자신의 창조적 세계관을 만드는 원천으로 승화시킬 수 있는 지혜가 있었다.

"규슈에서의 나의 가정이 극히 대외적으로 고립된 생활이었기 때문에 붐비는 곳으로의 나들이보다 혼자서 하고픈 일을 손에 잡으면 마음에 안정을 갖는 것이 습성이 되었고 고독을 벗 삼는 삶을 살게 되었다."*

일본에서 파리로 이어지는 문신의 행보는 방랑자적 기질에서만

* 『소년에서 거장으로: 자료로 본 문신의 일생』, 앞의 책, p.18

비롯된 것이 아니었다. 그는 "15세에 도쿄로 그림 공부를 떠나기까지 경상도 외에는 한 발도 나가본 일이 없는 처지"의 삶을 살았다.[*] 그의 유목적 행보는 떠돌이 생활이 아니라 목표를 정해 길을 떠나는 탐험가의 기질이었다. 훗날 예술가로서 문신이 생명과 존재에 대한 성찰에 몰입하게 된 배경에는 이러한 청소년기의 도전적 삶이 있었다. 프랑스계 미국인 조각가 루이즈 부르주아Louise Bourgeois, 1911-2010가 어린 시절 겪었던 콤플렉스로부터 예술을 통해 자신을 보호할 수 있었듯이[**] 문신에게도 예술은 삶이 안겨준 고독을 다스리고 승화시키는 영혼의 해방구가 되었다고 할 수 있을 것이다. 그는 절대적인 고독을 통해 생명의 본성을 배웠고 이를 조형적 형상을 통해 표상해냈다. 문신의 손에 의해 탄생된 수많은 그림과 조각들은 그의 실존적 삶이 잉태하고 낳은 산물이었다.

좀더 생각해볼 지점은, 유년 시절에 문신이 겪었던 고독과 방황 그리고 심리적 상처가 물론 개인의 특수한 상황이지만 개별적인 차원을 넘어 집단적 성격을 지녔다는 점이다. 앞서 언급했던 그의 유년기는 일제 강점기의 한국인 아동 세대 대부분이 겪었던 공동체적 경험이다. 식민지 청년으로서 겪었던 좌절과 전쟁에 대한 두려움 역시 동시대를 살았던 인간들 대부분에게 주어진 것이었다. 하지만 문신이 시대적 상황에 대처하는 능력은 남달랐다. 그에게

[*] 문신, 『문신 회고록: 돌아온 그 시절』, 창원시립마산문신미술관, 2017, p.47.
[**] 루이즈 부르주아의 대표작 「마망」(Maman)은 알을 품은 거미의 형상 조각인데, 그의 어머니가 지닌 모성을 형상화한 것으로 회상한다. 그의 유년 시절은 아버지에 대한 불신과 두려움, 어머니에 대한 연대감, 언니의 문란한 생활, 남동생의 새디스트 성향에 의한 내면의 아픈 상처로 기억된다. 그의 작품은 자신의 상처를 치유하는 에너지이자 창조의 씨앗으로 평가된다.

는 상실의 시대가 안겨준 소외와 불안의 상황을 예술 창조라는 정제된 언어로 변주하고 응축시켜 표상해내는 능력이 있었다. 궁극적으로 예술가 문신이 도달한 생명과 존재의 본질로서 시메트리 구조와 미학 원리는 매우 개성적인 성취이자 동시대를 살았던 대중들이 추구했던 삶의 지향점을 함께 대변하는 보편성을 품은 것이었다. 그의 시메트리 구조로 승화된 생명성이 비단 조각 작품뿐만 아니라 채화·드로잉·음악의 영역으로 확산되면서 한국 근현대사를 통괄하는 보편적인 문화 현상의 하나가 되었다면 지나친 주장일까.

자신만의 우주를 만들다

조각가 문신이 작품을 통해 도달하고자 했던 예술 세계는 2차원적 선과 3차원적 볼륨의 구조로 표현된 존재의 원형적 세계라 정리할 수 있다. 문신은 작품 제목으로 '원형'이라는 단어를 즐겨 사용했는데, 이는 순수 추상적 형태이면서도 개미나 해조海鳥 등 자연의 존재를 상기시키는 실존적 형태를 의미한다. 미술사적 맥락에서 볼 때 그것은 추상과 구상을 따지는 이원적 해석의 범주를 넘어 경계가 해체되며 형성된 본성적 자연의 세계를 나타낸다. 헤겔 G.W.F Hegel, 1770-1831은 물질과 정신이 완벽한 균형을 이루는 단계를 '고전적 미학'이라 불렀다. 형식과 내용이 서로 다투지 않고 하나의 작품으로 융합되는 문신 예술의 가치는 바로 그 '고전적 미학'에 있다.

문신 미학의 근간으로 불리는 시메트리 개념은 이렇게 탄생되었다. 그가 거두어낸 시메트리 세계는 중심선의 상하 또는 좌우를 같

게 배치하는 조형 방식에 기반하고 있다. 시메트리 개념이 존재의 원형적 세계로 정리될 수 있는 이유는 생명이 그 구조에 기반하고 있기 때문이다. 하지만 여기에는 비밀이 하나 있다. 모든 작품은 좌우가 같아 보이는 대칭적 구성을 가지지만 세부적인 표현 안에는 대칭적 구조를 깨트려 변화를 야기하는 비대칭의 전략이 자리 잡고 있다. 문신의 작품을 이해하기 위해서는 대칭과 비대칭의 사이에 나타나는 이 구조적 긴장을 알아차리는 것이 중요하다. 대칭과 비대칭의 이원적 세계가 서로 간섭하면서 발생하는 이른바 질서·리듬·조화의 세계, 나아가 이 미학의 원리는 물질과 정신이 함께 어우러진 생명의 원형 세계로 수렴된다.

이렇듯 문신의 시메트리 작품에는 추상과 구상, 대칭과 비대칭, 물질과 정신이라는 이질적인 것들이 서로 만나고 함께 어우러지는 울림이 있다. 이질적인 것 사이의 유기적 관계성이 대자연에 존재하는 것들의 양태이자 생명의 원형으로 설명될 수 있다는 사실을 알아차린다면 우리는 문신의 작품을 이해한다고 말할 수 있을 것이다.

문신의 시메트리 세계를 이해함과 동시에 우리는 그의 작품에서 동양적 사상을 발견해낼 가능성 또한 얻는다. 그의 작품은 대승불교 핵심 경전의 하나인 반야심경의 중심 개념 공空 사상과 연계되어 있다. 새이자 새의 추상이며, 물고기이자 물고기의 추상이고, 개미이자 개미의 추상으로 다가오는 존재의 연기론적 해석은 만물의 생명 현상에 대한 인식의 태도가 언어적 편견을 넘어설 때 가능한 것이다. 문신의 작품에서 새는 새이면서도 새가 아니다. 동시에 새는 새가 아니면서도 새인 것이다. 문신은 자신의 작품 주제에 대한

◀「무제(개미)」, 브론즈,
26×120×15, 1970.

질문에 이렇게 대답하고 있다.

> "작품을 만들기 전에 생각하는 작품의 주제는 없고… 어릴 적
> 부터 동물 세계와 바다 세계, 즉 자연을 관찰한 것이 주제로 이어
> 진다. 정신적인 바탕이 작품에 작용하고 있다."*

주제에 형상을 종속시키는 방식을 넘어 형상에서 주제를 태동시
키는 그의 조형 방식은 색즉시공의 철학과 연대 가능성을 지니고
있다. 이렇듯 문신의 작품에 흐르는 동양적 세계관은 국경을 초월
해 유럽의 애호가들까지 확보할 수 있었다.

문신은 1970년 프랑스 남부 지중해 연안의 바카레스 항구에서
열린 국제조각심포지엄에 초대작가로 참가하면서부터 국제 조각
계에 발을 들여놓게 되었다. '백사장 미술관'Musée des sables이라는
제목의 이 전시에서 그는 「태양의 인간」이라는 거대한 토템조각을
현지에서 제작하고 선보였다. 반구체 형태들이 12단계로 반복되
어 오르면서 13미터의 높이를 이루는 거대한 탑 모양의 목재 조형
물이었다. 이 작업은 단순한 형태의 단위들이 반복된 기둥의 구조
를 통해 무한한 존재의 리듬을 나타낸 콘스탄틴 브랑쿠시Constantin
Brâncuși, 1876-1957의 「무한 기둥」Infinity Column(1938)과 비교되며 세
간의 눈길을 끌었다. 구글 어스가 운용하는 인공위성의 눈을 통해
지금도 관찰이 가능한 이 작품은 약 80년이 지난 오늘날까지도 현
장을 지키며 관광객들을 맞이하고 있다.

*『소년에서 거장으로: 자료로 본 문신의 일생』, 앞의 책, p.57.

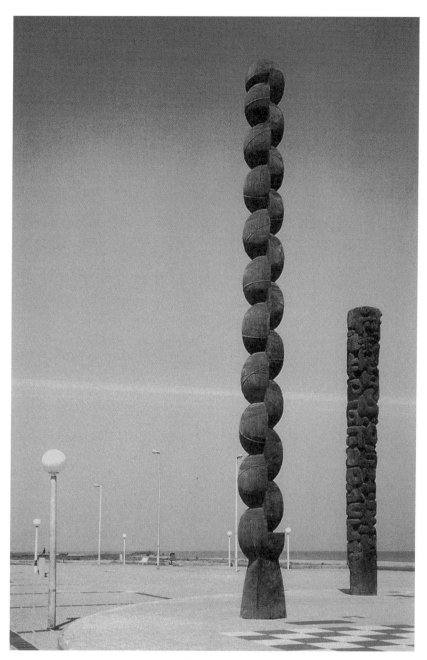

「태양의 인간」, 아피통, 120×1300×120, 1970.

1988년 자신의 작품 「올림픽 1988」에 사인하는 문신.

「올림픽 1988」, 스테인리스강, 800×2500×400, 1988, 서울 올림픽조각공원.

「태양의 인간」에서 보여준 기념비적 규모의 작업은 1988년 서울 올림픽을 계기로 제작·설치된 높이 25미터의 작품 「올림픽 1988」에서 절정을 맞는다. 스테인리스강을 재료로 삼은 이 작품은 55개의 반구체 형태의 탑 모양이며, 반복적 패턴과 파상적 리듬 그리고 금속 표면의 반사 효과로 환상적인 다이너미즘dynamism*의 세계를 보여준다. 프랑스 평론가 피에르 레스타니는 이 작품을 올림픽공원 내부에 설치된 조각 작품 가운데 가장 인상적인 것으로 평가하면서 그 이유를 작품이 지닌 '현대성'과 '우주와 생명의 음율'에서 찾아내고 있다.**

프랑스 평론가 자크 도판은 이미 1976년 서울에서 열린 문신 개인전의 서문을 통해 문신이 동시대 조각계의 거장임을 밝히며 다음과 같이 적고 있다.

"문신은 위대한 예술가이며, 미래가 기억할 예술가다. 문신은 전위적인 작가인 동시에 한국 예술의 전통을 여러 세기에 걸쳐 심어놓은 거장의 특질을 갖춘 타고난 예술가이기 때문이다."***

도판은 이후 1991년 부다페스트 역사박물관에서 열린 '문신 회고전 1940-1991'을 계기로 쓴 글에서 문신이 그 세대 거장들 가운

* 역동주의(力動主義)라고도 한다. 근대의 기계 문명에서 느껴지는 아름다움을 조형으로 풀어낸 미술사조다.
** 피에르 레스타니, 「우주와 생명의 운율을 시각화한 바리에이션」(1988), 『문신의 삶과 예술세계: 평론집 1』, 앞의 책, p.85.
*** 자크 도판, 「문신론」(1976), 위의 책, p.16.

데 한 사람임을 재확인하면서 그 이유를 샤머니즘의 범신론적 세계관에서 찾았다.

"문신은 인간들이 오래전부터 한결같이 갈망해온 샤머니즘의 범신론적 영감의 세계로 우리를 초대하고 있다."[*]

도판의 이러한 분석은 20여 년 전 지중해 연안의 바카레스 해변에 설치한 문신의 토템조각 「태양의 인간」을 염두에 둔 것으로 보인다.

추상과 구상의 이분법을 넘어

언뜻 문신은 모더니스트로 여겨진다. 그의 작품이 추상미술을 최상의 가치로 내세우는 형식주의의 규율을 따르고 있기 때문이다. 그의 작품을 이루는 기본적 조형 요소인 선·원·타원·반원 등으로 짜여진 볼륨은 그 자체가 특정한 양감을 지닌 형태로서 존재하며, 나무나 스테인리스강 따위의 재료 역시 고유한 물성으로 보는 이들에게 감동을 선사한다. 문신은 자신의 작품을 둘러싼 조형요소들에 대해 "주제는 없지만 그들 자체의 실재를 가진 포름들"이라 평가하고 있다.[**]

그는 구상적 현실의 어떠한 재현도 바라지 않으며 자신이 만들어낸 작품들이 그 자체의 리얼리티를 품은 형태들로 존재하기를

[*] 자크 도판, 「파리의 문신」(1992), 『문신의 삶과 예술세계: 평론집 1』, 앞의 책, p.94.
[**] 자크 도판, 「문신론」(1967), 위의 책, p.15.

1966년 이태원 화실에서.

바랐다. 실제로 그의 작품은 다양한 포름들 사이에 형성되는 유기적 관계망 속에서 의미를 얻는다. 달리 말하자면 대칭과 비대칭의 형태 사이를 오가며 형성되는 선과 볼륨의 미묘한 변화는 문신의 조형 세계를 이루는 근간이다.

그러나 문신의 예술 세계에는 그를 모더니스트의 울타리에만 가둘 수 없는 요소들이 존재한다. 그의 작품은 순수 추상 형식의 범주에 있으면서도 자연물로서의 인체·동물·식물의 이미지를 떠올리게 한다. 이러한 점은 대중들이 추상의 울타리를 넘어 상징적 세계로 접어들게 해준다. 작가 역시 자신의 조각에 「개미」나 「해조」 등의 제명을 달며 작품의 형태가 유년 시절 바닷가와 해안 언덕에서 경험했던 이러한 미물들에 대한 기억에서 연유한 것이라 밝히고 있다. 이렇듯 문신의 작품에는 추상과 구상을 넘나들고 실재와 관념이 얽히며 본체론적인 것과 유기적인 것이 서로 융합된 다원적 세계가 숨 쉬고 있다.

문신이 사용하는 재료의 물성 역시 물자체에 대한 현상학적 환원을 시도하는 모더니스트들의 시선과 사뭇 다른 차원의 해석을 가능하게 한다. 그가 조각의 영역으로 끌어들인 스테인리스강의 표면은 마치 거울처럼 주변의 수목이나 바위 등을 비추며 조각에 비물질적 기운을 선사한다. 거울이 세상의 이미지를 받아내 자신의 존재 양태를 지워버리듯 문신의 스테인리스강조각은 자연의 외관을 반영하며 보는 이들에게 스스로 자연이 되기를 바라는 무상과 무아의 경지를 선사해주고 있다.

문신은 모더니즘 시기 이후를 살다 간 작가였다. 그가 프랑스에서 활동하던 1960년대와 1970년대의 파리 화단은 사회적 변화와

더불어 실험적 운동이 활발하게 전개되고 있었다. 1960년대 전반 누보 레알리즘Nouveau Réalisme*이나 플럭서스fluxus** 작가들이 선택했던 '산업 오브제'의 향연은 1960년대 후반에 이르러 아르테 포베라Arte Povera***를 위시로 펼쳐지는 '자연 오브제'로 전이되고 있었다. 이 모든 변화는 1968년 5월 혁명****을 전후해 나타난 사회적 변이와 그에 따른 문화적 변혁의 의지에 따른 것이었다.

1972년 파리에서 열린 '72전展'은 당대의 미술이 모더니즘적 사고에서 벗어나 탈형식적이고 개념적인 길로 가고 있음을 단숨에 보여준다. 그러나 유럽 아방가르드의 계보를 잇는 플럭서스 동인의 한 사람이었던 백남준과 비교해 문신에게 주어진 예술가로서의 소명은 다른 차원이었다. 백남준이 변화하는 미술 환경을 주도하

* 1950년대 유럽 미술계를 풍미하던 추상미술에 비판적 시각을 갖고 후기 소비산업사회의 현실에 주목했던 그룹이다. 일상적 오브제를 차용해 생경하게 제시하며 기존의 회화와 조각의 개념을 확장시키는 데 기여했다. 대표 작가로 이브 클랭·아르망·장 팅겔리·크리스토·세자르·앵즈 등이 있다.

** 1960년대에 형성된 국제적 전위예술가 집단이다. 기존의 예술과 문화, 그리고 제도를 부정하며 다양한 예술 형식을 통합한 실험적 예술을 전개했다. 백남준과 요셉 보이스의 다양한 조각 작품과 설치·행위 미술은 이 운동을 대변한다. 대표 작가로 조지 마시우나스·존 케이지·오노 요코·구보타 시게코 등이 있다.

*** 1960-70년대를 풍미했던 전위적 예술운동이다. '가난한 예술'로 일컬어지는 이 운동은 제르마노 첼란트가 1967년 기획한 전시회에서 기인한다. 모래·시멘트·나뭇가지·유리·납판·바위·점토 등 자연 오브제를 생경하게 사용한 설치 미술을 통해 개념의 이해가 아닌 감각적 긴장과 경험을 선사한다.

**** 1968년 5월 혁명은 일명 '프랑스 68운동'이라 불리며 샤를르 드 골 정부의 기존 질서와 가치에 저항한 총파업 투쟁이 전개된 사건이다. 이 사건은 사회 변화에 큰 영향을 미쳤다. 종교·애국·권위 등 보수적 가치에 맞서며 평등·성해방·인권·공동체·생태·여성 등의 진보적 가치들이 부상했다. 대표 작가로는 안젤모·보에티·파브로·쿠넬리스·메르츠·페노네·피스톨레토·조리오 등이 있다.

며 새로움을 전파시켰다면 문신은 현재 진행 중인 실험적 미술 경향에 자신을 비추어 스스로 고유한 내적 세계를 찾으려 노력했다. 이들 사이의 공통점을 굳이 찾는다면 동시대 화단의 관습으로부터 벗어나 자신의 독자적인 세계를 발견하려 노력했다는 점이다.

문신은 자필 원고에서 "남이 애써 이룬 표현 양식과 기법을 하루아침에 받아들여 그와 유사한 작업에다 자기의 사인만 곁들여 자신의 작품인 양 제시하려는 것이 확실히 맹랑한 행위임에 재론의 여지란 없으며 엄밀한 조형 행위에 대한 모독"이라 규정했다. 그는 자신의 독자적인 조형 세계를 일구기 위해 일생을 헌신했고 한 명의 일꾼이 되어 노동과 같은 치열한 작업을 통해 신적인 세계에 도달하기를 원했다. 그 신적인 세계란 다름 아닌 창조의 세계를 일컬었다.

"나는 노예처럼 작업하고, 나는 서민과 같이 생활하고, 나는 신처럼 창조한다."[*]

대자연 아래에서의 자유

문신은 주어진 현실에서 여러 가지 제약을 받았으나 예술 속에서 자유를 누리는 삶을 살았다. 1970년대부터 문신과 오랫동안 교류해온 평론가 자크 도판은 자신을 감동시키는 문신의 예술에 "위대한 독창성"을 전제하면서 그 안에 "일의 기술적 세련, 영감의 자유, 전통의 존중"이라는 세 가지 근본 요소가 놀랍게 융합되어 있

[*] 최성숙, 『나는 처절한 예술의 노예: 문신예술 실록』, 종문화사, 2008, p.480.

122

다고 말한다. 특히 "영감의 자유"는 작가의 가능성을 무한에 가깝게 이끈다고 칭송했다.[*]

도판은 이러한 문신의 자유의지의 원천을 "부친의 영향력과 자연을 향한 불멸의 사랑"에서 찾아냈다.[**] 부친의 부재로 문신은 소년 시절부터 일찍이 자립의 길을 걸었고 이는 스스로 창조의 원천인 상상력을 키워내는 근본 경험으로 작용했다. 도판은 문신이 일제 식민지하에서도 모험과 방황을 마다하지 않고 자유를 벗 삼아 새로운 세상을 찾아 떠난 자신의 아버지에게 존경심을 가졌다고 분석하고 있다.

유년 시절의 문신이 산과 바다로 둘러싸인 해변에서 미물들을 관찰하고 모래로 나신을 조각했던 기억 또한 그에게 자연이 일종의 정신적인 피신처였음을 뒷받침한다. 이러한 그의 이유 있는 자유의 기질은 조각가임에도 회화·판화·채화·드로잉 등의 다양한 장르를 넘나들었던 예술 노정에서도 잘 나타난다.

문신의 자유의지는 작품의 표현 기법에도 영향을 미쳤다. 바로 목조와 스테인리스강 모두에 적용한 표면의 매끄러운 질감이다. 이는 문신이 근대조각에 몰입하게 되면서 얻은 표현 기법이기도 하지만 모더니스트 회화 특성의 하나로 다루어지던 질료적 물성이 주는 효과를 없애버렸다는 점에서 근대조각의 틀을 넘어선 것이기도 했다. 문신은 이러한 변화의 이유를 다음과 같이 적고 있다.

[*] 자크 도판, 「문신론」(1976), 『문신의 삶과 예술세계: 평론집 1』, 앞의 책, p.15
[**] 자크 도판, 「예술, 원초적 예술」(1992), 위의 책, p.97.

"그러한 부산물 때문에 근본적이고도 본질적인 것을 약화시키고 있다."*

이때 부산물은 회화의 붓 자국이나 조각의 표면이 지닌 물성을 뜻한다. 이러한 형식적 요소가 존재의 본성, 즉 시메트리의 구조와 개념을 표상하는 데 방해 요소로 작용한다는 것이다.

문신의 조각 작품에서 연상되는 곤충이나 식물 혹은 인체는 자연의 속성인 대칭적 구조로부터 온 것이다. 하지만 더욱 중요한 미학 원리는 그 대칭적 구조를 부분적으로 파괴하는 개체적 속성의 생성이다. 앞서 살펴본 대칭과 비대칭의 융합 원리가 생명의 다양성을 만들어내는 원형적 법칙이라는 것을 이해하는 것은 그다지 어렵지 않다. 한 줄기의 떡잎은 대칭의 구조를 가지나 그 어느 잎도 동일한 모양을 유지하지 않는다. 대칭과 비대칭의 구조는 내·외부적 환경의 영향을 받아 시시각각 변화하며 오묘한 자연의 다양성을 만들어낸다. 결국 우리가 문신의 작품을 바라볼 때 감지하는 절대성이란, 컴퍼스를 통해 그려낸 기하학적 개념을 넘어 가변적인 현상을 함께 아우르는 대자연의 법칙성이다.

문신은 유목민으로서의 삶을 살았다. 일본에서 태어나 마산에 정착하며 겪은 유년 시절의 고독과 방황, 어머니의 나라 일본으로의 밀항과 짧은 만남, 해방과 전쟁에 이은 분단의 상황에서 겪은 도

* 문신, 「생명의 비너스: 문신의 원형」, 『창원시립문신미술관 전시 도록』, 2010, p.5.

전과 좌절감, 그리고 예향으로 불리던 파리로 무단 탈출했던 보헤미안적 여정은 그에게 현실 도피적 의식과 이데아를 갈구하는 삶을 안내했다. 이러한 유목민적 삶 속에서 그를 지탱해준 것은 주어진 현실과 자연에 대응해 내면과 본질의 세계를 추구하는 예술적 충동과 표현의 열정이었다.

1973년 프랑스 화가 룩벨은 "문신의 꿈은 그의 작품 속에 깃들어 있다"고 말했다.* 문신의 작품이 작가 자신과 삶을 대변하고 있다는 점을 강조한 것이다. 문신의 이상과 꿈은 작품을 통해 드러나며, 조각에 나타나는 너그러움·자연스러움·개성·완숙성·신비로움·용기는 모두 그의 초상과 같다.

문신의 작품에 나타나는 시대의 정신성이란 결국 세상에 던져진 주체를 끊임없이 성찰하고 주어진 환경에 창의적으로 대처하며 살아야 하는 실존적 자아의 실현으로 정리될 수 있다. 예술가 문신에게 실존적 삶이란, 균형과 그 균형을 파괴하는 대립적 관계성 속에서 일어나는 지속적인 울림을 살아내는 일이다. 그의 작품이 수학이나 기하학적 개념과 규칙성 위에 세워져 있음에도 동양의 신비적 자연주의와 함께 언급되는 배경이다. 문신의 시메트리 조각에 담겨 있는 파괴된 균제의 미는 고려청자나 조선백자에서 누릴 수 있는 미감과 다르지 않을 것이다.

이상의 내용들을 종합해볼 때 예술가 문신의 작품에 나타나는 이념의 실체는 '자연과 생명에 대한 경의'로 귀결될 수 있다. 문신

* 룩벨, 「문신의 작품세계」(1973), 『문신의 삶과 예술세계: 평론집 1』, 앞의 책, p.45

의 작품을 둘러싼 조형 원리로서 시메트리는 자연의 배면에 자리 잡고 있는 항구적인 법칙의 근간을 나타내며 동시에 그 대자연의 법칙성에 지배받고 있는 존재들의 생명 현상을 나타낸다. 자연과 생명에 대한 경의의 근원은 작가의 성장 과정에서 겪었던 개인적 경험과 그 경험에 대응하며 구축해온 실존적 삶으로부터 연유한 것이었다. 변혁과 격정의 한 시대를 살았던 문신의 예술에 나타나는 진정성의 시각적 발현은 한 장의 사진으로 확인된다. 침묵과 고독 그리고 강인함이 깊게 파인 주름을 보여주는 1987년 문신의 초상은 그렇게 우리에게 감동으로 다가온다.

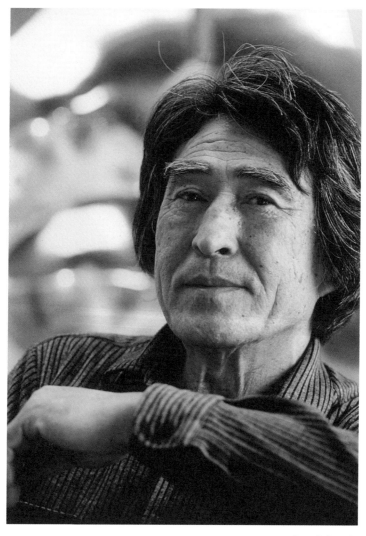

1987년 문신의 초상.

제4장

우주를
스케치하다

낡은 사상을 버리다

문신은 1948년 서울의 동화화랑에서 첫 개인전인 '문신 양화 개인전'을 열었다. 작품의 원본과 이미지는 흩어져 알 수 없으나 다행히 당시에 찍은 전시 브로슈어가 남아 개인전 전후의 작품 경향과 작가의 관심 분야를 짚어볼 수 있다. 출품된 작품은 모두 합해 39점이다. 「화가의 공방」 「제작하는 자화상」 「8·15 후의 자화상」 등 자화상이 많이 등장하며, 「마산 전망」 「고요한 마산 풍경」 「석양의 바다」 등 마산을 그린 풍경이 다수를 이룬다. 또한 「다리야 꽃」 「가을의 정물」 「밤송이」 등의 정물도 있다. 문신이 화가로서 데뷔할 무렵 그의 취향이 자신에 대한 성찰과 몸담고 있는 공간에 대한 관찰, 그리고 그 안에 널려진 사물들이었음을 알 수 있다. 해방 공간의 사정에 미루어 이러한 작품 경향은 일반적이었다.

문신이 가진 삶의 터와 그 터에 펼쳐진 일상에 대한 관심은 치열한 것이었다. 우리는 이러한 그의 작가적 태도를 전시 서문을 쓴 길진섭의 글을 통해 가늠해볼 수 있다. 그는 「문신 군의 작품」이라는 제목으로 다음의 단문을 남겼다.

"문 군을 소개한다는 것은 너무나 주제넘은 일 같다. 왜 그러냐 하면 하나의 회화가 그 작가의 사상과 구상構想으로부터 표현되는 작품이며, 그것으로 곧 그 작가의 품격과 교양에 통할 수 있기 때문이다. 그렇기 때문에 문 군의 작품에서 감득感得할 수 있는 솔직한 소박성, 그것이 곧 이 작가를 반영하고 있다.

꽃의 향취香臭보다도 바다의 정취情趣보다도 생활을 의도하는 그의 생리를 통시樋視함으로써 화면에 대한 아첨이란 이 작가에게는 있을 수 없다. 그러므로 생물, 형태, 어떠한 사물이 문 군의 생활에 부딪힐 때 그것이 소재가 되고 넓은 세계의 구상이 전개되는 것을 알 수 있다. 낡은 사상과 양식의 허의虛儀와 화려한 화면이라는 것은 벌써 모조리 주워 담아서 조각배에 띄워버린 지 오랜 작가다. 신진이란 어느 모퉁이에서 조각되어 튀어나온 말이었던고- 작가의 위치란 곧 작품 그것이 소개하는 것이다.

따뜻한 마산이 낳아준 작가 문 군을 해방 후에야 알게 되었다는 것은 너무도 늦은 감이 있어 섭섭하다."*

길진섭은 누구인가. 길진섭은 평양에서 태어나 도쿄미술학교 양화과를 졸업하고, 서울에서 활동하다 이종우·장발·구본웅·김용준 등과 '목일회'를 조직했다. 1940년에 첫 개인전을 열었고, 현대적인 표현 감성이 엿보이는 작품으로 호평을 받았다. 광복 이듬해인 1946년 서울대학교 미술학부 교수가 되었고 좌익 미술계를 이

* 길진섭, 「문신 군의 작품」(1948, 제1회 개인전 브로슈어 서문), 최성숙, 『문신 예술 60: 문신예술 여정 60년 특별전 1948-2008 전시도록』, 미술세계, 2008, p.12.

끌었으며, 1948년 황해도 해주에서 열린 '남조선인민대표자대회'에 밀입국해 참가한 뒤 북한에 정착해 평양미술학교에서 교편을 잡고 '조선미술가동맹'을 중심으로 활동했다. 길진섭이 문신의 전시 서문을 쓰던 1948년은 월북하던 해와 일치하고 있어 해방 당시의 급변하는 상황을 어림잡아볼 수 있다.

길진섭은 문신의 작품에서 낡은 사상과 허위와 화려함을 벗어버린 순직하고 소박한 작가적 기질을 발견했고, 현실 생활에 근거해 소재에 접근하는 통시적 감각과 아첨과 타협을 벗어버린 용기를 발견했다. 그는 이 글에서 문신을 늦게 알게 된 것에 대해 섭섭함을 표하고 있다. 월북을 앞둔 자신이 이후에 문신을 볼 수 없게 됨을 예견했기 때문일 것이다. 당대 최고의 화가 대열에 있던 길진섭의 월북은 문신이 화가로 성장할 수 있는 운명을 피해가도록 한 사건이었다고 이해할 수도 있을 것이다.

문신의 회화에서 엿볼 수 있는 결연함과 도전 의식은 도쿄 유학 시절에 그린 1943년의 「자화상」에서 어렵지 않게 확인된다. 그는 20세의 나이에 유럽으로부터 유입된 인상파와 야수파의 회화 사조를 체득하면서 화면 전체에 빛의 감흥을 표현하는 탁월한 능력을 보였다. 화면 전체는 황금빛으로 물들어 있고 화가의 목을 따라 가슴으로 내려오는 붉은색의 물감은 창조적 열정으로 충만한 작가의 심리를 잘 나타낸다. 이러한 방식은 전통적 구상회화에서 적용되어온 원근법에 의한 공간 표현과 명암법에 의한 양괴감을 과감하게 버린 태도의 결과다. 그는 화면을 평면적 구조로 파악하고 그 안에 잘게 썬 듯한 터치로 긴장감을 불러일으키는 화법의 새로운 길을 연구했다. 화면 전체는 짜임새 있으나 그곳에는 아카데믹한

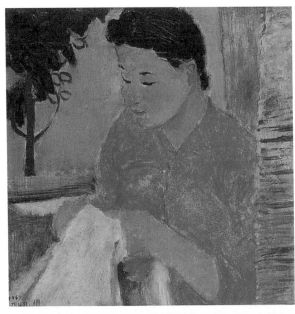

「바느질하는 여인」,
캔버스에 유채, 33×33, 1947.

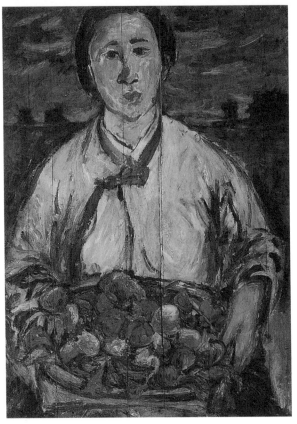

「딸기를 든 여인」,
캔버스에 유채, 36×48, 1948.

구상회화가 가지는 고루함이 자리 잡을 틈이 없다.

미술학교를 졸업하고 귀국한 1945년 이후의 회화 작품들은 훨씬 더 자유분방한 필치와 강한 색채 대비 그리고 파격적인 화면 구성을 보여준다. 그가 그린 인물·정물·풍경은 표현주의적 요소가 강하게 나타나며 사물에 대한 개인의 감흥에 무게를 두고 캔버스·물감·붓의 물성에 힘입은 표현이 주를 이룬다. 대상의 형태는 변형되거나 해체되고 재현의 환상을 벗어낸 그 자리를 화가 자신의 표현적 감흥으로 채워놓았다. 이 시기에 그린 「암초」(1948), 「바느질하는 여인」(1947), 「딸기를 든 여인」(1948), 「고추」(1946), 「옥수수」(1948) 등은 자신이 살고 있는 터와 그 터에서 나고 자란 것들에 대한 작가의 우직한 관심을 반영하고 있다.

1950년대에 들어서며 문신의 작품은 변화했다. 화면 구성의 변화가 큰 줄기를 이뤘으며 이는 입체주의의 다^多시점적 대상 파악과 표현의 종합이라는 어법과 연관을 보여준다. 이 시기에 그려진 「생선」(1950), 「닭」(1953) 등은 이를 반영하고 있다. 이후에도 변화는 계속되어 1957년의 「황소」, 1958년의 「벽돌집이 있는 풍경」 「가을」 등의 작품과 더불어 1959년의 「금붕어가 있는 정물」 「태평로」에서는 대상이 거의 해체되고 그 자리를 색과 점·선·구성이 대신하는 특성을 보인다.

1950년대 문신의 회화 가운데 「황소」는 그의 예술적 행보를 암시하는 중요한 의미를 제공한다. 이 작품을 그린 해는 유영국·한묵·이규상·황염수·박고석 등이 '모던아트협회'를 창립한 시절이었다. 문신은 정규·정점식 등과 더불어 이듬해인 1957년에 가담한 것으로 기록되어 있으나 이 협회의 창립에 관여했던 것으로 알려

「암초」, 캔버스에 유채,
34×26, 1948.

「옥수수」, 캔버스에 유채,
55.5×34.5, 1948.

「고추」, 캔버스에 유채,
21.5×15, 1946.

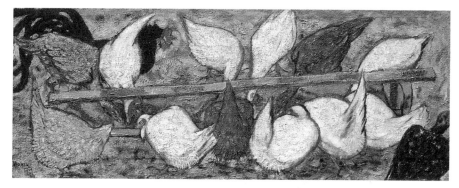

「닭」, 캔버스에 유채, 83×31, 1953.

「생선」, 캔버스에 유채, 38×31.5, 1950.

「금붕어가 있는 정물」,
캔버스에 유채,
37.4×44.5, 1959.

「태평로」, 캔버스에 유채,
30×41, 1959.

져 있다.* 이 그룹은 추상미술에 대한 관심을 갖는 한편 한국 현대 미술의 기원을 이루는 초석으로 작용하던 앵포르멜informel**을 수용하는 데도 기여했다.

이 책의 「부록―문신의 대표작 10선」에 소개된 「황소」는 문신이 구상에서 추상으로 전환하는 시기의 대표작이며 그 안에는 표현주의와 입체주의가 추구했던 조형적 실험들이 깃들어 있다. 이 작품을 제작한 시기는 앵포르멜의 비정형적 추상의 수용 시기인 1950년대 후반과 일치한다. 이러한 점에서 문신을 한국 현대회화의 선두주자로 인정하는 데 무리가 없어 보인다.

전후 한국 화단에 불어닥친 구미歐美 선진 문화 열풍과 프랑스로부터 전해오는 미술 소식은 문신의 유목민적 성격을 자극했다. 일본에서 태어나 한국에서 성장한 후 현해탄을 거침없이 드나들던 그였다. 일본에서 유학하는 동안 습득했던 서양의 화법과 예술론으로 프랑스는 이미 그에게 선망의 대상이었다. 무엇보다 해방과 전쟁의 소용돌이 속에서 파벌과 집단으로 분열되던 화단에서 벗어나 진정한 예술의 혼을 태울 새로운 터가 필요했다고 느꼈을 것이다. 당시 민간인 신분으로 국경을 벗어나 외국으로 간다는 것은 쉬운 일이 아니었다. 그러나 문신은 1959년과 1960년에 연이어 여권을 신청하고 생활비를 마련하기 위해 마산 지역의 다방·외교구

* 문신은 1958년 3회전부터 1960년 6회전을 마지막으로 협회가 해체될 때까지 계속 출품했다.
** 앵포르멜은 '비정형'이라는 의미의 프랑스어로 제2차 세계대전 이후 프랑스를 중심으로 일어난 서정적 추상회화의 한 경향이다. 대표 작가로는 포트리에·뒤뷔페·볼스를 선두로 마튜·리오펠·아펠 등이 있다. 미국의 추상표현주의와 더불어 국제적인 미술 경향으로 확산되었다.

「사랑」, 캔버스에 유채, 46×59, 1962.

락부·백화점 등에서 수차례의 도불전을 개최했다. 이 역시 목표를 정해놓고 온 힘을 집결해 정면 돌파하는 문신의 우직한 성품을 엿볼 수 있는 대목이다. 문신은 「황소」를 그린 4년 뒤 프랑스로 향한다.

1961년 프랑스로 건너간 문신은 파리에 거주하며 추상회화 연구에 몰두했다. 파리에 체류하던 1962년에 제작한 「사랑」L'amour과 파리 생활을 접고 일시 귀국해 홍익대학교 미술대학에서 강의를 하던 1965-67년에 그린 「알타미라 인상」(1966), 「무제」(1966) 연작들에서는 완전한 추상의 세계에 몰두하고 있는 문신을 느낄 수 있다. 캔버스에 덮인 것은 두꺼운 물감의 선묘적 터치와 색채였다. 1960년을 전후한 당시 국내의 상황은 유럽과 미국으로부터 수입된 비정형적 추상미술운동인 앵포르멜과 추상표현주의가 젊은 세대의 돌파구를 만들던 때였다. 박서보朴栖甫, 1931- 와 윤명로尹明老, 1936- 같은 국내 화가들이 외국의 모더니즘 미술을 간접적으로 수용하고 자신의 예술혼을 접목시켰다면, 문신은 앵포르멜 미술의 본산인 프랑스에서 그 추상 세계를 직접 체험하고 실천할 수 있었다.

이상에서 보듯 문신이 화가로 활동하던 1940-60년대 한국은 해방과 전쟁으로 점철된 정치적 격변기였고 일제와 미군정 세력이 교차되며 사상적 혼란이 유례 없이 극대화되던 시절이었다. 이러한 시국 속에서 활동했던 문신의 예술은 변혁기의 선두 주자로서 시대를 그대로 반영하고 있다. 한국 최초의 서양화가로 알려진 고희동高羲東, 1886-1965이 일본 유학을 통해 프랑스에서 유입된 고전적 인상주의를 수용했다면 문신은 인상주의 이후에 밀려오던 표현

「무제」, 캔버스에 유채,
72.5×94, 1966.

「알타미라 인상」,
캔버스에 유채,
80.5×65, 1966.

주의·입체주의·추상미술을 단계적으로 반영하는 예술적 행보를
보이고 있다.

그러나 1967년 재차 파리로 떠난 문신을 기다리는 것은 더 이상
회화가 아니었다. 국내의 전위적 추상화가들이 그랬던 것처럼 문
신도 행위와 제스처에 자신의 예술혼을 맡길 수 없었다. 그에게는
사상을 담아낼 보다 구체적인 재료와 형식이 필요했다. 마침내 그
가 파리에서 찾은 세계는 3차원의 추상조각이었다.

대자연의 법칙, 시메트리

문신은 프랑스에 다시 건너간 1967년 이후부터 채색 드로잉을
제작하기 시작했다. 일반적으로 '채화'라고 분류해 부르는 문신의
채색 드로잉은 위에 컬러 펜 또는 펜·연필·수채 물감으로 그린 그
림을 가리킨다. 채색 드로잉은 유화에 비해 가볍고 경쾌한 맛이 있
어 상대적으로 소홀히 취급되는 경향이 있다. 그러나 작가에게 드
로잉은 모든 작품의 에스키스esquisse, 즉 밑그림이라는 점에서 작품
세계를 이해하는 단초가 되기도 한다. 문신의 채색 드로잉 또한 그
자체가 지닌 조형성으로 인해 독립적인 예술적 경향으로 인정받고
있으며, 3차원의 조각 세계를 이해하기 위한 설계도로서의 의미를
가진다.

문신이 채색 드로잉에 전념하게 된 사연은 1973년으로 거슬러
올라간다. 대형 작업을 하다가 사다리에서 추락해 척추를 다친 문
신은 병실 침대에서 가볍게 시작한 드로잉이 채화 예술의 출발점
이 되었다고 친필 원고에서 밝혔다.

문신의 채색 드로잉은 그의 추상조각 탐구 시절에 제작된 것이

「호랑이」, 종이에 먹·동양화 채색, 27.5×19, 1986.

「무제」, 종이에 먹·동양화 채색, 18.5×10, 1986.

「무제」, 종이에 먹·동양화 채색, 26×18, 1987.

「무제」, 종이에 먹·동양화 채색, 14.5×10.5, 1986.

라 대부분 비대상적 조형 어법으로 그려져 있다. 건축가가 집을 짓기 위해 설계 도면을 구상하고 그리듯이 문신은 조각이라는 3차원의 입체물을 위해 평면에서 그 외형적 얼개와 세부의 마티에르를 실험했다. 1970년에 제작된 채색 드로잉을 보면 그의 독자적인 형식논리인 시메트리 구조가 자리를 잡고 있다. 1986년의 작품 일부에 호랑이 머리가 등장하는 것을 제외하면 그의 채색 드로잉은 추상적 형태로 일관된다.

드로잉에서 구상과 추상의 차이는 대단히 크다. 작품 제작의 본성과 결과가 달리 나타나기 때문이다. 구상 드로잉에 쓰이는 선은 대상의 외형을 묘사하는 보조적 역할로 쓰이게 된다. 그러나 추상 드로잉에서 선은 조형의 중심적 역할을 담당하는 요소로서 중요한 의미를 갖게 된다. 선은 면을 위한 기본적 조형 언어이며 그 자체가 시각적 감흥을 나타내고 다양한 울림을 만들어낸다. 가령 잔산한 물결의 파상선wavy line이나 완만한 곡선, 선의 굵기와 농도는 서로 다른 악기의 음색처럼 각각의 흥취를 선사해준다.

구상과 추상의 차이는 색상에서도 차별화되는 해석을 유도한다. 가령 호랑이의 입에 칠해진 붉은색이나 눈에 채색된 푸른색은 색상이 쓰인 바로 그 위치에서 하나의 기표로서 의미를 가지게 된다. 그러나 추상회화에서의 붉은색과 푸른색은 제한된 의미가 아닌 열린 의미의 구조를 지니게 되고 그 색이 놓이게 되는 주변 요소들과의 문맥에 따라 다양한 의미를 파생해내는 것이다.

추상적 형태를 지니고 있는 문신의 채색 드로잉에서 발견되는 것은 다양한 자연의 사물들이다. 이는 문신이 남긴 몇 안 되는 주제로서 호랑이와 개미 혹은 인체에서 얻은 연상에서 비롯된다. 가령

146

여기 소개하는 네 개의 채화 작품에서 서로의 관계성을 발견하는 것은 그다지 어렵지 않다. 이러한 연상은 문신의 작품이 나타내는 드로잉이 추상적이라 하더라도 관점에 따라서 다양한 이미지를 만들어내는 미학적 근거가 된다.

그러나 문신의 작품에서 자연물의 외형을 발견하려는 노력은 그다지 좋은 접근 방식이 아니다. 문신은 작품을 제작할 때 특정한 사물을 염두에 두지 않았다. 이러한 작업 태도는 그의 친필 원고 도처에 나타나고 있다.

"나의 작품들은 선이 그어진 그때부터 심적 형상을 의식할 수 있으나 그 작품이 그려지기 이전에 작품화하는 아무런 선입 작용은 없다."

이 대목에서 오해가 없기를 바란다. 문신은 작품의 조형적 순수성을 중시하고 있지만 그 자체가 목적이 되는 모더니즘적 태도와는 다른 입장이다. 그는 언제나 자연과 생명을 노래했으며 작품이 원형으로서의 생명성을 가지길 바랐다. 그는 다음과 같이 적고 있다.

"오직 내가 바라는 것이 있다면 작업을 하는 동안에 이 형태들이 생명성을 가지게 되며, 궁극적으로 생명의 의미성을 가지게 되기 바랄 뿐이다."

이를 위해 문신은 모든 우주 만물 형태의 기본으로서 원과 선을

예술적 언어로 채택했다. 그는 자신의 드로잉을 허물을 벗는 나방으로 비유한다.

"그것은 마치 나눠져 매달려 있는 벌레가 허물을 벗기 시작하면서 나래가 펴지고 다양한 모습으로 소생하는 과정의 섭리에 비교하고 싶다."

문신은 구상과 추상 그 어느 편이 차원 높은 예술이라 단정할 수 없다는 점을 밝히고 있다. 그것이 어느 경향이든 작품 자체가 우열을 말해주기 때문이라는 것이다.

문신의 채색 드로잉에 쓰이는 선과 색들은 세밀하면서도 거침없다. 그의 선은 마치 모래밭 위에 낙서를 하는 어린아이의 그것처럼 막힘이 없고, 그의 색은 마치 거리를 물들이는 그라피티처럼 무작위한 에너지를 지니고 있다. 이러한 선과 색의 자유로움은 시메트리의 원리로 조정된다. 시메트리 구조 안에서 자유로움은 마치 자연이 그러한 것처럼 법칙으로 자리 잡고 있다. 문신의 자유로움은 시메트리 구조 안에서 가능하다. 인간의 자유가 대자연의 법칙 아래 가능한 것과 다르지 않다. 문신의 조각 속 좌우 대칭의 미학이 배려를 동반한 것이라면, 그의 채색 드로잉에 쓰이는 선들의 자유 또한 대자연의 법칙인 융합과 조화 안에서 가치를 지닌다. 이러한 법칙성이 곧 예술의 형식이며 이 형식이 문신의 드로잉에 나타난 시메트리 구조라고 할 수 있다.

차가운 표면을 맥박 치게 하다

사랑의 신 에로스가 쏜 금 화살은 문신을 비껴가지 않았다. 심리학자 프로이트Sigmund Freud, 1856-1939가 규정했듯이 에로스란 성 본능이나 자기 보존 본능을 포함한 생의 본능으로서 예술가들의 창조적 영감을 자극하는 원천으로 다루어져왔다. 일찍이 고대 그리스 철학자 플라톤도 에로스란 인간 자신이 불완전자임을 자각하고 완전을 향해 끊임없이 나아가려는 인간의 정신임을 설파했다. 동서의 미술사를 장식한 거장들의 에로스 드로잉은 인간의 근원적 결핍과 불완전성을 극복하려는 본능을 충실히 따르고 있었음을 대변한다. 다빈치와 뒤샹이 그러했고 피카소가 그랬다. 피카소를 존경했던 문신의 드로잉 작업 몇몇은 피카소의 「화가와 모델」The Painter and His Model 연작의 영향을 받았다. 그러나 그 제작 동기와 표현 방식은 완연하게 달리 나타나고 있다.

2008년 여름 숙명여자대학교 문신미술관에서 처음으로 공개된 40여 점의 드로잉 작품은 문신 미학의 확장을 불러일으켰다. 성적 감흥을 일으키는 유기적 형태의 선묘들은 그동안 '시메트리 추상 조각'으로 대변되던 작가의 예술론에 대한 하나의 반동으로 다가왔다. 그동안 문신의 삶과 예술을 조망하는 글 어디에서도 성적 도상 작업을 다룬 내용은 물론이고 성적 취향에 대한 언급은 찾아볼 수 없었다. 작가 스스로도 평소에 자신의 작품이 특정한 대상을 염두에 두고 제작된 것이 아니라 조각적 형태 그 자체로서 완고한 독립성을 지니고 있음을 강조해왔다. 완성된 작품의 형상이 보는 이에게 개미나 박쥐와 같은 구체적 대상을 연상시킬지라도 작업의 일면이 남근과 같은 신체의 부분에서 온 것이라는 사실을 확인하

「무제」, 종이에 중국잉크, 24×31, 1973.

「무제」, 종이에 중국잉크, 24×31, 1973.

「무제」, 종이에 중국잉크, 24×31, 1973.

「무제」, 종이에 중국잉크, 21×25, 1972.

게 된 것은 2008년의 전시회에서 처음으로 공개된 에로스 드로잉 연작을 통해서다.

가족의 증언에 따르면 에로스 드로잉에 몰입했던 1973년은 문신에게 삶의 전환점이 된 해였다. 프랑스에서 대형 석고조각 작업을 하던 도중 사다리에서 떨어져 척추를 다치면서 하반신 마비 증세가 온 것이다. 후에 극적으로 회복되었지만 50세의 문신은 성 기능 불능 판정을 받았고, 이후 성에 대한 욕구나 자기 보존 본능을 포함한 생의 본능에 주목하게 되었을 것이다. 고향을 떠나 예술과 더불어 살던 문신에게 기댈 곳이라고는 작품밖에 없었다. 4개월간의 입원 생활 동안 그는 드로잉과 채화를 제작했고 에로스 드로잉들은 대부분 이 시기에 만들어진 것들이다.

자연인으로서 문신의 성적 취향은 점잖았고 차라리 무관심에 가까운 편이었다고 한다. 반면 작가로서의 열정은 예술 창조에 집약되어 있었다. 그는 작품 제작에 온 시간과 에너지를 쏟았고 죽는 날까지 '노예처럼' 작업했다. 소설가 이병주가 말한 것처럼 "예술에의 순교를 각오해버린"* 그의 의지는 오직 창작에 있었고 예술만이 그의 영원한 동반자였다. 이런 그에게 에로스의 의미는 육체적 본능을 넘어 정신적 본능에 가까운 것이었고 생의 불완전성을 극복하기 위해 싸우는 투사의 의지와 다르지 않았을 것이다.

문신은 미완의 백지라는 대상에서 에로스의 감흥을 얻었고 그러한 감흥은 다시 드로잉을 포함한 작품으로 되돌아 표현되었다. 이

* 이병주, 「문신의 인간과 예술」, 『문신의 삶과 예술세계: 평론집 1』, 앞의 책, p.17.

「무제」, 종이에 중국잉크, 24×31, 1973.

렇게 완성된 문신의 에로스 드로잉은 그의 백색 석고와 스테인리스강조각으로 합체되면서 볼륨에 섬세한 긴장과 장엄한 생명감을 불어넣을 수 있었고 드디어 문신 예술의 서사가 탄생된 것이라 볼 수 있다.

문신의 작품에 나타나는 특징은 일반적으로 '조형적 견고성'과 '내재적 생명성'으로 규정되어왔다. 시메트리 구조의 탄탄한 형상이 조형적 견고성을 받쳐주는 요인이라면 내적 생명성은 그 철조물의 표층 아래를 흐르는 혈관의 박동을 감지하는 여흥과도 같은 것이다. 문신의 작품이 유기적 자연과 연계될 수 있는 근거는 바로 시메트리에 근거한 형태의 조형적 견고성과 그 형상의 배면에 숨 쉬는 생명 현상과 연결되는 혈맥의 관계적 미학에서 발견된다.

문신의 조각에서 유기적 감흥을 일으키는 생명 현상의 알레고리를 읽어내는 것은 쉬운 일이 아니다. 그러나 감추어진 조형적 실체의 베일을 벗기는 요인이 급기야 발견되었으니, 이것이 바로 에로스 드로잉이었던 것이다. 문신의 에로스 드로잉은 그의 조각 세계에 유기적 에너지를 공급하는 하나의 원천으로 기능하고 있었다.

문신 자신은 드로잉에 쓰이는 선을 가리켜 덩어리를 감싸고 있는 실핏줄로 표현했다. 육체에 생명 에너지를 공급하는 모세혈관의 구조를 자신의 선묘에 빗대어 한 말이다. 지금은 문신 예술의 신화적 명제가 되어버린 이 '모세혈관의 합창'은 드로잉 또는 조각 작품을 보면서 솟구치는 감흥의 울림을 뜻한다.

문신의 드로잉은 시골의 마을들을 연결하는 도로망처럼 막힘이 없다. 심장을 나온 혈액이 온몸 구석구석을 맴돌아 다시 귀환하듯 작품 형태의 내면에 자리한 모세혈관들은 볼륨의 전체와 소통하면

서 생명의 리듬을 일깨운다. 그의 볼륨이 마치 북의 표면과 같은 진동을 일으키는 것은 그 안에 숨 쉬는 모세혈관의 리듬을 읽어낼 때 가능한 감정이며 그러한 감정은 그의 에로스 드로잉의 리듬 구조를 접하는 것에서부터 습득되는 것이다.

문신의 조각이 자연을 연상시키는 볼륨이라면 드로잉은 그 볼륨에 혈맥이 뛰게 만들었다. 에로스 드로잉에는 실재와 환상이 교묘하게 오버랩되어 있다. 거기에는 교합하는 남녀의 이미지가 존재하며 동시에 그물처럼 짜여진 혈관의 형태와 구조가 스스로의 존재성을 드러낸다. 요컨대 숨겨져 있던 생명이 선묘적 도상으로 나타난 것이며 작가는 이를 '표현한 것이 아니라 표현된 것'이라 믿고 있다. 이러한 형식의 논리는 동양사상에서 발견되는 색즉시공色卽是空의 철학과도 상통하는 것이다. 색과 공이 다르지 않고 색이 곧 공이 되는 논리 체계가 문신의 에로스 드로잉에 흐르는 형식 논법이라 할 수 있다. 에로스 드로잉은 육체의 구조이면서 동시에 순수 조형의 정신적 구조를 읽어낼 수 있는 가능성을 발견하게 하는 근거가 된다.

결국 문신의 작품을 둘러싸고 파생되는 에로스는 육체의 교합인 성교에서 오는 전율의 차원을 넘어 작품 창작의 과정에서 빚어지는 자기 충동적 열정이다. 사랑의 신 에로스의 금 화살에 의해 자극된 자기 본능은 아폴론과 다프네의 관계처럼 육체적으로 이루어질 수 없는 고독한 운명을 지니고 있었다. 문신은 지극한 에고이스트egoist였고 그의 에고ego는 예술에 종속되어 있었다. 문신은 이 관계를 평생 유지했다. 사랑의 신 에로스의 금 화살은 문신의 예술을 한 단계 높은 차원으로 승화시켰다. 그것은 다름 아닌 자연과 생명에

대한 헌사였다.

2008년 여름, 문신의 에로스 드로잉 시리즈가 세간에 처음 공개되었을 때 관객들이 보인 반응은 대단했다. 40여 점의 개성적 선묘화는 조각가의 드로잉을 조각 작품을 위한 에스키스 정도로 가볍게 여기던 이전의 관습을 단숨에 불식시켰다. 이 전시회는 문신의 조각 세계를 제대로 이해하기 위해서는 에로스 드로잉을 반드시 접해야 한다는 사실을 새삼 깨닫게 해주었다. 아울러 작가가 자신의 드로잉을 가리켜 '모세혈관들의 합창'이라 명명한 이유를 명확하게 알리는 계기가 되었다. 그의 드로잉은 철재조각의 차가운 표면에 맥박을 뛰게 했고, 그의 조각에 생명이 깃든 유기체라는 미적 감흥을 부여했다.

곁에 두고 보는 오래된 시집

2008년 가을, 지난 여름의 '에로스 드로잉' 전시에 이어 숙명여자대학교 문신미술관에서 '구상 드로잉'이라는 제목으로 열린 전시회는 문신 드로잉 세계의 또 다른 면을 알리는 계기가 되었다. 소개된 작품은 모두 57점으로, 1949년부터 1994년까지 문신의 평생에 걸쳐 제작된 것들이다. 이 구상 드로잉들은 제작 동기와 내용에서 에로스 드로잉과는 다른 차원의 메시지를 전해주었다. 특정한 화풍이나 주제로 묶여 있지 않았으며 일찍이 프랑스와 한국을 오가며 유목적 삶을 살아온 예술가의 다양한 인생의 단편들을 보여주고 있었다. 때 묻은 화선지들은 특정한 화풍이나 주제에 국한되지 않고 보는 이들에게 편안하면서도 때로는 애절한 기억의 편린들을 선사했다.

「여인상과 수탉」,
종이에 연필,
21.5×28.5, 1949.

「프레테」,
종이에 펜,
25.6×18, 197

구상 드로잉 전시에 소개된 작품의 소재는 여인에서 수탉·국화·물고기와 같은 자연물, 성당·석등·불상 등의 구조물에 이르기까지 다양하게 나타나고 있다. 또한 수중 나신으로 표현된 해녀 시리즈와 건물의 벽면 조형물 제작을 위해 그려놓았던 에스키스들도 포함되었다. 드로잉 속에 나타난 장소도 1961년 프랑스로 떠난 이후 살았던 시골 동네 프레테 들판에서부터 영구 귀국한 1980년 이후 타계하기 전까지 머물던 마산의 추산동에 이르기까지 문신의 예술적 행보를 어느 정도 아우르고 있다. 한편 엽서와 연하장 형식으로 제작된 소품마저도 소홀히 취급하거나 분실하지 않고 보관해 온 그의 전문가적 기질이 돋보이기도 한다.

문신의 드로잉은 자신의 조각에 미학적 활력을 불어넣는 새로운 에너지원이자, 그 자체가 특수한 형식과 미감을 지닌 독립된 장르로 인정받고 있다. 그가 생전에 남긴 드로잉 작업을 분류해보면 대략 네 가지 유형으로 정리된다. 앞서 언급한 '에로스 드로잉'과 '구상 드로잉' 시리즈 외에도 '라인 비주얼리 드로잉'으로도 불리는 '보석 드로잉'과 '채색 드로잉'이다.

앞서 살펴본 바와 같이 에로스 드로잉은 문신이 작업 중 사다리에서 추락하는 사고가 발생하면서 척추를 다쳐 병원에 입원했던 1973년에 대부분 제작된 것들이며, 보석 드로잉은 그의 예술적 전성기인 1986년부터 세상을 등지기 전해인 1994년 사이에 집중적으로 제작된 것이다. 문신은 유언장에서 보석 드로잉들은 자신이 세상을 떠난 뒤 기념사업 기금 마련에 쓰도록 했다. 그리고 펜 드로잉으로도 불리는 채색 드로잉은 1969년 이후부터 사망하기 전까지 제작된 것들로 역시 조각을 위한 에스키스가 아닌 선묘 자체가 지

닌 독특하고도 세련된 양식을 나타내는 작품들로 한국 드로잉사史에서도 독보적인 자리를 차지하고 있다.

문신의 구상 드로잉들 각개는 예술가로서 살아온 반세기의 삶을 단편적으로 드러낸다. 우선 1949년의 「여인과 수탉」은 작가가 화가로서 활동하던 시절에 그린 구상회화의 단면을 보여주는 작업이다. 1964년에 제작된 「가우디 성당」은 프랑스 체류 시절 친구와 함께 여행하면서 얻었던 건축물에 대한 인상을 즉흥적인 필치로 현장 사생한 것으로 알려져 있다. 「여인」 시리즈 5점은 파리에서 독일인 여성 리아와 교제하던 1970년대에 그린 것이며, 복잡하고 세밀한 필치의 풍경 역시 그가 체류하던 프레테의 창 너머를 담아낸 것으로서 프랑스 특유의 음산하고 낮게 드리워진 하늘과 첨탑으로 도시화된 숲의 정서를 잘 드러내고 있다.

그리고 문신의 황금기로 알려진 1980년대에 제작된 「올림픽의 환희」 시리즈 6점은 마산에 건립된 어느 호텔의 창문을 장식했던 스테인드글라스를 위한 밑그림이다. 원래 이 스테인드글라스는 모두 8점이 제작·설치되었는데 호텔이 철거될 때 분리해서 현재 개인이 소장하고 있는 것으로 알려져 있다. 마지막으로 「해녀」 시리즈는 말년에 마산 앞바다가 보이는 추산동 언덕에서 어린 시절을 회상하며 틈틈이 그렸던 것이다. 1990년대에 들어서 제작된 작품들로는 기마 인물도와 미술관 실내 풍경 등이 있는데 문신은 이러한 대개의 내용을 친필 원고로 기록해 남기고 있다.

이상에서 보듯이 문신의 구상 드로잉에는 변혁기를 살았던 한 예술가의 숨결이 그대로 담겨 있다. 그것은 에로스 드로잉·보석 드로잉·펜 드로잉처럼 하나의 특수한 미학적 원리나 일관된 형식

논리로 무장되어 있지는 않지만, 그렇기 때문에 문신의 인간적 숨결과 예술적 여유를 느끼게 해주고 있다. 그의 구상 드로잉은 곁에 두고 펼쳐보는 한 편의 오래된 시집과 같다.

「올림픽의 환희」, 종이에 연필, 13.6×13.6, 1988-89.

「올림픽의 환희」, 스테인드글라스, 130×130, 1989.

제5장

또 다른
우주를 꿈꾸다

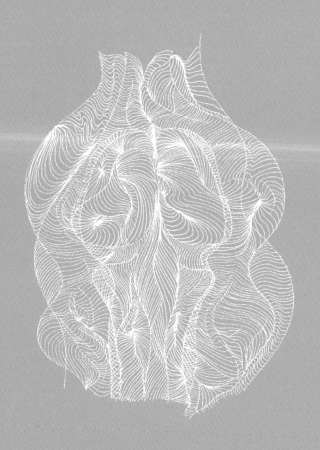

문신의 스테인리스강조각 「화」 시리즈와 「우주를 향하여」 시리즈가 독일의 음악가들에게 영감을 제공해 헌사곡을 작곡하게 했다면, 문신이 남긴 채색 드로잉은 국내의 디자이너들에게 영감을 불어넣어 다양한 디자인 상품들을 개발하게 하는 자원이 되었다. 그 대표적인 사례가 바로 복식 디자인과 보석 디자인이다. 한편, 문신이 남긴 100여 점의 도자기 그림 역시 전문 도예가와의 협업이 이루어낸 성취로, 장르를 넘나드는 토탈 아트의 가능성을 열어놓은 사례다.

　세계적 거장들의 작품이 아트 상품으로 가공되어 판매되는 경우는 적지 않다. 레오나르도 다빈치Leonardo da Vinci, 1452-1519의 「모나리자」Mona Lisa에서 구스타프 클림트Gustav Klimt, 1862-1918의 「키스」Der Kuss에 이르는 작품들을 인쇄 복제물로 찍어내거나, 앙투안 루이 바리Antoine-Louis Barye, 1795-1875의 「사자와 뱀」Le Lion au serpent과 같은 동물 조각에서 오귀스트 로댕Auguste Rodin, 1840-1917의 「키스」Le Baiser에 이르는 조각들을 축소 모형으로 제작해 보급하는 사업들이 있다. 주로 미술관에서 재정 확보를 위한 수익 사업의 일환으로

진행한다. 그러나 모더니즘 시대에 장르나 영역이 다른 작품을 상품으로 개발하는 일은 흔하지 않았다. 특히 예술의 상업화는 금기 가운데 하나였다. 예술의 순수성을 내세워온 모더니즘의 풍토가 예술가들이 작품을 세속화하고 상품으로 연계시키는 일을 부정적으로 여겼기 때문이다.

시대가 바뀌며 예술가들의 생각도 바뀌게 되었다. 이른바 포스트모던으로 불리는 시대가 도래하며 예술에 대한 개념이 변하기 시작한 것이다. 제2차 세계대전 이후 등장한 팝 문화는 이러한 시대를 반영하며 예술과 일상적 삶의 융합을 주장하기 시작했다. 예술가들은 자신이 살고 있는 현실의 공간과 일상적 삶 그리고 시대의 흐름에 주목하게 되었다. 이 과정에서 1960년을 전후해 등장한 것이 미국의 팝 아트^{Pop Art}와 하이퍼리얼리즘^{Hyperrealism}, 프랑스의 누보 레알리즘과 피규라시옹 내러티브^{Figuration Narrative}였다. 예술과 현실 사이를 가로막았던 모더니즘의 울타리는 제거되기에 이른다. 디자이너 출신으로 팝 아트의 주역이었던 앤디 워홀^{Andy Warhol,} ¹⁹²⁸⁻⁸⁷의 성공은 이러한 시대적 상황을 상징적으로 보여준다. 이제 혼성의 시대가 시작된 것이다.

융합이란 단지 두 개 이상의 단위를 뒤섞는 일이 아니다. 오히려 융합되는 단위의 개체적 속성이 서로 보완됨으로써 제삼의 상생 효과를 발생시키는 지점에서 진정한 융합이 꽃피게 된다. 예를 들어 장미를 보자. 붉은색과 녹색은 서로 대립되는 보색의 관계를 가진다. 우리 눈에 비친 붉은 장미의 화려함은 바로 그 주변에 배치된 순도 높은 녹색의 잎사귀에 수반되는 것이다. 붉은색은 녹색과의 융합을 통해 최상의 미적 쾌감을 창출해낸다. 그런데 붉은색과 녹

색이 뒤섞여 혼합되면 소위 '똥색'이라 부르는 탁색이 만들어질 뿐이다. 진정한 융합이란 이렇듯 개체의 속성이 최대한 존중될 때 비로소 나타나는 미적 효과인 것이다.

문화적 격변기, 모던과 포스트모던 사이의 과도기를 살았던 문신은 현실을 바라보는 감각이 매우 뛰어난 예술가였다. 우리는 그의 예술적 노정에서 과도기의 변화 양상을 그대로 발견할 수 있다. 그의 예술은 매우 다양한 재료·기법·장르를 아우르며 전개되어 왔다. 이 다양성은 재료·기법·장르 사이의 관계성을 탐구하는 각고의 노력과 시대를 읽어내는 탁월한 감각의 발현이라는 측면에서 그 가치를 인정받을 수 있었다. 가령 그의 대표작인 「화」 시리즈와 「우주를 향하여」 시리즈는 석고·목재·청동·스테인리스강·철골 등의 재료로 실험되었으며 그 과정에서 재료적 속성과 작품의 조형 원리가 상호 작용하면서 새로운 미감을 만들어냈다. 이러한 다양성을 하나의 끈으로 꿰는 중심적 원리로 문신은 시메트리를 선택했고 그 철학적 원리를 자연의 생명성에서 발견했다.

문신 예술의 신화는 바로 이 표현의 다양성과 미학의 단일성에서 시작된다. 다수와 유일은 서로 상반된 속성을 지니지만 서로 융합해 만나면서 거대한 힘이 발생한다. 마치 오케스트라를 구성하는 단위들이 서로 어우러져 하나의 교향곡이 완성되는 것과 같이 문신 예술의 신화는 융합과 배려가 일구어낸 단일성에 의해 결실을 맺는다. 이러한 다양과 단일의 미학이 포스트모던 시대에 들어와 미술의 경계를 넘어 일상적 삶으로 확산되고 있는 것이다.

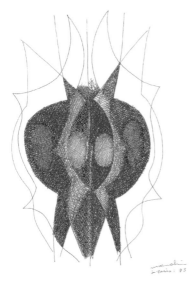

「무제」, 종이에 중국잉크, 24×32, 1973.

「무제」, 종이에 중국잉크, 22.5×28.5, 1974.

코르셋에 전사된 문신의 작품.

유기적 울림의 극대화

문신의 융합 미학이 산업화에 적용된 대표적인 예로는 코르셋을 들 수 있다. 다채로운 코르셋의 역사는 단순한 하나의 의복으로만 해석되지 않는다. 코르셋의 기원은 여성의 몸을 강제로 가두는 행위를 통해 권력자들의 힘을 과시하기 위한 것이라는 고대 로마의 경우에서부터, 여성의 몸에 대한 사회적 인식이 생식 기능을 담당하는 가슴과 골반을 강조하는 풍토에서 발전되었다는 빅토리아 시대에 이르기까지 다양하다. 페미니즘운동이 위용을 자랑하고 여성의 몸에 대한 사회적 인식이 바뀐 현대에도 코르셋이 여전히 인기를 끌고 있는 이유는 무엇일까. 아마도 인간의 욕망 기저에 자리 잡은 관능미의 본능과 더불어 웰빙 시대로 접어들어 건강과 신체 교정을 위한 기능성이 강조되면서라 할 수 있을 것이다.

문신의 드로잉과 코르셋의 만남은 제한적이다. 코르셋의 물리적 기능성에 그의 작품이 기여하는 바가 없기 때문이다. 그러나 기능성을 넘어 순수 예술품으로서 문신의 작업은 미학적 측면에서 복식 디자인에 영향력을 행사할 수 있다.

우선 거장의 예술 작품이 가장 사적인 속옷에 결합됨으로써 자존감의 심미적 측면을 계발시키는 효과가 연출된다. 문신 드로잉의 선묘적 속성을 천 위에 바느질로 옮겨내 그 자체를 하나의 채화 드로잉으로 승화시키는 것이다. 소비자는 작품을 몸에 전시하며 일상을 살아간다. 그 자신이 살아 숨 쉬는 예술이 되는 것이다.

두 번째로 작품이 지닌 관능적 구조가 신체 미학과 상호 교감할 때 생기는 유기적 울림을 들 수 있다. 인간은 누구나 본능적으로 에로스에 대한 관심과 호기심을 갖는다. 이를 시각적 작품으로 표상

한 것이 문신의 에로스 드로잉이다. 그것은 앞서 살펴본 바와 같이 신체의 표면을 흐르는 실핏줄의 구조와 같이 유기적 생명 현상을 유지해나가는 신비의 미학을 지니고 있다. 문신의 에로스 드로잉은 이렇듯 조각에 유기적 울림을 제공하는 원인이 된다. 코르셋 디자인은 작품이 생명으로서의 신체와 직접 상호 작용하며 조각과 같은 감흥을 일으키게 되는 것이다.

마지막으로 두 개의 장르가 하나의 산물로 융합되어 있다는 사실이 주는 즐거움이다. 융합의 시대에 이러한 퓨전의 양상은 다양하게 나타난다. 예를 들어 청바지에 보석 장식을 하거나 한복과 양장의 교묘한 결합 등 이질적 요소들이 한 상품에 만나 제삼의 효과를 발생시키는 스타일이 있다. 우리는 촌스러움과 세련됨의 융합이 상징성을 만들고, 저급한 것과 고급한 것의 융합이 신선함을 일으키며, 예술과 상품의 융합이 또 다른 가치를 만들어내는 시대를 살고 있다.

앞서 언급했듯이 융합의 관계는 상생의 효과를 향상시키는 데 있다. 그것은 다른 개체와 단위에 대한 배려로 나타난다. 문신의 드로잉과 코르셋의 만남이 성공적인 결과를 만들어내기 위해서는 결합의 당위성을 연구·개발하고 그것의 상생 효과를 강화시키는 일에 노력해야 할 것이다. 예술의 생활화 혹은 생활 속의 예술은 생각만 해도 즐거운 일이다. 무릇 예술은 삶에서 온 것이므로 삶으로 다시 돌려줘야 할 책무가 있다. 미국의 평론가 클레멘트 그린버그 Clement Greenberg, 1909-94가 원했던 것처럼 예술과 산업이 만날 때 우리는 한 차원 높은 단계의 대중문화를 향유할 수 있을 것이다.

순수 예술의 울타리를 벗어나다

문신은 1980년대 중반에서 1990년대 초반까지 100여 점의 보석 드로잉 작품을 제작했다. 당시에 작가가 제품 생산을 목적으로 삼아 작품을 만드는 경우는 흔치 않았다. 순수미술은 공예나 디자인의 영역에서 독립해 있었기 때문이다. 앞서 언급했듯이 모더니즘 미술의 강령은 미적 순수성과 예술 자체의 본성을 중요시하며 일체의 유용성과 상업성의 개입을 배제해왔다. 모더니즘의 형식주의로 예술적 노정을 시작한 문신이었지만 그는 모더니즘이 쳐놓은 순수 혈통의 울타리에 안주하지 않았다. 말년의 문신은 피카소나 살바도르 달리처럼 공예와 디자인을 자신의 예술에 접목시켰으며 예술과 일상을 통합한 토탈 아트의 세계를 꿈꿨다.

한편 문신이 보석 드로잉 작업을 남긴 데는 또 다른 이유가 있었다. 바로 그의 숙원 사업인 문신미술관과 연관된 것이다. 그는 예술가로서 자신의 작품을 후대에 전해줄 미술관의 건립과 운영을 위한 선순환 장치를 마련하려 했다. 문신은 철저한 예술의 '노예'로서 한평생을 살았지만 말년에 그가 보여준 것은 경영자적 비전이었다.

문신이 남긴 보석 드로잉은 그가 사망한 이듬해인 1996년 여름부터 작품 제작 단계로 들어갔다. 브로치·넥타이핀에 우선 적용되었고 밀레니엄을 맞이해 홍콩·베이징·라스베이거스에서 개최된 '세계보석특별전'에 출품되었다. 그리고 2007년에 이르러 문신 파인 주얼리 아트Moonshin Fine Jewelry Art라는 브랜드로 다양한 유형의 보석들이 생산되었다.

보석과 예술의 만남은 문신의 예술에 또 다른 면모를 가져다주

「하나가 되다」, 브론즈, 109×95×30, 1989.

문신 보석 아트 상품.

었다. 예술적 환상과 상상 그리고 보석의 화려함과 정교함의 결합은 보는 이들에게 색다른 융합의 미감을 제공했다.

그러나 여기서 우리는 문신의 보석 드로잉과 보석 작품의 관계를 심사숙고해야만 한다. 문신 자신은 공예품으로서의 보석을 만든 적이 없었다. 건축으로 말하자면 그는 건물의 개념과 구조를 창조한 설계자였다. 보석 드로잉은 설계 실시의 전前 단계로서 자신의 시메트리 미학을 생활에 실천하기 위한 형식으로만 창출된 것일 뿐이다. 실행은 전적으로 타인의 손에 의해 이루어졌다. 보석 디자이너는 문신의 시메트리 조형과 그 미학 원리를 제품으로 표현해야 하는 과제를 끌어안고 있는 것이다. 따라서 이 사업의 성패는 문신의 예술과 기술 사이의 질 높은 융합에 달려 있다.

문신의 예술이 보석 디자인과 만나는 접점은 까르띠에Cartier와 같은 명품 브랜드의 역사와 차별화된다. 까르띠에의 보석들은 정교함과 화려함에서 타의 추종을 불허하지만 그것은 순수미술의 영역과 분리된 채 독자적으로 발전되어왔다. 왕족과 귀족 그리고 신흥 자본계급으로서 부르주아들의 취향을 맞추면서 성장한 까르띠에는 1847년 파리의 보석 공방으로부터 출발해 황실에 작품을 납품하게 되면서 유럽의 유행을 선도하는 위치로 부상했다. 장신구·도자기·조각상·메달 등 다양한 품목을 생산했던 까르띠에 공방은 당시 최고의 장인들의 뛰어난 공예 기술을 과시하면서 장식미술의 지평을 넓히는 데도 기여했다. 당시 순수미술의 거장들이 장식미술에 개입한 흔적은 매우 드물다.

모더니즘 미술사의 출발점으로 알려진 1860년대 이후 유럽 미술계는 뚜렷한 이중적 양상을 보인다. 순수미술 분야에서는 회화

「무제」, 브론즈, 32×34×14, 1991.

문신 보석 아트 상품.

예술의 독립성을 주장하기 시작했고, 다른 한편으로는 장식미술이 신흥 권력층의 또 다른 요구에 부응하며 발전하기 시작한 것이다. 순수미술의 영역에서 인상주의 미술이 후기인상주의, 야수주의, 입체주의, 추상미술로 진전되는 동안 장식미술 분야에서는 아르누보와 20세기로 이어지는 아르데코 양식을 중심으로 장식미술의 진흥과 산업화가 가속화되었다.

이러한 보석 디자인의 역사를 되돌아보면 문신의 보석 디자인은 여전히 특수한 사례로 남게 된다. 그의 시도는 모더니즘의 시대에 분화되었던 순수예술과 장식미술 사이의 관계를 융화시키는 하나의 계기가 되기 때문이다. 조각가로서 문신이 남긴 보석 드로잉은 보석 공예에 부재하는 예술 작품으로서의 조형성과 미학적 가치를 제공하는 근간이 된다. 1995년 문신의 타계로 그의 역할은 드로잉 제작에 그쳤고, 직접 보석 제작에 참여하지 못했다는 점은 아쉬울 따름이다.

이상과 같은 보석 디자인의 역사에서 문신 파인 주얼리 아트가 한국 문화 산업의 브랜드로 위상을 갖추기 위해 고려해야 할 것들이 있다. 우선 보석에 대한 대중적 편견을 해소하는 일이다. 보석이 부유층의 소유물이라는 관념은 그 가치를 재화적인 것으로 평가하는 데서 비롯된 것이다. 서구에서 왕족과 귀족 그리고 신흥 자본가들의 욕구를 충족시키면서 발전해온 보석의 역사는 이러한 관념을 뒷받침해주고 있다. 그러나 비주얼 아트의 가치는 소유의 대상이 아닌 감상의 대상이라는 데 있다. 패물함에 들어 있는 보석은 금고에 저장한 화폐와 다를 바 없다.

보석 디자인이 예술 작품으로 제시되기 위해서는 미술관 전시

문신 보석 아트 상품.

등을 통해 대중적 공유의 기회를 만드는 일이 필요하다. 정선鄭歉, 1676-1759의 「인왕제색도」仁王霽色圖나 신윤복申潤福, 1758-?의 「미인도」美人圖가 이제 개인의 소유물 차원을 넘어 공공의 것이 되었듯 보석 디자인으로 제작된 작품도 예술의 반열에 올라 감상을 통한 향유의 대상이 되어야 한다. 이러한 점에서 지난 2008년 국립현대미술관이 기획한 '까르띠에 소장품전'은 고급예술의 대중적 향유 기회 제공이라는 차원에서 중요한 전시였다고 평가된다.

개인의 금고에 사장된 보석이 불안의 원인이 된다면 미술관이나 박물관에 소장된 보석은 기쁨의 원인이 된다. 예술 해석의 본령은 향수에 있듯이 보석 디자인이 예술의 반열에 오르기 위해서는 대중적 사랑을 받는 일이 필요하다. 비단 실물 작품이 아니어도 좋다. 새로운 이미지를 접하는 것만으로도 인간의 심미안은 풍부해진다. 나아가 한 시대를 풍미했던 거장 문신에 의해 디자인된 보석과 그것에 담긴 시메트리의 미학을 즐기며 상생과 배려의 원리를 알아챌 수 있다면 그 이상 무엇이 필요하겠는가.

우연의 미학

문신의 작품 속 토탈 아트의 가능성은 도자 그림, 즉 도화陶畵에서도 발견된다. 1981년 문신은 경기도 광주에 자리한 '광주 분원요'에 하룻밤을 머물면서 도화 10여 점을 제작했다. 1989년에는 마산 추산동 자택에서 광주 분원요의 백자에 10여 점의 도화를 추가로 완성했다. 이러한 경험은 문신이 1993년 창원시에 자리한 '덕산 곡우요'에서 두 달간 머물며 도화 86여 점을 본격적으로 제작하는 성취로 이어진다. 이들 도화 작품은 2009년 숙명여자대학교 문

신미술관에서 열린 '문신 미공개 도자특별전'을 통해 처음으로 공개되었고 이어서 2013년 창원시립마산문신미술관에서 '문신 도화: 백자에 흐르는 드로잉 세계'라는 이름의 전시로 소개되었다. 당시 전시를 기획했던 박효진 학예사의 기록에 따르면 문신이 남긴 도화는 12년 동안 세 차례에 걸쳐 만든 100여 점으로 알려져 있다.

도화는 채화나 드로잉과 다르지 않게 여겨질 수도 있다. 일견 도화의 조형 원리나 형태가 이전의 채화나 드로잉 작업과 유사해 보이기 때문이다. 하지만 작가의 입장에서 3차원의 볼륨을 지닌 백색의 공간에 채색하고 드로잉하는 작업이 평면 위에서와 같을 수는 없다. 게다가 도자가 지닌 고유의 형태와 질감으로 인해 도자 그림 앞에서 느끼는 관객의 미적 경험 역시 사뭇 다르게 나타날 것이다. 엄밀하게 말하자면 문신의 도화 예술은 도예가와의 협업으로 태어난 결실이라 할 수 있다. 이때 화가에게 주어진 역할은 도자기의 형태와 그림 사이의 긴밀한 조화와 더불어 전체가 한데 어우러지는 단일성을 실현하는 것이다.

도화는 불이 만들어낸 그림이다. 찰흙을 빚고 초벌구이를 마친 도자기의 표면에 그림을 그려 넣으면 1,200도가 넘는 가마 불로 구워내는 과정에서 착색한 약품의 성질과 온도, 시간의 차이에 따라 색상이 달리 나타나게 된다. 이러한 우연성 때문에 도화는 의도한 색채를 얻기가 몹시 어려운 작업으로 알려져 있다. 그렇기 때문에 흙과 불, 도료의 만남이 이루어지는 도화는 창조적 우연성을 선사한다는 점에서 언제나 매력적이다. 작가는 자신의 선묘와 도자기 표면 공간의 만남을 주도하며 완성된 도화의 모습을 상상하는 즐거움을 누리게 된다.

「무제」, 백자에 안료,
30×4.5×30, 1981,
광주 분원요.

「무제」, 백자에 안료,
27×28×27, 1993,
덕산 곡우요.

박효진 학예사는 문신의 도화가 지닌 특성을 시기별로 구분해 설명하고 있다. 그에 따르면 광주 분원요와 덕산 곡유요에서 제작된 도화는 각각 차이가 있다. 우선 광주 분원요의 도화에 사용된 도자기는 항아리·둥근 접시·주병 등의 다양한 형태를 띠고 있으며, 그 위에 원이나 반원·사각형·직선 등 기하학적 도형이 사방의 둥근 배를 따라 배치되어 있다. 또한 자기의 표면을 칼로 그어 새긴 선묘 음각을 곁들이고 있다. 한편 덕산 곡유요의 도화는 "달항아리와 같이 구에 가까운 볼륨 있는 형태의 백자를 선택해 시메트리 구조에 보다 명료한 선과 유기적 형태의 작품이 확고히 정착된 작품 세계를 보여준다."* 파리에서 영구 귀국한 1980년대 초에서 1990년대에 이르는 시기의 차이가 작품 경향의 차이를 만들었다는 사실은 화가로서 자신이 걸어온 실험적 예술 노정에 비추어 자연스러운 일이다.

창원시에 기증한 문신미술관이 창원시립마산문신미술관으로 자리 잡은 지 15주년이 되는 2019년, 미술관은 문신의 작품을 활용한 아트 상품을 선보이는 행사를 마련했다. 유리공예·도예·액세서리 등 다양한 분야의 작가 및 지역 상공인들이 참여한 이 행사는 작지만 의미 있는 일이었다.

문신은 귀국 이후 자신의 미술관 건립의 꿈을 실현하기 위해 1985년부터 본격적인 공사를 시작했다. 작가가 주도한 공사는 무려 14년간 계속되었는데 이 작업에 동원된 인력은 대부분 추산동

* 박효진, 「문신 도화: 백자에 흐르는 시메트리의 세계」(서문), 『창원시립마산문신미술관 전시도록』, 2013.

주민 인부들이었다고 한다. 문신 자신도 미술관이 지역 주민들과 함께 설립되었다는 사실에 보람을 느꼈다. 이러한 문신의 뜻을 이어 미술관이 지역의 작가나 소상공인들과 더불어 아트 상품을 기획하고 사업을 추진한 이 행사는 미술관의 설립 의도에 부합하는 것이었다.

우리나라에서 사립 미술관뿐만 아니라 공립 미술관의 재정 자립도가 아직도 열악한 상황이라는 점에서 질 높은 아트 상품을 기획하고 제작하는 사업은 더 이상 미룰 일이 아니다. 문화를 향유하는 관람객의 입장에서도 소장하기 어려운 고가의 예술품을 대신해 부담 없는 선에서 예술품을 가까이 두고 즐길 수 있어 의미 있는 일이 아닌가.

문신의 도화는 백자의 둥근 몸에 드로잉을 가함으로써 여백의 아름다움을 극대화시킨다. 항아리의 몸에 새겨진 그림은 신체에 새겨진 문신文身과도 같이 날것의 기운을 파생시킨다. 만들어내는 것은 기운만이 아니다. 문신의 시메트리 형상이 항아리라는 흙과 불이 만들어낸 돌의 표면에 얹히며 자연을 운용하는 법칙으로서 시메트리 개념이 백자라는 자연의 몸체에 자리 잡은 형국이니 여기서 생겨나는 아름다움과 의미를 발견해내는 일은 생각만으로도 즐겁다.

철 따라 꽃이 피고 사라지듯 세상에 존재하는 것들은 소멸하기 마련이다. 인간의 운명도 그와 다르지 않다. 하나의 꽃을 영원히 소유할 수는 없다 하더라도 우리는 그 꽃의 아름다움을 영원히 즐긴다. 이 장미는 영원히 내 것이 아니지만 장미에 대한 심미의 감정

은 영원한 나의 것이다. 우리가 꽃의 아름다움을 나름의 방식으로 영원히 향유할 수 있는 이유는 그것에 대한 소유권을 고집하지 않기 때문이다. 자연과 함께 생성하고 자연 속으로 사라져가는 것이 어디 동식물뿐이겠는가. 인간도 그와 다르지 않다. 그렇기에 우리는 절대 소유로부터 벗어나 그것의 존재성에 귀를 기울일 필요가 있다. 에리히 프롬이 말했듯이 소유는 순간이고 존재는 영원한 것이다.

소유가 반드시 불필요하다는 것은 아니다. 코르셋 디자인에서처럼 소유 심리는 예술과 삶에 동력을 주는 원천이 될 수 있다. 또한 장미의 경우처럼 소유의 경험은 그것으로부터 온 심미적 경험의 원천이 될 수도 있다. 보석 디자인도 다르지 않을 것이다. 이렇듯 소유와 존재는 동전의 양면과도 같이 불가분의 개념이라 할 수 있다. 그러나 문제는 그것을 인식하는 주체의 태도에 달려 있다. 소유하는 것에 대한 반성과 존재하는 것에 대한 성찰의 노력이 필요하다.

예술은 이러한 소유와 존재를 성찰하는 하나의 방식이다. 장미꽃과 장미 그림 사이의 관계, 몸과 몸 그림 사이의 관계를 성찰하게 한다. 나아가 복식 디자인과 복식의 관계, 보석 디자인과 보석의 관계를 성찰하게 한다. 도자기와 도화의 관계도 다르지 않을 것이다. 예술은 인간과 인간의 삶에 대한 치열한 성찰이다. 삶을 구성하는 요소들이 권력·욕망·본능·섹스·자본·투쟁·음모·사랑·질투 등으로 규정된다면 예술은 이러한 모든 요소들을 성찰하게 만드는 활동이다. 과거 모더니즘 미술은 이러한 삶으로부터 예술을 해방시켰고 순수성을 찾아 형식 실험의 노정을 강행했다. 그러나 이제

그러한 방식은 거대한 삶의 일부만을 담아낼 뿐이다.

문신의 작품을 둘러싼 융합의 미학은 이러한 현대적 삶의 요소들 개개에 주목할 것을 요구한다. 그리고 그것들이 단일한 현실로 묶여 오늘을 이루고 있음을 알게 한다. 개개의 속성을 통시적으로 묶어내는 것이 문신의 작품에 나타나는 융합 미학이라면 그것은 우리가 살고 있는 이 시대 최상의 가치가 아니고 무엇이겠는가. 있는 것을 있게 하고 상호 배려하는 노력, 그리고 이 모든 것을 하나의 단일성으로 묶어내는 삶이란 참으로 쉽고도 어려운 것이다.

문신의
대표작 10선

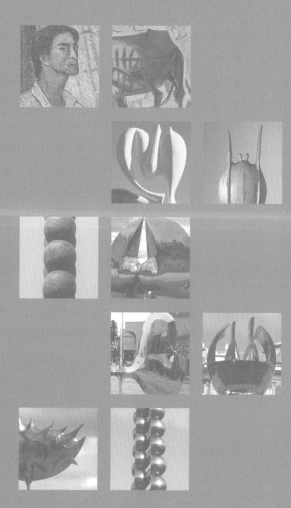

01 「자화상」, 캔버스에 유채, 80×94, 1943.

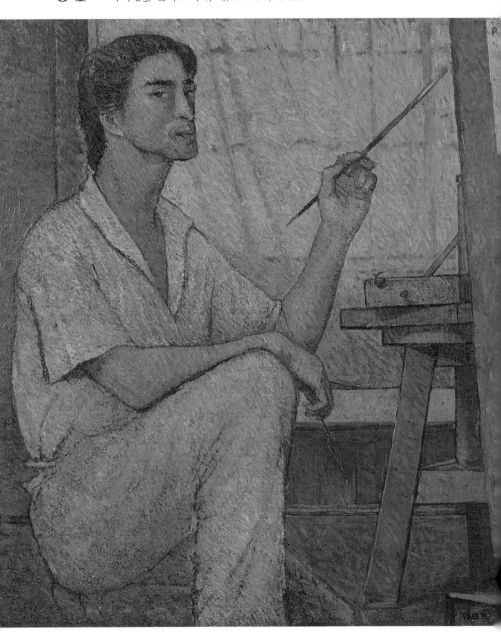

창조적 도전과 결의

격자무늬 창문에 커튼이 드리워진 황토빛 실내. 이젤 앞에 앉은 청년은 거울 속에 비친 자신을 날카롭게 주시하고 있다. 고개를 약간 쳐든 채 입술을 굳게 다문 턱에는 어떤 비장함마저 깃들어 있다. 붓을 쥔 오른손과 나이프를 들고 있는 왼손은 그의 의지가 어디서 온 것인지를 예측하게 한다. 문신이 일본 유학 시절 그린 이 자화상은 예술가로서 자신 앞에 놓인 불투명한 미래에 대한 도전과 결의의 선언문이라 할 수 있다.

이 자화상에는 한 명의 주인공이 보이지만 상황적으로 세 인물상이 등장한다. 거울 앞의 인물과 거울 속의 인물, 그리고 캔버스에 묘사된 인물이 그것이다. 화가 자신인 실재와 거울 속의 허상 이미지는 더 이상 존재하지 않는다. 거울을 바라보던 청년은 오른손에 붓을 들고 있지만 자화상 속의 인물은 왼손에 붓을 들고 있다. 이 그림은 결국 좌우가 바뀐 자신을 관찰하고 비평하면서 그 결과를 캔버스에 기록한 것이다.

따지고 보면 지금 이 순간 우리가 감상하고 있는 청년의 이미지는 문신이라는 청년의 실제 모습이 아니다. 그것은 관찰자가 거울 속의 자신을 바라보며 얻어낸 일종의 연출된 이미지이자 청년 화가 자신에 의해 표현된 상황적 이미지인 것이다. 그런데 화가의 손에 의해 그려진 그림 속의 초상은 어느덧 관객들과 시선이 마주치게 되는 상황으로 바뀌게 된다. 화가가 거울 속에 비친 자신의 이미지와 대질하는 상황은 어느덧 화가와 관객이 대질하는 차원으로 바뀌게 되는 것이다.

이러한 점에서 자화상의 감상과 해석의 묘미가 생겨난다. 화가가 연출하고 표현한 얼굴은 관객을 향해 말을 건넨다. 관객은 화가가 표현한 조형적 언어를 통해 어떤 의미들을 전달받는다. 이 과정에서 작가와 관객 사이에는 소통이 이루어지게 된다.

문신이 남긴 「자화상」 속의 인물은 이제 우리를 바라보고 우리에게 말을 건넨다. *나는 1943년을 살고 있는 청년 화가 문신입니다. 나는 예술가로서 나의 운명에 대한 도전과 결의를 당신에게 보입니다.* 그의 발언은 하나의 선언문처럼 시공간을 초월해 보는 이들 모두에게 전달된다. 그리고 관객은 자화상에 담긴 여러 가지 의미들을 나름대로 읽어낸다.

「자화상」은 문신의 개인사를 담은 무한한 메시지의 보고다. 거기에는 식민지 상황에서 현해탄을 밀항한 어느 청년의 인생사가 숨겨져 있으며, 일본인 어머니와 한국인 아버지 사이에 태어나 버림과 방황, 그리움의 삶을 살았던 한 개인의 삶이 압축되어 담겨 있다. 이 자화상은 단순한 개인의 이미지를 모방하는 차원을 떠나 예술가로서 개인의 운명과 그 개인이 걸어온 시대와 삶을 반영하고 있다는 차원에서 성공작이다.

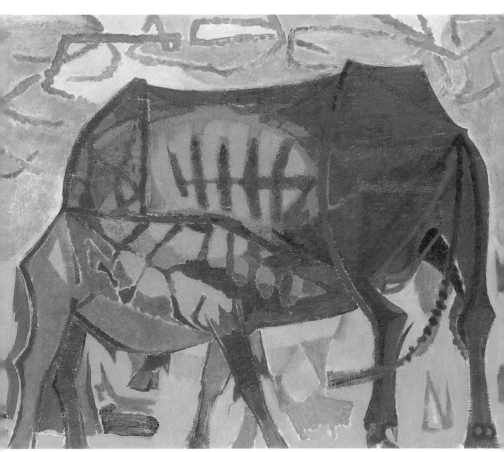

시대를 반영하는 예술

소는 그림의 기원 이래 화가들이 즐겨 다뤄온 소재다. 우리나라의 이중섭이 그러했고 스페인 태생인 피카소 역시 소를 소재로 수많은 작품을 남겼다. 작가가 소를 그리는 이유는 시대적 상황이나 개인의 경험에 따라 제각기 다르겠지만 대개 그 짐승이 가진 조형성과 우직한 힘에 대한 예찬 때문인 경우가 많다. 우리같이 농경 기반 사회에서 황소는 노동·순종·전통을 상징하는 기호로 여겨지기도 한다.

1957년 문신은 황소 한 점을 그렸다. 박고석과 함께 현대미술가협회를 창립하던 해였다. 사실 문신의 황소는 그가 이전에 그렸던 닭이나 생선처럼 하나의 소재 이상의 것이 아니었다. 황소 그림이 단 하나뿐이라는 점은 어쩌면 이 짐승에 대한 작가의 무관심을 대변한다. 그러나 「황소」는 구상에서 추상으로 넘어가는 시기의 문신의 조형 능력을 단숨에 보여주는 귀한 자료라 할 수 있다. 또한 이 그림은 한국 현대미술의 상황을 반영하고 있다는 점에서 나름의 의미를 지닌다. 따라서 「황소」에 나타나는 조형성과 그를 둘러싼 미술사적 상황과의 관계를 살펴보는 것은 이 그림의 가치를 진단하기 위한 기본 배경이 될 것이다.

우선 「황소」의 조형적 특성은 대상의 외적 형태를 묘사하는 차원을 넘어 황소의 습성과 기본적 구조에 대한 관심에서 발견된다. 눈으로 관찰한 대상을 사실적으로 재현한 것이 아니라 추상적 관점으로 재해석된 소의 이미지를 표현한 것이다. 소의 엉덩이는 다각형의 깔때기와 같은 기하학적 형태로 그려져 있으며 꼬리는 꼭짓점에서 시작되어 두 갈래의 빗줄처럼 좌우로 드리워져 있다. 소의 몸통은 껍질이 벗겨지고 해부된 모습으로 갈빗대·근육질·혈관이 드러난 형국이다. 언뜻 보기에 화면에 등장하는 소는 한 마리 같지만 자세히 보면 두 마리다. 그것들은 중첩된 형태로 그려져 있어 불확실하지만 어떤 공간을 느끼게 한다. 황소는 고개를 돌려 자식을 애무하는 듯하고, 그 모습은 화면을 지배하면서 강인한 존재로 표현되어 있다. 황소는 문신이 평생 자랑스럽게 여겼던 아버지의 모습으로 해석될 수 있지 않을까.

1950년대 후반은 한국 미술계의 변화를 위한 집단적 움직임이 시작되던 시기였다. 현대미술가협회는 추상미술에 대한 관심을 가진 작가들이 중심이 되어 결성했고 한국 현대미술운동의 기원을 이루는 그룹으로 정리되었다. 「황소」는 문신의 예술 세계가 구상에서 추상으로 전환하는 시기의 대표적 작품이자 그 안에는 표현주의와 입체주의 그리고 추상미술로 이어지는 조형적 실험의 노력들이 깃들어 있다. 한국에서 비정형적 추상의 수용 시기가 1950년대 후반이라는 점에서 이 그림은 문신을 현대회화의 선두 주자의 한 사람으로 추앙하게 하는 요인이 된다. 문신은 「황소」를 그린 4년 뒤인 1961년 서구 추상회화의 본향인 프랑스로 건너간다.

「무제」, 석고, 54×82×20, 1990.

시메트리의 새로운 형식 실험

문신은 1961년 프랑스로 떠난 후 일시 귀국했다가 1967년 재차 프랑스로 건너가 파리에 정착했으며 이때부터 추상조각에 전념하게 된다. 이 시절의 자료들을 보면 문신은 이미 시메트리 구조를 품은 작품들을 선보이고 있다. 그러나 문신의 추상조각에 등장하는 시메트리 개념은 엄격한 좌우 대칭의 형태에서 나온 것이 아니었다. 그것은 보다 미학적 성찰이 요구되는 어떤 세계였으며 당시에 제작된 석고조각을 통해 확인할 수 있다.

「무제」로 이름 붙여진 이 석고조각은 1969년에 제작된 것으로 문신의 뛰어난 조형감각을 보여주는 작품이다. 당대 파리 화단을 주름잡던 마이욜이나 브랑쿠시 풍의 추상조각과는 다른 균형과 조화의 미가 넘친다. 이러한 균형미·조화미는 유기적 선율의 생명감을 품은 상부의 곡면과 하부의 기하학적 볼륨 사이에 설정된 긴장에서 비롯된 것이다. 부드러움과 날카로움의 어울림에서 음과 양의 조화로움마저 엿볼 수 있다. 그리고 이러한 이중적 대비의 구조는 볼륨의 안과 밖에 설정된 절묘한 형태의 공간에서도 적용되며, 거대한 볼륨을 아래로 끌어내려 지면에 고정시키는 한 쌍의 축에서도 동일하게 나타난다.

이 작품은 형태상으로는 비록 좌우 대칭의 구조를 지니고 있지 않지만 두 개의 이질적인 것들이 모여 하나를 이룬다는 문신 미학, 즉 시메트리의 근본을 그대로 따르고 있다. 마치 남과 여가 단위적 개체로 존재하지만 동시에 인간이라는 단일성을 나타내는 존재인 것처럼 이 작품에서 느껴지는 것은 형태의 차이와 동시에 그 차이를 넘어선 융합의 세계다. 이처럼 문신의 시메트리 미학은 서구에서 말하는 이성과 과학의 방법론을 적용한 기계적 도상과 그 해석의 방법을 따르고 있지 않다. 이 석고조각에서 보듯그의 작품들은 동양적 정신에 근거한 이기일원론理氣一元論적 사상으로부터 미학적 양분을 제공받고 있다.

한편 이 조각이 지닌 아름다움의 근원은 석고라는 재질과 그 물성에서도 나타난다. 석고조각은 문신의 예술에 중요한 의미를 가진 하나의 경향으로서 인정받고 있으며, 그가 남긴 250여 점의 석고조각은 국내 비평계에 새로운 연구 과제로 남아 있기도 하다. 문신의 석고조각은 두 가지 경위에서 제작되었다. 하나는 청동 주물을 뜨기 위한 원형으로서 석고 작업이요, 다른 하나는 그 자체로 오리지널 작품으로서 석고조각이다. 문신은 이 모든 작업을 위해 철로 심봉을 넣고 알루미늄 망으로 감싸며 석고를 올리는 방식을 개발했다. 이렇게 일품성을 지닌 문신의 석고조각에는 작가의 숨결과 손길이 그대로 담겨 있으며 그의 높은 예술성을 담보하고 있다. 그리고 폴리에스테르와 함께 새로운 형식 실험을 위한 재료로서 연구되어야 할 작품 경향의 하나가 되었다.

04 「무제(개미)」, 참나무, 25×127×15, 1970.

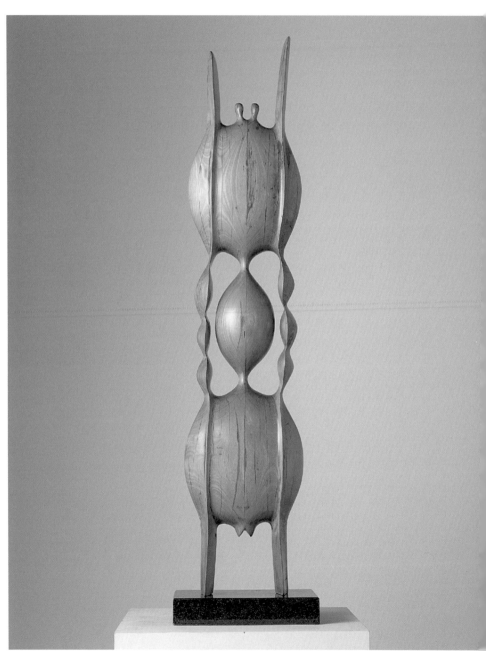

구상과 추상 사이에 놓인 예술

문신은 평소 주제에 관심을 보이지 않았지만 개미는 예외였던 것 같다. 자료를 보면 위에 소개한 1970년의 목재 작품을 제작한 이후 청동과 스테인리스강으로 다양한 크기의 개미 연작을 만들었다. 창원시립마산문신미술관의 정원에 설치해놓은 일련의 대형 작품에도 「개미」가 포함되어 있는데 그 크기는 자그마치 5미터 80센티미터에 달한다.

개미가 유독 문신의 조형적 호기심을 끌었던 이유는 무엇일까. 곤충 가운데 가장 작은 부류에 속하는 미물이지만 개미는 문신에게 고향 혹은 유년기를 떠올리게 하는 소재였다. 지렁이·풍뎅이·하늘소 등과 더불어 놀던 기억은 누구에게나 있지만 어린 문신에게 이러한 미물은 특별한 것이었다고 회고한다.

문신의 「개미」 연작은 크기와 재료는 다르지만 모두 동일한 형상을 취하고 있다. 이러한 동어 반복의 제작 방식은 문신의 조각 전체에 고르게 나타나는 요소다. 형상 전부를 그대로 옮기는 경우도 있으나 형상의 일부를 떼어내 독립적으로 조형하는 경우도 가끔 있다. 이러한 작업 태도는 문신의 형태 연구가 치밀한 스케치와 드로잉의 과정을 거치며 진행되었음을 알게 한다.

문신의 「개미」는 제목의 구체성과는 다르게 추상조각으로 완성되었다. 구상과 추상의 경계에 서 있는 것은 제목 때문이다. 사실 문신이 이 작업을 완성했을 때는 제목을 「무제」로 붙였다. 「개미」라는 제목은 작품이 완성되어 대중들에게 보여지면서 자연스럽게 붙여진 것으로 알려져 있다.

문신이 친필 원고를 통해 밝힌 것과 같이 그는 작품의 구상이나 제작에 앞서 특정한 동물·식물·인간의 형상을 참고하지 않았다. 순수 조형적 형상 그 자체가 조각의 출발점이었다. 그러나 그의 작업이 결과적으로 개미나 바닷새 같은 동물을 연상시키는 것은 우연이 아니었다. 그가 유년기에 고향에서 본 것과 그 기억이 반영된 결과였다. 문신은 이러한 해석을 부정하지 않았다. 그가 몇몇 작품에 '개미'와 '해조' 등의 제목을 붙인 것을 보면 이를 알 수 있다.

문신의 「개미」는 구상과 추상의 중간 지대에 자리 잡고 있다. 그가 표현하고자 했던 것은 사실 개미의 외적 형상이 아니라 그것의 배면에 숨겨진 본질적 형태라 할 수 있다. 마치 폴 세잔Paul Cézanne, 1839-1906이 항구적 질서를 지닌 형태를 원통·원뿔·구체로 보았듯이, 문신은 선율과 리듬을 지닌 시메트리의 구조를 통해 대상이 지닌 본성과 본질을 표상했다.

05 「태양의 인간」, 아피통, 120×1300×120, 1970.

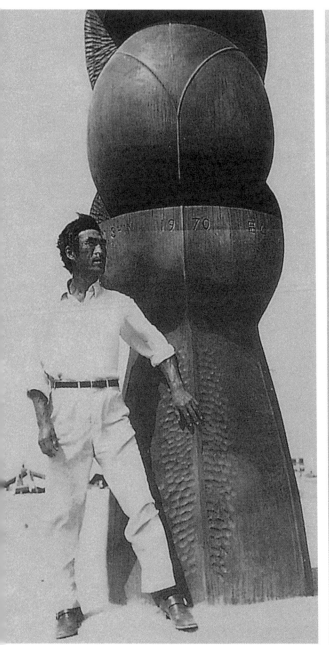

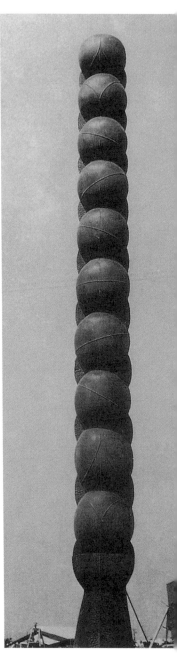

자연과 생명을 위한 토템

「태양의 인간」은 프랑스 남부 지중해 연안의 해변 도시 포르 바카레스에 자리 잡은 야외 조각공원에 설치된 13미터 높이의 거대한 목조 작품이다. 1970년 '백사장 미술관'이라는 이름으로 열린 국제조각심포지엄에 초대되어 현지에서 제작된 이 작품은 문신이 국제 조각계에 발을 들여놓게 된 결정적 계기가 되었다.

「태양의 인간」은 직경 1미터 20센티미터의 반구체 형태들이 12단계로 반복되면서 하늘로 치솟는 탑 모양의 형상을 하고 있다. 이는 마치 세포 줄기가 쌍으로 분열해 끝없이 증식하는 모양을 연상시키면서 영속적으로 생성되고 이어지는 생명의 신비감을 보여준다. 이 작업을 할 당시 문신은 작품에 특정한 주제를 염두에 두지 않았다. 문신은 자연 관찰에서 연유된 순수 형태에 관심을 두고 있었으나 그가 만들고자 했던 것은 생명의 원형적 존재였다. 그 목표는 원과 선에 의한 시메트리 구조를 통해 실현되었다. 「태양의 인간」은 그 거대한 첫걸음을 기념비적으로 성공시킨 작품이다.

그런데 이 대목에서 흥미로운 부분은 작품의 제목이다. 「태양의 인간」에서 보듯이 인간이 중심에 있기 때문이다. 인간은 누구인가. 빛의 아들로서 신격화된 태양을 지시하고 있는가, 아니면 태양이 보낸 사자使者를 나타내는 말인가. 동서를 막론하고 태양은 빛·절대·자연의 상징으로 여겨져왔다. 특히 지중해 지역의 태양은 그 광선의 부드러움과 풍요로움으로 대지의 포도밭과 바다의 생명 있는 것들을 양육하는 에너지로 찬미되었다. 남부 프랑스 현지에서 공공 조형물로 제작된 이 작품은 태양 숭배 의식에 대한 기억을 불러일으켰다. 프랑스 평론가 자크 도판이 일찍이 "문신의 작품은 샤머니즘의 범신론적 영감의 세계로 우리를 초대한다"고 평한 것도 이 같은 맥락에서 이해될 수 있다. 문신의 태양은 자연을 상징하는 토템이었고 인간은 그 태양의 빛을 받아 존재하는 자연의 아들임을 나타내고 있다.

문신의 작품은 자연과 생명의 원형적 구조에 대한 관심의 표현이자 동시에 대자연을 살아가는 인간 존재에 대한 탐구로 요약된다. 「태양의 인간」은 우주 만물의 생명 현상을 주도하는 태양과 그 빛 속에서 자신의 존재성을 확인하려는 한 인간의 신앙 고백이라 볼 수 있을 것이다. 결국 「태양의 인간」은 자연을 살아가는 문신과 우리 자신에 다름 아닌 것이다. 문신이 시대의 거장으로 인정받게 된 것은 그의 작품이 매우 개성적이면서도 만인을 감동시키는 미학적 보편성을 획득하고 있기 때문이다.

「태양의 인간」을 감상할 때 간과하기 쉬운 부분이 하나 있다. 반구 형태의 표면마다 돌출된 선들이다. 그것은 이른바 나무의 수맥이며 자연을 양육하는 태양의 빛이자 작가의 팔뚝에 약동하는 혈관이다.

06 「화 I」, 스테인리스강, 400×276×92, 1988.

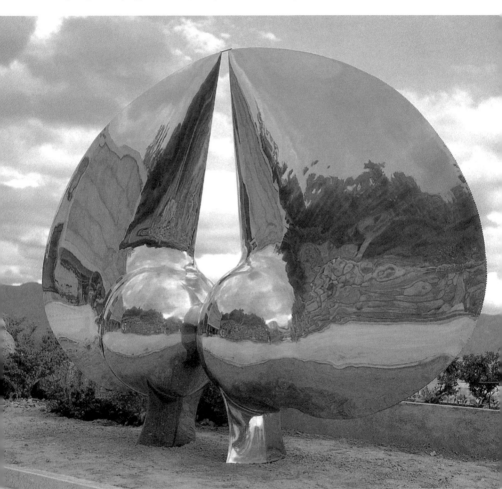

자연의 본성을 비추는 거울

1988년에 제작된 「화 I」은 문신이 스테인리스강으로 만든 최초의 작품으로 알려져 있다. 작품의 형태는 마주 보는 한 쌍의 비둘기 혹은 소나무 씨앗을 연상시킨다. 그러나 이 작품을 제작할 당시 문신은 구체적인 동식물을 묘사하는 데 관심이 없었다. 작가 자신이 밝히고 있듯이 "선과 선들로 연결된 원, 타원, 또는 반원만으로 구성된" 작품이었다. 문신의 작품 대부분이 그렇듯 이 작품의 성과 또한 동식물의 외적 형태에 집착하지 않고 순수 조형에 의해 보다 본질적인 영역에 다가서려는 작가의 의지가 제대로 표현되었다는 데 있다.

문신이 「화 I」을 통해 탐구하고 있는 본질적 영역이란 제목이 알려주듯이 화합·조화·통일의 세계요, 나아가 단일과 융합의 세계다. 이러한 논리는 독일의 음악가들에게 창조의 영감을 불러일으키는 근간이 되었다. 각 악기 간의 차이를 조화롭게 배치해 단일성을 만들어내는 관현악은 문신 헌사곡을 통해 또 다른 융합으로 이어졌다. 조각과 음악을 연결시키는 미학적 형식은 바로 시메트리였다.

「화 I」의 형태를 구성하는 기본 형식은 두 개의 원, 그리고 날개를 감싸는 두 개의 직선과 곡선이다. 작가는 이 작품을 제작하기 전에 많은 데생을 남겼다. 직선과 곡선에 의해 구성되는 원형과 타원의 형태들은 작품을 위한 밑그림이 되었다. 이렇게 완성된 평면 드로잉은 드디어 3차원의 볼륨으로 조형되면서 작가만의 새로운 조각적 언어로 탄생된다. 한편 이 작품의 재료인 스테인리스강이 주는 재료적 속성은 문신의 작품에 큰 미학적 의미를 부여했다. 광택이 나는 금속의 표면에서 일어나는 반사 효과는 관객들에게 즐거움을 제공하면서 이 작품을 명작의 반열 위에 올려놓았다.

조각의 중심에 자리 잡은 두 개의 원형 볼륨에 비친 세상은 마치 물고기 눈에 비친 세상처럼 광각으로 펼쳐져 있다. 이와는 대조적으로 날개의 표면에 비친 세상은 또 다른 이미지를 제공한다. 원형 볼륨의 이미지가 세계의 외상을 종합적으로 담아내고 있다면 날개에 비친 이미지는 앵포르멜 회화의 그것처럼 변형된 세상을 보여준다. 작품 앞에 선 관객은 이처럼 다양한 자연의 이미지 앞에서 탄성을 자아내게 된다. 그러나 우리의 미적 감흥은 단순한 거울 효과에 그치지 않는다. 중요한 것은 법칙 속에서도 끝없이 변화하는 자연의 본성을 깨닫게 하는 조형적 원리로서 작품이 지닌 시메트리 구조다.

이 시메트리 구조의 발견은 작품의 형식과 그 형식 속에 투영된 자연 이미지를 예술적 차원으로 이끄는 근간이 된다. 동일한 것의 중복과 그 이중적 구조에 비친 하나의 세계에 대한 미학적 해석의 가능성, 이것이 형식과 내용의 일치를 이루는 문신의 작품 「화 I」이 분출하는 힘이다.

07
「화 Ⅱ」, 스테인리스강, 382×234×65, 1988.

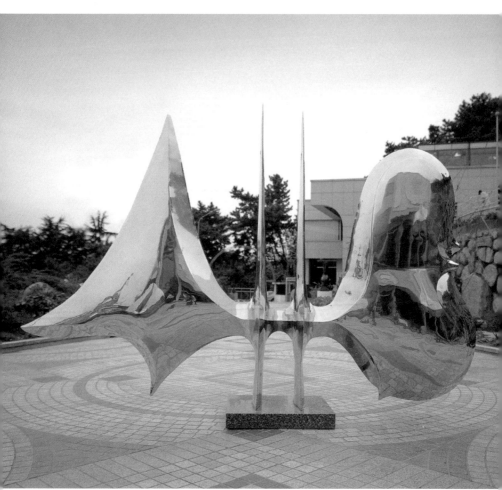

비대칭적 대칭으로서 시메트리

「화 II」는 문신의 시메트리 작업 가운데에서도 특이한 구성을 보여주는 조각으로 유명하다. 이미지에서 보듯이 이 작품은 좌우 비대칭의 형태를 이루고 있다. 그러나 거기에는 좌우 균형 그리고 조화의 미가 단호하고도 차가운 입체적 형태를 빌려 모습을 드러낸다. 여기서 발견할 수 있는 미감은 바로 '비대칭적 균제미'라고 부를 수 있는 어떤 것이다.

이미 잘 알려진 바와 같이 문신이 추구해온 시메트리 개념은 제도기로 그려진 과학적 대칭성을 말하는 것이 아니다. 마치 사람의 손·발·귀 같은 신체의 기관이 그러한 것처럼 그의 작품은 좌우 대칭형을 이루고 있으나 언제나 자연이 개입하는 범위 안에서의 오차를 허용한다. 떡잎의 형상이 대자연의 지배 속에서 시메트리의 원리를 따르지만 세상의 풍파와 특수한 조건에 상응하는 과정에서 각각의 형태로 변하는 것과도 같다. 이것이 단일성과 다양성 사이에 설정된 모순적이면서도 조화로운 관계이며 이는 곧 대자연의 이치를 파악하는 통합적 원리가 된다.

문신의 시메트리 개념은 좌우 대칭의 구조를 가지면서도 그것을 파괴함으로써 자연의 숨결을 받아들이는 열린 구조를 지니고 있다. 그는 대칭과 비대칭 사이의 관계를 유기적 생명의 현상으로 보았으며 정도의 차이는 있지만 대부분의 작업에 이러한 오차를 적용시켰다. 이러한 맥락에서 보면 「화 II」는 문신 조각의 시메트리가 갖는 미학적 해석의 정수를 가장 대담하게 표현한 작품이라 할 수 있다.

시메트리가 갖는 대칭과 비대칭의 통합적 원리는 독일의 젊은 작곡가 안드레아스 케르슈팅에게 특별한 영감을 불러일으켰고, 그 결과 문신에게 헌사곡을 바치면서 장르를 뛰어넘은 예술 형식으로 새롭게 재탄생한다. 본문에서 살펴본 바와 같이 케르슈팅은 바덴바덴에서 열린 문신 조각전을 계기로 야외 공간에 설치된 「화 II」를 접했고 이 작품의 비대칭적 균제미에 특별한 관심을 가졌다. 그에게 문신의 작품은 "부드럽고 우아하면서도 긴장감으로 꽉 차 있는" 미학적 대상이었다. 케르슈팅은 비대칭적 균제를 조화·일치·협조·화합, 그리고 나아가 절제와 배려를 생명으로 삼는 관현악의 근간으로 여겼다. 그리고 이러한 추상적 개념을 구체적이고 명확한 형태인 스테인리스강조각으로 형상화시킨 문신의 작품에 남다른 감동을 느낀 것이다.

문신의 「화 II」는 형태상 곡선과 직선을 조화롭게 상호 연계시키면서 부드러움과 강인함 그리고 날카로움과 여유의 감동을 동시에 드러내고 있다. 그리고 투명한 스테인리스강의 표면은 조각의 주변을 비추며 자연물들을 품으로 끌어안고 있다. 시메트리에 담긴 의미의 다양성을 가장 과감하게 보여주는 작품이다.

08 「우주를 향하여Ⅱ」, 스테인리스강, 120×300×95, 1988.

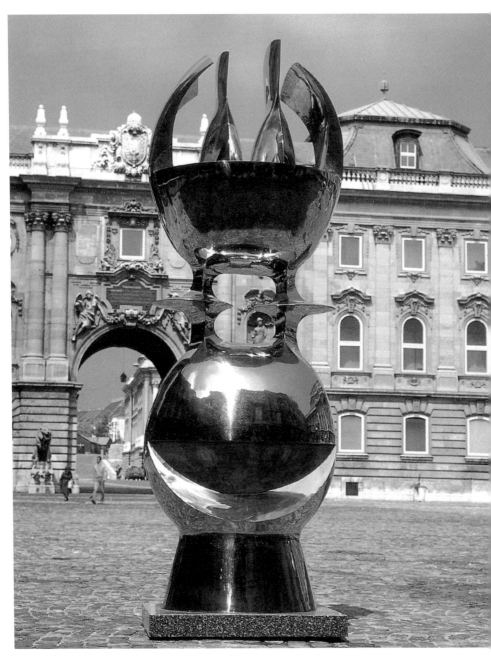

대자연의 생명성에 대한 찬사

1985년과 1988년 문신은 스테인리스강으로「우주를 향하여」연작을 제작했다. 기록에 따르면 문신은 1969년과 1970년 프랑스에서 폴리에스테르 작품을 제작했는데 위의 작품들은 이것을 원형으로 삼아 스테인리스강으로 확대 제작한 것이라 한다. 이때 제목은 수은빛 은색의 재질감에 영감을 받아「우주를 향하여」라 붙이게 되었다고 한다. 이후 1989년에는 청동으로「우주를 향하여 Ⅲ」와「우주를 향하여 Ⅳ」를 제작한다.

문신이 말하는 우주란 어떤 세계일까. 별이 무수하게 뿌려진 천궁의 공간을 말하는 것일까. 아니면 태초부터 지금까지 이어지는 무한대의 시간을 말하는 것일까. 그것도 아니라면 플라톤이 말하는 이데아처럼 관념에 존재하는 절대 영역인 것일까. 사실 문신은 우주에 대해 구체적으로 언급하고 있지 않다. 우리가 꿈꾸는 미래 정도로 묘사한다. 그러나 우리가 그의 예술에 나타나는 유기적 생명론을 염두에 두면 그의 우주란 생명 현상을 운영하는 주체로서의 대자연 개념으로 받아들일 수 있을 것이다.

꽃이 피면 나비가 찾아오듯 문신의 예술관은 이렇게 대자연의 이치를 따르는 가운데 확신에 차 있다. 이것은 예술가들에게 매우 중요한 태도다. 문신이 말하는 우주가 곧 대자연이며 대자연은 곧 생명성으로 이어진다.

문신의 자연관은 한마디로 생명에 대한 찬미라 할 수 있다. 따라서「우주를 향하여」에 등장하는 작품의 형태는 '생명을 향하여' 혹은 '대자연의 법칙성을 향하여'라는 말로 이해된다.

여담이지만「우주를 향하여 Ⅱ」를 가만히 바라보면 거기에는 외계인의 형태가 보인다. 입을 활짝 벌리고 웃는 얼굴에 눈은 머리 위로 돌출되어 있으며 그 위에는 다시 둥근 안테나 혹은 관을 썼다. 지구상에 이런 형상을 한 생명체가 없기 때문에 이 조각상은 완전한 추상적 형상이라 할 수 있다. 추상적 형태에 보는 이의 상상력이 작용해 어떤 새로운 상을 만들어내는 것이다. 작품의 해석 방식은 전적으로 관객의 상상에 따라 달리 나타날 수 있고 그것이 바로 문신이 원하는 바일 것이다. 꽃이 피면 그 향기에 나비가 찾아오듯 추상 언어로 핀 조형의 꽃이 향기를 낼 때 보는 이들의 무한한 상상은 나비가 되어 그 둘레로 찾아든다.

문신의「우주를 향하여」는 미지의 영역을 향해 지구의 소식을 전하는 송신소처럼 보이기도 한다. 전파의 내용은 대자연을 향해 던지는 한 조각가의 찬사이며 생명에 대한 경의라 할 수 있다. 그 힘은 어디서 오는 것인가. 문신은 이에 대해 자신 있게 답한다.

"모든 우주 만물 형태의 기본은 원과 선이고 그것을 입체로 표현했을 때 우리는 그것에 생명을 불어넣을 수 있다."

09 「해조 II」, 브론즈, 156×85×37, 1989.

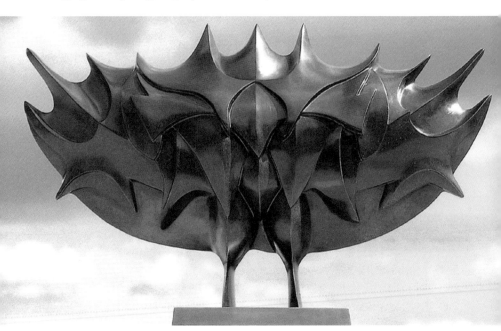

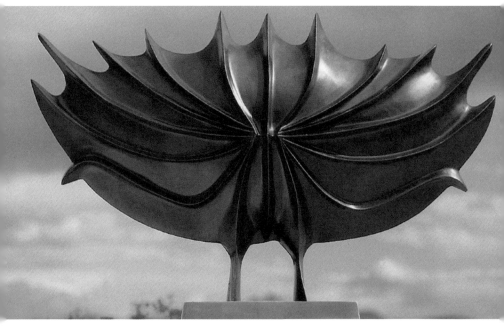

바닷새에 숨겨진 비밀

「해조 II」는 문신의 작품 가운데 구체적인 대상을 밝히고 있는 몇 되지 않는 작품의 하나다. 그가 작품의 제목에 붙인 동물이나 곤충의 이름은 해조 외에 개미나 용 정도를 들 수 있다. 문신은 작업 대부분에 「무제」라는 제목을 붙였다. 작품에 제목을 없애고 무제를 제목으로 붙이기 시작한 것은 모더니즘 시기부터로 알려져 있다. 자연의 외관을 모방하는 전통적 미술에서 벗어나 이르게 된 추상미술은 다시 진보해 미니멀 아트의 경향으로 환원되는데, 이 과정에서 주제가 없다는 의미의 '무제'라는 작품 제목이 등장하게 된 것이다. 결국 작품을 둘러싸고 남는 것은 재료·물질·형식밖에 없었고 드디어 조각은 물질 그 자체를 뜻하는 물자체로 규정되었다.

우리가 「해조 II」를 제목 없이 접한다면 그것은 하나의 추상조각으로 감상될 것이다. 그러나 작품에 붙여진 제목으로서 「해조 II」를 접하는 순간 그것은 관객들에게 또 다른 세계를 보게 만든다. 제목이 관객에게 추상과 구상 사이의 어떤 것을 보도록 안내하는 것이다. 가령 우리가 보는 것은 청동의 재질로 된 단위들이 마치 비늘처럼 덮인 추상적 형상이다. 그러나 제목을 참고할 때 우리는 바닥에 양발을 턱 벌리고 육중한 날갯짓을 하는 새를 떠올리게 되는 것이다.

문신의 「해조 II」는 이렇듯 추상적 형태에 구상적 제목을 붙임으로써 제삼의 형상으로 관객들에게 다가온다. 이 두 개의 요소를 종합해보면 문신이 「해조 II」를 통해 표상하고자 했던 것은 강인한 생명성이었을 것이다. 문신은 청동 재질의 추상적 형상에다 거친 자연을 살아가는 한 마리 새의 이미지를 결합시키며 지금까지 경험하지 못했던 유기적 자연의 힘을 우리에게 선사하고 있다.

「해조 II」의 배면은 중심에서 외부로 확산되는 날카롭고도 강인한 선들로 채워져 있다. 이것은 앞면의 겹겹이 쌓아 올린 비늘 또는 깃털의 이미지와는 다른 형태를 취하고 있다. 이러한 선묘와 면들의 집합은 어느덧 하나의 덩어리로 융합되면서 완결된 조형미를 드러내 보인다. 하늘을 배경으로 우뚝 선 새의 모습을 닮은 문신의 작품은 거친 세상을 살아가는 우리에게 많은 것을 시사한다.

10 「올림픽 1988」, 스테인리스강, 800×2500×400, 1988.

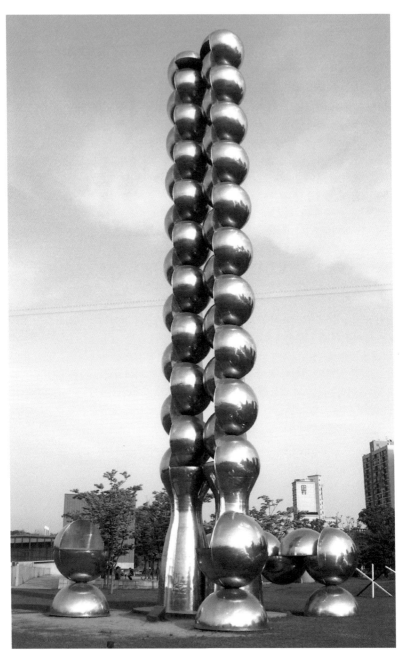

환경조각의 정수를 세우다

「올림픽 1988」은 문신의 1970년 목조 작품 「태양의 인간」 이후 환경조각의 절정을 이루는 야심작이다. 제24회 서울올림픽을 계기로 제작된 높이 25미터의 거대한 이 스테인리스강 작품은 38개의 반구형 볼륨으로 구성된 한 쌍의 기둥으로 구성되어 있다. 반복적 패턴과 파상적 리듬 그리고 금속 표면이 주는 반사 효과에 의해 환상적 다이나미즘의 세계를 보여준다. 프랑스의 대표적 평론가인 피에르 레스타니는 이 작품을 올림픽공원의 조각 가운데 가장 인상적인 것으로 평가하고 그 이유를 작품이 지닌 '현대성'으로 지적하고 있다. 현대성의 의미가 '지금 이곳'이라는 시공간의 속성이라면 문신의 작품은 우리 시대의 정신성을 반영하는 작품으로 이해될 수 있다.

이 작품의 특성은 주변 환경을 거울처럼 비추고 있다는 점이다. 하늘을 배경으로 우뚝 선 대형 반구의 표면에는 구름과 주변의 수목, 아파트와 공원을 찾은 사람들의 이미지가 반영된다. 그것은 대자연의 메시지를 연속 촬영한 필름처럼 반복적이면서도 자체로서 움직임을 보인다. 피에르 레스타니가 노래하듯 묵주 알과도 같은 「올림픽 1988」은 강렬한 수은빛 리듬을 발산하면서 '우주와 생명의 음율'을 다양하게 연주해내고 있다. 아침의 푸른 햇살과 저녁의 황혼에 이르기까지 그곳을 찾은 이들에게 변화하는 자연의 숨결을 느끼게 한다. 「올림픽 1988」은 물질과 비물질 사이에 존재하는 어떤 것이자, 현실과 비현실 사이에 존재하는 어떤 것이다. 자연이 전하는 빛의 메시지를 받아내는 안테나이자 지구의 소식을 우주로 전하는 송신탑이다.

환경조각으로서 「올림픽 1988」은 올림픽을 계기로 제작된 것이다. 지구의 제전祭典으로서 화합과 배려의 메시지를 상징하는 올림픽은 조각가 문신의 작업에 적합한 주제였다. 그의 작업이 올림픽공원의 대표작이 될 수밖에 없는 이유는 크기 때문이 아니라 비평가들이 말하는 동시대성이 깃들어 있기 때문이다. 시대가 요구하는 균형·융합·화합의 정신은 문신 예술의 가치였다. 그의 시메트리는 상대와 하나되고 상대를 배려하는 융합의 미학을 나타내는 형식이자 논리였다. 문신은 이러한 시메트리의 정신을 원·반원·선으로 표현했고 나아가 구와 반구를 통해 3차원으로 실현했다. 이 실험을 완성시킨 대작이 바로 「올림픽 1988」이다.

「올림픽 1988」의 근처에는 세계적인 프랑스 조각가 세자르 발다치니의 「엄지손가락」이 자리 잡고 있다. 곧추세워진 엄지는 올림픽 경기의 목표인 최고·유일·절대의 정신을 나타낸다. 그러나 시대가 바뀐 지금 현대가 요구하는 최상의 가치는 화합·다양성·융합의 정신일 것이다. 문신의 「올림픽 1988」이 중요한 이유는 그의 시메트리 미학이 '유일'과 '배려'라는 두 영역의 융합에 있으며 이 작품이 그의 미학을 드러내고 있기 때문이다.

문신 연보

1922	1월 16일 일본 큐슈 사가켄 다케오에서 한국인 아버지 문찬이와 일본인 어머니 치와타다키 사이의 2형제 가운데 차남으로 출생. 호적상으로는 1923년 1월 16일 마산시 오동동 103번지 출생. 본명은 문안신
1927	부모와 마산으로 귀국. 오동동 할머니 집에서 생활
1929	마산공립보통학교(현 마산 성호초등학교) 입학
1930	부모는 다시 일본으로 건너감
1938	초등학교 친구 서두환과 함께 일본으로 밀항
1939	도쿄 일본미술학교 양화과 입학
1943	일본 예술인촌에서 「자화상」 그림
1945	해방과 더불어 마산으로 귀국
1945-47	귀국 후 마산·부산·대구 등지에서 회화와 부조 전시회 개최
1948	제1회 개인전, 동화화랑(현 신세계백화점), 서울
1949	제2회 개인전, 동화화랑, 서울
1952	종군화가로 판화 「야전병원」 제작
	청원때과 결혼, 1953년 장남 장철, 1955년 장녀 장옥 출생

1953	제3회 문신 양화전, 부산·대구·마산
1957-59	한묵·박고석·유영국 등과 모던아트협회 활동(2-5회전 참여)
1960	도불(渡佛) 기념 소품전, 미우만 백화점 화랑
1961	1차 도불, 프랑스 파리에 도착. 김흥수의 소개로 라브넬 고성 보수 공사 시작
1965	귀국. 정성채와 결혼해 이태원에 정착(1967년 이혼신고)
1965-66	홍익대학교 미술대학에서 강의
1967	개인 도불전, 신세계화랑(유화 32점, 합성수지 입체 작품 7점 출품). 2차 도불
1968	파리에 정착해 추상조각 시작. 리아 그랑빌러와 만남
1970	포르 바카레스에서 열린 국제조각심포지엄에 13미터 높이 나무조각 「태양의 인간」 출품
1971	리아 그랑빌러 화랑 개설 '아르 콩탁트'(Art-Contacts) 개설 기념전에 6명의 조각가와 함께 참여, 파리 살롱 아르 사크레(Art Sacres)에 참여, 파리 현대조각 그룹전, 테레즈 루셀(Thérés Roussel) 화랑, 페르피낭, 파리
1972	살롱 그랑 에 쥔느 도주르디, 그랑팔레, 파리 살롱 드 마르스 국제 조각전, 메트로 생 오귀스탱(Metro Saint-Augustin), 파리 살롱 드 메, 파리 현대미술관, 파리
1973	살롱 드 마르스, 메트로 생 오귀스탱, 파리 살롱 드 메, 파리 현대미술관, 파리

포름 에 비(Forme et vie) 회원전

9월, 대형 석고조각 작업 중 추락해 척추 부상. 병실에서 채화

작업 시작

살롱 콩파레종, 그랑팔레, 파리

살롱 그랑 에 쥔느 도주르디, 그랑팔레, 파리

목(木)조각 7인전, 파리조각센터, 파리

1974 포름 에 비 회원전

살롱 드 메, 파리

살롱 콩파레종, 그랑 팔레, 파리

살롱 그랑 에 쥔느 도주르디, 파리

1975 조각과 데생 개인전, 멘슈화랑, 함부르크, 독일

국제 현대조각야외전, 이탈리아

살롱 드 메, 파리 현대미술관, 파리

살롱 그랑 에 쥔느 도주르디, 파리

11월, 파리 남쪽 30킬로미터 프레테에 농가 창고를 빌려 작업

실로 개조하고 정착

1976 살롱 드 메, 라 데팡스, 파리

포름 에 비 회원전

한국현대회화전, 테헤란, 이란

귀국 개인전, 진화랑, 서울

1977 마산에서 귀향전

살롱 드메, 라 데팡스, 파리

살롱 그랑 에 쥔느 도주르디, 그랑 팔레, 파리

현대조각 77년 전(展), 현대조각센터, 파리

1978	살롱 콩파레종, 그랑 팔레, 파리
	포름 에 비 회원전
	살롱 드 메, 라 데팡스, 파리
	살롱 그랑 에 쥔느 도주르디, 그랑 팔레, 파리
	뚜르 예술 페스티벌(Tour Multiple 78), 뚜르, 프랑스
1979	5월, 화가 최성숙과 결혼
	살롱 그랑 에 쥔느 도주르디, 그랑 팔레, 파리
	포름 에 비 회원전, 파리
	그룹전, 메트로 알베르 화랑, 파리
	개인전, 오를리 쉬드 국제공항 화랑, 프랑스
	개인전, 현대화랑, 서울
1980	10월, 영구 귀국
	마산에 문신미술관 건립 차수, 조각공원 조성
	개인전, 수로화랑, 부산
	개인전, 국제화랑 , 부산
1981	개인전, 미화랑, 서울
1983	개인전, 신세계화랑, 서울
1984	경상남도문화상 수상
	경남도청 조형물(스테인리스강을 사용한 첫 작품 「화」) 제작
	진주 남강대교 조형물 제작
1985	85현대작가초대전, 국립현대미술관
	한일그룹 사옥 조형물 제작
	부산일보 사옥 조형물 제작
1986	개인전, 예화랑, 서울

중앙일보 미술대전 심사위원장 역임

경상남도 미술대전 대회장 역임

1987　개인 채화전, 한국화랑

제일은행 본점 사옥 조형물 제작

재단법인 문신미술관 이사장 취임

대한민국 미술대전 심사위원 역임

서울올림픽 세계미술제 국내 운영위원 역임

천주교 마산 남성성당에서 세례를 받음

1988　서울올림픽 국제야외조각초대전「올림픽 1988」제작

1989　프랑스대혁명 200주년 기념 24인전에 한국 대표로 참여

마산 시정 자문위원 역임

개인전, 예화랑, 서울

1990　개인전, 그로리치화랑·빈켈화랑, 서울

개인전, 에이스화랑, 서울

1990-92 유럽순회 회고전(아래 참조)

파리아트센터, 파리(1990)

자그레브 국립현대미술관, 유고슬라비아(1990년 6월)

사라예보 시립현대미술관(1990년 8월)

부다페스트 국립역사박물관, 헝가리(1991년 5월)

파리시립현대미술관, 파리시청사 내(內) 살 생장(Salle St.

Jean)(1992년 7월)

1991　개인전, 빈켈화랑, 서울

개인전, 송하갤러리, 마산

1992　1월, 위암 초기 진단

살롱 드 메 초대 출품, 파리

살롱 레알리떼 누벨 초대 출품, 파리

살롱 그랑 에 죈느 도쥬르디 초대 출품, 파리

프랑스 '예술문학 영주장' 수여

제11회 대한민국 문화부문 세종문화상 수상

1993 중앙일보 미술대전 운영위원 역임

1994 5월, 문신미술관 개관. 개관전 '문신미술 50년', 마산

'문신미술 50년' 조선일보사-문화방송 공동주최, 서울

1995 경남대학교 명예 문학박사 학위

5월 24일 지병으로 타계. 향년 72세

대한민국 금관문화훈장 추서

유작전, 예화랑, 서울

1996 문신 추모 1주년 흑단·친필 자료전, 문신미술관, 마산

마산 MBC문화방송 초대 추모전

1997 '3인의 한국 예술가', 카루젤 드 루브르, 파리

1998 '문신, Wooden Symmetry', 가나아트갤러리, 서울

2000 새천년 밀레니엄 행사: 조각 카퍼레이드 참가(CNN 37개국 동시 위성중계)

'한국 현대미술의 시원', 국립현대미술관, 과천

문신 타계 5주기 전(展), 가나아트갤러리, 서울

문신 스케치: 드로잉 자료전, 문신 언론 보도자료전, 문신미술관, 마산

2001 대한민국 국정 홍보처 해외 홍보관 상설전시, 북경 한국문화원, 중국

2003	문신의 유언에 따라 문신미술관을 마산시(현 창원시)에 기증
2004	4월, 마산시립문신미술관으로 재개관
	5월, 숙명여자대학교 문신미술관 개관
	'A Reflection of Korea', 뉴욕 주미 UN 한국대표부 특별전
2005	문신 10주기 기념전, 가나아트센터, 서울
	제3회 발렌시아 비엔날레 특별초대전, 발렌시아, 스페인
	서거 10주기 특별다큐멘터리 「거장 문신」 방영, 마산MBC(2005 방송카메라 대상 수상)
2006	6월, 독일 월드컵 기념 문신 초대전, 독일 바덴바덴 레오폴트 광장 일원
	9월, 문신 추도 음악회, 바덴바덴 필하모닉 영예의 전당, 바덴바덴, 독일
	문신 불빛조각전, 장흥아트파크, 장흥
2007	앙상블 시메트리 탄생
	문신 토탈 아트 페스티벌, 마산시립문신미술관
	문신 미술·영상 음악제, 독일 바덴바덴 필하모닉 오케스트라
	앙상블 시메트리 내한 연주회, 마산 MBC아트홀·장흥·서울
	문신국제학술심포지엄, 국회의원회관, 서울
2008	문신-닥센 시메트리 전시관 개관
	문신저술상 제정 및 문신미술연구소 발족
	앙상블 시메트리 내한 연주회
2009	문신 미공개 도자 특별전, 숙명여자대학교 문신미술관
	앙상블 시메트리 내한 연주회, 마산
	'조각가 문신의 초기 회화전', 마산시립문신미술관

2010	제1회 문신국제조각심포지엄 개최, 마산 추산공원 일대
	창원·마산·진해 통합에 의해 미술관 명칭을 '창원시립마산문신미술관'으로 변경
	문신원형미술관 개관(10월 5일), 창원시립마산문신미술관
	'문신의 나무조각', 창원시립마산문신미술관
	앙상블 시메트리 내한 연주회, 아트센터 대극장, 창원
2011	문신을 위한 창작무용 「달의 사나이」 공연, 마산 3·15아트센터 소극장
	'문신·이응노의 아름다운 동행', 마산 문신미술관, 대전 이응노미술관
2012	삶과 예술의 여정: 문신 드로잉전, 창원시립마산문신미술관
2013	문신 도화전 '도자에 흐르는 드로잉 세계', 창원시립마산문신미술관
2015	문신 서거 20주기 기념 문신예술 70년 회고전, 창원시립마산문신미술관
2016	'기억의 조각', 창원시립마산문신미술관
2017	'MOON SHIN 1960s', 창원시립마산문신미술관
	'모던아트협회, 아방가르드를 꽃피우다', 창원시립마산문신미술관
2018	창원 국제아트페어 특별초대전, 창원 CECO
	'문신과 최성숙이 함께한 40년: 예술과 일상', 창원시립마산문신미술관
2019	라 후루미: 문신 아트상품 기획전, 창원시립마산문신미술관
	문신 불빛조각 야외음악회, 창원시립마산문신미술관

문신 탄생 100주년 기념 지역작가 초대전, 창원시립마산문신미술관

2020 문신 탄생 100주년(2022) 기념사업 선포식, 창원시립마산문신미술관

문신(Moon Shin)

1922년(호적에는 1923년) 일본 규슈에서 태어나 마산에서 소년기를 보내고 1938-45년 도쿄의 일본미술학교 양화과에서 수학했다. 1961년 프랑스로 건너간 후 화가에서 조각가로 전환했으며, 1970년 프랑스 남부의 항구도시 바카레스에 높이 13미터의 목조 토템 작품 「태양의 인간」을 제작해 명성을 얻기 시작했다.

1980년 영구 귀국한 이래 문신미술관 건립을 추진하는 한편, 1988년 서울올림픽 국제 야외조각초대전에 높이 25미터의 스테인리스강 재질의 기념비적 작품 「올림픽 1988」을 제작했다. 1992년 프랑스로부터 '예술문학영주장'을 수상했다.

1994년 완공된 문신미술관을 개관했으며 이듬해인 1995년 5월 24일 73세의 나이로 타계했다. 정부는 대한민국 금관문화훈장을 추서했다. 2004년 문신미술관을 고향인 마산시에 기증했고 이후 마산시와 창원시의 통합에 따라 창원시립마산문신미술관으로 개칭되어 오늘에 이르고 있다.

김영호(Kim Young-ho)

제주에서 태어났다. 중앙대학교와 동대학원을 졸업하고 1986년 프랑스로 건너가 파리 1대학에서 미술사학 박사학위를 취득했다. 상파울루 비엔날레 커미셔너, 모스크바 비엔날레 커미셔너, 베니스 비엔날레 한국관 운영위원, FIAC 1996 '한국의 해' 커미셔너, 문신국제조각심포지엄 커미셔너를 역임했다.

현대미술학회·인물미술사학회 회장을 거쳐 현재 한국박물관학회 회장, 국제미술평론가협회·국제박물관협의회 회원, 서소문성지역사박물관 예술감독으로 활동하고 있고, 중앙대학교 예술대학 교수로 재직 중이다. 번역서로 『뒤샹, 나를 말한다』, 저서로 『미술시사비평』 등이 있다.

우주를
조각하다

문신의 예술 세계

지은이 김영호
펴낸이 김언호

펴낸곳 (주)도서출판 한길사
등록 1976년 12월 24일 제74호
주소 10881 경기도 파주시 광인사길 37
홈페이지 www.hangilsa.co.kr
전자우편 hangilsa@hangilsa.co.kr
전화 031-955-2000 **팩스** 031-955-2005

부사장 박관순 **총괄이사** 김서영 **관리이사** 곽명호
영업이사 이경호 **경영이사** 김관영 **편집주간** 백은숙
편집 최현경 박희진 노유연 이한민 강성욱 김영길
관리 이주환 문주상 이희문 원선아 이진아 **마케팅** 정아린
디자인 창포 031-955-2097
인쇄 예림 **제책** 예림바인딩

제1판 제1쇄 2022년 7월 30일

값 23,000원
ISBN 978-89-356-7756-6 03600

• 잘못 만들어진 책은 구입하신 서점에서 바꿔드립니다.

• 책에 쓰인 모든 자료는 고(故) 문신의 예술 정신을 계승하고 있는
사회적 기업 (주)아르떼문신에서 제공받았습니다.